OEUVRES

DE

J. F. DUCIS.

IMPRIMERIE DE FIRMIN DIDOT,
RUE JACOB, N° 24.

OEUVRES
DE
J. F. DUCIS.

TOME TROISIÈME.

PARIS,
L. DE BURE, LIBRAIRE, RUE GUÉNÉGAUD, N° 27.

M DCCC XXIV.

JEAN SANS-TERRE,

OU

LA MORT D'ARTHUR,

TRAGÉDIE EN TROIS ACTES,

Représentée, pour la première fois, en 1791.

AVERTISSEMENT.

Je me suis aperçu, aux représentations de cette tragédie, lorsqu'elle était en cinq actes, que les deux derniers n'intéressaient que faiblement; mais c'est le public, que le sentiment ne trompe jamais, qui m'a ouvert les yeux; c'est lui, et lui seul, qui m'a fait connaître cette faute essentielle, à laquelle peut-être j'ai été entraîné, sans le savoir, par l'affection même dont je m'étais passionné pour mon sujet. J'aurais dû penser que, du moment où Arthur, cet enfant si aimable et si malheureux, est privé de la vue, c'est, en quelque sorte, pour le public, comme s'il était privé de la vie. Il semble que la lumière du jour, en s'éteignant pour

AVERTISSEMENT.

lui, fasse disparaître en même temps l'intérêt de la pièce pour le spectateur. J'ai donc pris le parti de la resserrer en trois actes, et de courir à grands pas vers mon dénouement, en hâtant la mort d'Arthur et de sa mère. J'ai fait périr ce prince par la main du roi, son oncle; parcequ'en effet ce roi perfide et barbare le poignarda lui-même, et qu'il m'eût été impossible de démentir l'histoire sur un fait aussi connu; mais j'ai cru devoir le punir, en quelque façon, en lui faisant annoncer par Hubert une mort funeste et terrible, qu'il trouverait dans une coupe empoisonnée; et j'ai suivi en cela Shakespeare, qui le fait expirer devant les spectateurs, par ce genre de mort, dans les douleurs les plus cruelles.

On n'ignore point que c'est Shakespeare qui m'a fourni la scène où le roi Jean engage Hubert à brûler les yeux du jeune Arthur avec un fer rouge, et celle où Hubert tâche, mais en vain, d'éluder cette horrible commission. Ces deux scè-

AVERTISSEMENT. 5

nes sont dignes du pinceau de ce grand poëte, quand il excelle; et c'est la seconde de ces deux scènes, où Arthur parle avec tant de charme et d'éloquence à Hubert, qui m'a comme forcé, par la vive émotion dont elle m'a pénétré, à faire passer ce sujet sur notre théâtre.

Il ne me reste plus qu'un desir à former : c'est que l'intérêt du sujet suffise actuellement pour soutenir, pour animer tout l'ouvrage; c'est qu'instruit par le public d'une faute capitale, j'aie été assez heureux pour la corriger, et couvrir, s'il se peut, en partie du moins, les autres fautes qui me sont échappées. Au reste, je ne puis trop remercier les acteurs qui ont représenté cette pièce. Sans parler des talents de chacun d'eux en particulier, et de ce que je leur dois de reconnaissance; pouvais-je, dans le rôle d'Arthur, de ce jeune prince, à qui je donne dix ou douze ans, souhaiter une voix plus tendre, une figure plus charmante que celle de mademoiselle Simon? Pouvais-je sur-tout

desirer plus de grace, plus d'ame, plus d'intelligence? Que pouvait-il me manquer dans le rôle d'Hubert, puisque c'est M. Monvel qui l'a rendu? Par quelles nuances délicates sait-il allier les tons les plus voisins du familier avec les accents les plus mâles ou les plus déchirants de Melpomène! Par quelles ressources prodigieuses se met-il toujours en mesure avec des moyens faibles, sans jamais rien faire perdre aux effets les plus larges et les plus frappants de la scène tragique! Quelle obligation ne lui ai-je pas dans le personnage d'Hubert! C'est pour Arthur qu'il respire; c'est pour Arthur qu'il craint et qu'il espère. Il ne veille, il ne parle, il ne se tait, il ne dissimule que pour lui. Il est pour lui, dans cette tour funeste, comme une seconde Providence, toujours attentif, toujours présent sur les pas d'un tyran soupçonneux et féroce, qui rôde dans ses cachots, et semble y flairer ses victimes. Quelle affection! Quelle inquiétude! Quelle vigilance! L'ame d'Hubert ou de

AVERTISSEMENT.

M. Monvel est par-tout. Cet acteur extraordinaire sent toutes les passions, se transforme dans tous les personnages. Voilà le secret des Dumesnil et des Le Kain. Comme eux, il répand de tous côtés, et dans les moindres détails, ce charme d'une création perpétuelle, cette énergie douce ou brûlante de la nature, ce feu de la vie qui le consume lui-même, et dont il anime si heureusement ses propres ouvrages.

NOMS DES PERSONNAGES.

JEAN, roi d'Angleterre, surnommé Jean Sans-Terre.
CONSTANCE, duchesse de Bretagne, veuve de Godefroi, frère du roi Jean Sans-Terre, et mère d'Arthur, sous le nom d'Adèle.
ARTHUR, jeune prince, âgé de dix ans, fils de Godefroi et de Constance, neveu du roi.
HUBERT, commandant en chef de la tour de Londres.
NÉVIL, commandant en second dans cette tour.
KERMADEUC, vieillard Breton.
UN OFFICIER.
UN SOLDAT.

Personnages muets.

GARDES du roi Jean.
TROUPE de soldats.
PEUPLE.

La scène est en Angleterre, dans la tour de Londres.

JEAN SANS-TERRE,

OU

LA MORT D'ARTHUR,

TRAGÉDIE.

───────────────

ACTE PREMIER.

Le théâtre représente une grande salle de la tour de Londres, sur laquelle ouvrent plusieurs prisons.

───

SCÈNE I.

HUBERT, seul.

Le roi parait troublé. Que craint-il? Et pourquoi
Veut-il s'entretenir avec Névil et moi?
Assiégé de terreurs, tremblant pour sa couronne,

Est-ce encor des complots, des forfaits qu'il soupçonne ?
Haï de ses sujets, timide et furieux,
Tout est piége, révolte ou poignard à ses yeux.
Triste sort d'un tyran mal sûr du diadême !
Plus son peuple frémit, plus il frémit lui-même.
Faut-il qu'en cette tour (devoir trop rigoureux !)
J'observe de si près les pleurs des malheureux !
N'importe : demeurons dans ce séjour du crime.
Peut-être j'y pourrai sauver quelque victime.
Auprès d'un roi cruel, de son peuple ennemi,
L'innocence à toute heure a besoin d'un ami.

SCÈNE II.

HUBERT, LE ROI JEAN, NÉVIL, GARDES.

LE ROI, à ses gardes.

Sortez.

(Ils se retirent.)

De cette tour, Hubert, ma confiance
Vous remit dès long-temps la garde et la défense.
Vous, Névil, dans ce fort vous commandez sous lui :
J'y viens chercher moi-même un asile aujourd'hui.

(Il s'assied. Hubert et Névil prennent place à ses côtés.)

ACTE I, SCÈNE II.

Parmi ces prisonniers, qu'il faut craindre sans doute,
Il en est un sur-tout, amis, que je redoute.

HUBERT.

Et qui?

LE ROI.

Ce jeune Arthur, le fils de Godefroi,
Ce seul fils de mon frère, et qui crut être roi.

NÉVIL.

Ciel! qu'entends-je? En mourant, quoi! Richard,
votre frère,
N'a-t-il pu vous léguer le sceptre d'Angleterre?
A son neveu, sans doute, il vous a préféré;
Mais il en eut le droit, et ce droit est sacré.
Seul, entre Arthur et vous, du sceptre il fut l'arbitre.
Son testament enfin n'est-il pas votre titre?
Couronné sous nos yeux, sur votre trône assis,
Vos droits depuis long-temps ne sont plus indécis.
A la mort de Richard, s'il eût vu la lumière,
Godefroi, votre aîné, succédait à son frère.
Sans débats sur le trône il eût d'abord monté;
Mais son fils, mais Arthur en put être écarté.
Il le fut par Richard; et, dès ce moment même,
Son choix a consacré vos droits au diadème;
Et je ne comprends pas comment dans votre cœur
Il entre quelque doute ou la moindre terreur.

HUBERT.

Sire, c'est un principe établi sur la terre,
Qu'un fils dans tous ses droits représente son père.
Ainsi, le jeune Arthur, le fils de Godefroi,
Par les droits de son père eût été notre roi ;
Mais Richard (je le veux), soit raison, soit caprice,
Vous a transmis son rang sans blesser la justice.
Oublions le passé : mais n'entendez-vous pas,
Pour réclamer Arthur, le vœu de ses états ?
Vous-même examinez, voyez ce qu'ils prétendent ;
C'est leur prince, leur duc que leurs cris redemandent.
Ah ! c'est le retenir trop long-temps parmi nous.
Il est à ses sujets, sire, il n'est point à vous.
Rendez-leur cet enfant.

NÉVIL.

 Mon avis est contraire.
Arthur est de la paix un garant nécessaire.
Dans les plaines d'Anjou quand votre bras guerrier
Vainquit ses généraux, l'arrêta prisonnier,
Riche d'un tel ôtage, et dédaignant la gloire,
Vous vîtes dans lui seul le fruit de la victoire.
Dans Londres sur vos pas vous l'avez amené ;
Songez comme on plaignit ce prince infortuné,
Comme on voulut bientôt vous enlever ce gage.
De ses sujets, dit-on, ce complot fut l'ouvrage.

ACTE I, SCÈNE II.

Plus d'un Breton alors fut jeté dans la tour.
Il faut d'un tel complot craindre encor le retour.
Vous connaissez ce peuple. Ici, tout est orage :
Ce prince est dans vos mains, gardez cet avantage.
On peut vouloir encor l'enlever aujourd'hui,
Et cette tour, du moins, vous répondra de lui.

HUBERT.

Sire, hé quoi! cet enfant (je vous parle sans feinte)
Peut-il à votre cœur inspirer tant de crainte?
De lui si quelque chose était à redouter,
Ce serait son malheur, qu'on aime à raconter.
Sire, m'en croirez-vous? Sensible à sa misère,
Rendez-lui, sans tarder, les états de sa mère.
Qu'il retourne en Bretagne, où ses tristes sujets
L'appellent chaque jour par leurs justes regrets.
Si Constance respire, après sa longue absence,
Elle ira, près d'un fils, bénir votre clémence,
Sans vouloir vainement défendre, à l'avenir,
Des droits qu'elle abandonne, et ne peut soutenir.

LE ROI.

Hé bien! c'est cet enfant qu'il faut que je redoute.
Ce n'est point un vain bruit, une erreur que j'écoute :
On en veut à mon trône; on vient de m'informer
Qu'en sa faveur bientôt un parti doit s'armer.

NÉVIL.

Et que prétendrait-il? Croit-on que l'Angleterre
Place au trône un enfant privé de la lumière?
Car enfin, c'est un bruit qui, par vos soins semé,
S'est répandu par-tout, et par-tout confirmé.
Sire, ce bruit heureux, quoiqu'il soit infidèle,
Éteindra des Anglais et l'amour et le zèle.
Ne vous alarmez point. Quel que soit ce parti,
Vous savez leur complot, il est anéanti.

LE ROI.

Mais le peuple est extrême et facile à séduire.

NÉVIL.

Il lui faut plus d'un jour pour vous ôter l'empire.

HUBERT.

Il s'emporte aisément.

NÉVIL.

Il obéit toujours.

HUBERT.

Mais vous n'avez pas, sire, entendu leurs discours.
« Quand Arthur est exclus du trône d'Angleterre,
« Hé pourquoi, disent-ils, lui faire encor la guerre?
« Fallait-il que son oncle, outrageant leur destin,
« S'armât contre une veuve et contre un orphelin?
« Né du sang de nos rois, est-ce pour la misère,
« Pour les murs d'un cachot qu'Arthur est sur la terre?

ACTE I, SCÈNE II.

« Qu'a donc fait cet enfant, ce prince infortuné?
« Hélas! est-ce un forfait pour lui que d'être né?
« Dix ans, voilà son âge; et sa triste paupière
« N'ouvre plus dans ses yeux passage à la lumière.
« Ses yeux, quand le jour luit, privés de son flambeau,
« Semblent déja couverts de la nuit du tombeau.
« Encore si sa mère, en aidant sa faiblesse,
« Donnait à cet enfant ses soins et sa tendresse!
« Mais elle est loin de lui, sans asile, sans cour;
« C'est en vain qu'il l'appelle, en appelant le jour. »
Ainsi ce bruit trompeur qu'a semé votre adresse,
Le rend encor plus cher, touche, émeut, intéresse;
Et les mères sur-tout, en regardant les cieux,
Ne le nomment jamais que les larmes aux yeux.
Non, sire, le pouvoir, la force n'est pas sûre.
Craignez d'aigrir les cœurs, et d'armer la nature.
Renvoyez en secret ce prince en ses états.
La justice le veut; ne la repoussez pas.

LE ROI.

Il n'est pas temps encore. Hubert, je vais attendre
Un de ces factieux qu'on doit bientôt surprendre.

(Il se lève.)

Vous, Névil, suivez-moi. Vous, Hubert, de ce pas,
Allez voir cet enfant, et ne l'instruisez pas.
Tous ces droits incertains, et qu'on agite encore,

Il est à souhaiter, Hubert, qu'il les ignore.
Qu'aucun autre que vous ne s'approche de lui.
<div style="text-align:right">(Il sort avec Névil.)</div>

SCÈNE III.

HUBERT, seul.

Cher Arthur, quel sera ton destin aujourd'hui ?
Croirai-je enfin pour toi que le ciel se déclare ?
Mais, hélas! je crains tout d'un roi sombre et barbare.
Noble et jeune captif qu'on prive de son rang,
A quoi tiennent tes jours ? A la peur d'un tyran.
Va, je te servirai jusqu'à ma dernière heure.
(en regardant la porte de la prison d'Arthur.)
O le sang de mes rois, est-ce là ta demeure ?
Dieu ! soustrais son enfance à de perfides coups !
Mais ouvrons. Ma main tremble.

SCÈNE IV.

HUBERT, ARTHUR.

ARTHUR.
Ah! cher Hubert, c'est vous!

ACTE I, SCÈNE IV.

Savez-vous de ma mère au moins quelque nouvelle?

HUBERT.

Non : je n'ai rien appris, et tout se tait sur elle.

ARTHUR.

Tout se tait !

HUBERT.

Vous pleurez.

ARTHUR.

Ah ! je tremble toujours.
Daigne le ciel la plaindre et veiller sur ses jours !
Mais pour moi, cher Hubert, hélas ! je lui demande
De me laisser mourir.

HUBERT.

Votre tristesse est grande.
Vous haïssez donc bien cette sombre prison ?

ARTHUR.

Jugez vous-même, Hubert ; voyez si j'ai raison.
Dites : n'est-il pas dur, quand le ciel me fit naître
Pour vivre en un palais, libre, heureux et sans maître,
D'être ainsi sous ces murs ? Ah ! sans vos soins si doux,
Je serais mort cent fois.

HUBERT.

Mais vous m'aimez donc, vous ?

ARTHUR.

Si je vous aime !... Hubert, quand je vous vis paraître,

Je n'étais pas d'abord jaloux de vous connaître.
Mais lorsque j'eus enfin pu lire dans vos yeux...

HUBERT.

Hé bien ! qu'y vîtes-vous ?

ARTHUR.

Je rendis grace aux cieux.
J'y lus qu'un jour (mon cœur m'avertissait d'avance)
Vous m'aimeriez.

HUBERT.

(à part.)
Sans doute. O l'aimable innocence !

ARTHUR.

Dites-moi, cher Hubert, avez-vous des enfants ?

HUBERT.

L'hymen ne m'a jamais fait de si chers présents.

ARTHUR.

Ah ! je les eusse aimés. Oubliant mes misères,
J'aurais, parmi nos jeux, cru vivre avec mes frères.
Hubert...

HUBERT.

Vous m'observez.

ARTHUR.

Je pense que vos traits
Montrent toujours votre ame, et n'ont trahi jamais.

HUBERT.

Et ceux du roi ?

ACTE I, SCÈNE IV.

ARTHUR.

Du roi?

HUBERT.

Dites.

ARTHUR.

Puis-je connaître...
Hubert... si...

HUBERT.

Répondez. Ils vous font peur, peut-être.

ARTHUR.

O si quelque ennemi l'animait contre moi !
Si je pouvais, Hubert, m'échapper !

HUBERT.

(à part.) (haut.)
Ciel ! Hé quoi !
Y songiez-vous, Arthur ?

ARTHUR.

Ah ! déja dans moi-même...
J'ai regardé par-tout, et...

HUBERT.

Prince, je vous aime.
Gardez-vous d'y penser. Prenez garde. Le roi...

ARTHUR.

Il me tuerait peut-être, Hubert ! oui, je le crois.
Si pourtant vous m'aidiez...

JEAN SANS-TERRE.

HUBERT.

Silence! il faut se taire.

(à part.)

Non, jamais, ce bonheur, nous ne l'aurons.

ARTHUR, à part.

J'espère.

Vous venez de vous dire, à vous-même, à l'instant:
« Non, jamais, ce bonheur, nous ne l'aurons. »

HUBERT.

Comment!

ARTHUR.

Oui : vous avez dit, « nous. » Oh! si j'osais tout dire!...

HUBERT.

Hé bien, Arthur! parlez. Vous devez m'en instruire.

ARTHUR.

Mais votre bouche, au moins, n'en parlera jamais,
A mon oncle sur-tout.

HUBERT.

Oui, je vous le promets.

ARTHUR.

Il me faut un serment; je le veux.

HUBERT, à part.

Quel mystère!

(haut.)

Un serment, et par qui?

ACTE I, SCÈNE IV.

ARTHUR.
Jurez-moi par ma mère.
HUBERT.
Oui : je jure par elle. Allons, instruisez-moi.
ARTHUR.
Ah ! c'est le ciel, Hubert, qni m'inspira, je crois.
HUBERT.
Parlez.
ARTHUR.
Dans mon berceau, ma mère, à ma naissance,
Se plut d'un don bien cher à parer mon enfance,
D'une croix que toujours, fidèle à son dessein,
Avec respect, Hubert, je portai sur mon sein.
Elle m'a dit souvent, lorsque j'ai pu l'entendre :
« Puisse ce signe heureux, mon cher fils, te défendre,
« Te protéger toujours ! » Dans ma captivité,
Un espoir à mon cœur enfin s'est présenté.
HUBERT.
J'entends.
ARTHUR.
Sur cette croix, pour me faire connaître,
J'ai gravé ces trois mots qui toucheront peut-être :
« Anglais, sauvez Arthur ! »
HUBERT.
Et l'avez-vous ?

ARTHUR.

Oh non!
Je l'ai fait aussitôt tomber de ma prison.

HUBERT.

Quel était votre espoir?

ARTHUR.

Qu'un mortel né sensible,
Tel que vous, cher Hubert, de cette tour horrible,
Avec quelques amis, voudrait bien me tirer.

HUBERT.

Arthur, à cette erreur n'allez pas vous livrer.

ARTHUR.

Oui, vous avez raison. Ah! s'il était possible!
Si ces pierres, ce mur n'était pas insensible!
Mais d'où viennent mes pleurs? Qui les fait donc
 couler?....
Votre main, cher Hubert! Je sens mon corps trembler.
La mort est sur mes pas, la terreur m'accompagne.
Oh! si vous m'emmeniez au fond de la Bretagne!
Si notre fuite... Hubert, ayez pitié de moi.
Voyez à vos genoux le fils de Godefroi,
Le sang des souverains.

HUBERT.

On vient, cachez vos larmes.

ARTHUR.

Hubert! mon cher Hubert!

ACTE I, SCÈNE IV.

HUBERT.

Rentrez.

(Il le renferme dans sa prison.)

SCÈNE V.

HUBERT, seul.

Avec quels charmes
Il vient de me parler! O mon Dieu! si ta croix
Pouvait de sa prison le tirer cette fois!
C'est toi qui dans les fers inspirant son enfance
Lui fis, par cette croix, tenter sa délivrance;
Ton œuvre est commencée, achève, éclate enfin!
Ne t'es-tu pas nommé le Dieu de l'orphelin?
Oh! si ta croix tombée entre des mains fidèles...

SCÈNE VI.

HUBERT, LE ROI JEAN.

LE ROI.

On vient de découvrir le chef de ces rebelles.
Sous ces murs, par mon ordre, on l'amène enchaîné.

Dans les états d'Arthur on prétend qu'il est né.
C'est un mortel sans nom, courbé par la vieillesse.
Sa bouche avouera tout par crainte et par faiblesse.
Avec art cependant il faut l'interroger.

HUBERT.

Sire, d'un pareil soin vous pouvez me charger.

LE ROI.

Mais il est dans ces lieux une femme inconnue,
Parmi les noms obscurs dans la foule perdue,
Qui d'un premier complot servait la trahison,
Quand un parti d'Arthur attaqua la prison.
D'autres soins occupé, tout ce que j'ai su d'elle,
C'est qu'elle est jeune encore, et qu'on la nomme Adèle.
J'aurais pu dans l'instant la punir du trépas;
Mais elle vit, Hubert, je ne m'en repens pas.
Ce chef de conjurés la connaîtra peut-être.
La Bretagne, dit-on, tous deux les a vus naître.
Permets-leur de ma part un facile entretien;
Entends, sans être vu, leurs discours, leur maintien.
L'un par l'autre, en un mot, tâche de les surprendre.
Ah! c'est encor d'Arthur que je dois me défendre.
Cherchons les criminels, découvrons leurs complots;
Et de leur sang après faisons couler les flots.

(Il sort avec Hubert.)

FIN DU PREMIER ACTE.

ACTE SECOND.

SCÈNE I.

HUBERT, CONSTANCE, sous le nom d'Adèle ; KERMADEUC.

HUBERT.

Étranger, oui, le roi craint d'être trop sévère,
Et sans doute votre âge adoucit sa colère.
Madame, dès long-temps prisonnière en ces lieux,
Le jour doit à la fin vous paraître odieux.
Le roi plaint votre sort, et, malgré son injure,
 (à tous les deux.)
Il veut vous rendre au moins votre prison moins dure.
Vous pourrez vous parler, et, sous ces murs, tous deux
Goûter le seul plaisir qui reste aux malheureux.
 (Il sort.)

SCÈNE II.

CONSTANCE, sous le nom d'Adèle ; KERMADEUC.

KERMADEUC.

J'ignore les ennuis que votre ame renferme,
Madame ; mais des miens je touche enfin le terme.
Je sens que chaque jour m'approche du tombeau,
Et du soleil pour moi fait pâlir le flambeau.
La terre me rappelle. Il est temps de lui rendre
Ce corps presque détruit que son sein va reprendre ;
Mais vous, madame, vous ! à la fleur de vos ans,
Vous aurez à gémir, à soupirer long-temps.
Dans nos malheurs pourtant, madame, je rends grace
Au destin moins cruel qui près de vous me place.
Quoiqu'ici pour nos jours je craigne avec raison,
Je tremblerais bien plus dans une autre prison.
Vous connaissez Pomfret.

CONSTANCE.

Pomfret ! ce lieu terrible,
Ce château si fatal, sanglant, inaccessible ;
Où tant de grands, de rois ont reçu le trépas ;
Où le tyran nous frappe, et ne se montre pas ;
Où tant d'ordres secrets, ou plutôt tant de crimes,

Sans bruit et sans péril immolent ses victimes.
Si le roi m'envoyait sous ces murs odieux,
Je crois que de terreur je mourrais à ses yeux.

RERMADEUC.

C'est ici, par pitié, que le ciel nous rassemble.
Dans nos malheurs, du moins, nous gémirons ensemble;
Mais vos yeux, je le vois, ont versé bien des pleurs;
Leur éclat fut souvent flétri par les douleurs.
Que je plains votre sort !

CONSTANCE.

Votre pitié me touche.
Hélas! mes longs malheurs m'avaient fermé la bouche.
Qu'il est doux pour ce cœur qui trop long-temps s'est tu,
D'entendre encor du moins l'accent de la vertu !

KERMADEUC.

Madame, pardonnez : je me trompe sans doute;
Mais plus je vous regarde, et plus je vous écoute,
Plus je me sens troublé, plus je crois dans vos traits
Démêler... Vaine erreur !

CONSTANCE.

Ah! parlez !

KERMADEUC.

Non, jamais

Mes yeux, mes tristes yeux ne reverront Constance.
<center>CONSTANCE.</center>

Quoi ! vous la connaissez !
<center>KERMADEUC.</center>

Hélas ! dans son enfance
Je l'ai vue à sa cour, quand son père autrefois
A ses nobles Bretons dictait encor ses lois.
Il n'est plus; et sa fille, errante, malheureuse,
Dérobe ou traîne au loin son infortune affreuse.
Ma souveraine, hélas ! n'a plus dans l'univers
Que la fuite, ses pleurs, et peut-être des fers.
<center>CONSTANCE.</center>

Vous êtes donc instruit de toute sa misère ?
<center>KERMADEUC.</center>

Le plus grand de ses maux, madame, est d'être mère.
Ah ! si vous aviez vu, dans des temps plus heureux,
Arthur, son jeune Arthur, cet enfant généreux,
De graces et d'esprit étonnant assemblage,
Et déja de nos ducs annonçant le courage !
Oui : j'étais prêt pour lui, je ne m'en repens pas,
Dans un projet trop juste, à braver le trépas.
<center>CONSTANCE.</center>

Un projet ! ciel ! qu'entends-je ! Écoutez, je suis mère...
Un enfant !... Ah ! parlez, expliquez ce mystère;
Ne me déguisez rien.

ACTE II, SCÈNE II.

KERMADEUC.

Madame, écoutez-moi.
Au pied de cette tour, dans un muet effroi,
Je déplorais le sort de la triste Constance,
Les malheurs de son fils, son sort, son innocence.
Je cherchais sous quels murs, facile à s'alarmer,
Son tyran soupçonneux avait pu l'enfermer.
Hélas! est-il vivant, me disais-je en moi-même?
Tandis que m'égarant dans ma tristesse extrême,
Je laissais mes regards, errant sur leurs contours,
Parcourir l'épaisseur de ces antiques tours,
J'y découvris dans l'ombre une étroite ouverture,
Par où, dans ces cachots, ranimant la nature,
Le soleil, chaque jour, vient, par ses premiers feux,
Consoler la langueur et l'œil du malheureux,
Du malheureux qui semble oublier sa misère,
Et du moins un moment sourit à sa lumière.
Une main en jeta, prompte à se dérober,
Un objet inconnu que mon œil vit tomber.
Je cours. Ciel! qu'aperçois-je! ô fortuné présage!
De la foi des chrétiens le sacré témoignage,
Une croix sur laquelle, immobile et surpris,
En cachant mes transports; je lus ces mots écrits.....

CONSTANCE.

Hé bien! quels sont ces mots? Hâtez-vous de répondre.

KERMADEUC.

« Anglais, sauvez Arthur ! » Vous semblez vous confondre.

D'où vous vient tout-à-coup ce prompt saisissement ?

CONSTANCE.

Il serait dans ces murs !

KERMADEUC.

Et qui donc ?

CONSTANCE.

Mon enfant,
Arthur, mon cher Arthur.

KERMADEUC.

Quoi ! c'est vous ! c'est Constance !
C'est vous, ma souveraine ! ô ciel ! ô providence !

CONSTANCE.

Quels étaient vos desseins, vieillard trop généreux ?

KERMADEUC.

Tirer votre cher fils de son cachot affreux,
Armer tous vos Bretons, soulever l'Angleterre,
Le rendre à son pays, à son peuple, à sa mère.

CONSTANCE.

Ah ! je l'avais tenté ce courageux dessein ;
Le ciel, qui l'a trahi, l'avait mis dans mon sein.
Du moins, dans mon malheur, à mon secret fidèle,
J'ai déguisé mes traits, j'ai pris le nom d'Adèle.

Sous d'humbles vêtements, dans mon adversité,
J'ai porté le mépris, des fers, la pauvreté.
Mais je n'en gémis point, puisque mon fils respire.
Il est, il est ici.

KERMADEUC.
Tremblez de l'en instruire.

CONSTANCE.
L'avez-vous cette croix, cet instrument sacré
Du plus grand des projets par le ciel inspiré?

KERMADEUC.
Craignant d'être surpris, ma prudence et mon zèle
L'ont remise à Kerbeck, mon compagnon fidèle.
Cette croix dans ses mains va grossir un parti
Qui, malgré nos revers, n'est point anéanti.
Ce signe des chrétiens soutiendra leur courage.
Oui, j'en conçois l'espoir; oui, j'en crois mon présage.

SCÈNE III.

CONSTANCE, sous le nom d'Adèle; KERMADEUC, HUBERT.

(Hubert paraît tout-à-coup.)

CONSTANCE, à Kermadeuc.
O ciel! qu'avons-nous dit? Ah! mon fils est perdu!

On sait tout.

HUBERT.

Oui, madame, et j'ai tout entendu.

CONSTANCE, bas à Kermadeuc.

Hélas ! j'avais déjà conçu quelque espérance.

KERMADEUC, bas à Constance.

Nous-mêmes nous avons averti la vengeance.

CONSTANCE, à Hubert.

Ils nous ont entendus, ces murs silencieux.

HUBERT.

Ces murs ont, en tout temps, des oreilles, des yeux.

CONSTANCE.

Vous savez de nos maux la déplorable histoire ?

HUBERT.

Et si je les plaignais, daigneriez-vous m'en croire ?

CONSTANCE.

Vous, qui dans cet instant...

HUBERT.

J'ai paru vous trahir ;
Mais votre sort me touche, et je viens vous servir.

CONSTANCE.

Hélas ! que dites-vous ? Et sur ce témoignage...

HUBERT.

De ma sincérité desirez-vous un gage ?
Je veux moi-même ici seconder vos desseins,

ACTE II, SCÈNE III.

Délivrer votre fils, ce vieillard que je plains ;
Vous sauver tous les trois.

CONSTANCE.

Qu'entends-je! Puis-je craindre
Que si long-temps, hélas! vous consentiez à feindre ?
Par de cruels devoirs à votre état lié,
Vous êtes donc encor sensible à la pitié ?

HUBERT.

Ne suis-je pas un homme ?

CONSTANCE.

Ah! jamais sur la terre,
Les tyrans n'éteindront ce sacré caractère.
Avec ce sentiment, hélas! tout cœur est né ;
L'homme gémit par-tout sur l'homme infortuné.

KERMADEUC.

Comment nous échapper de cette tour funeste ?

HUBERT.

J'y commande, il suffit. Je me charge du reste.

CONSTANCE.

Ah! plaignez les terreurs d'un vieillard consterné,
Que vos rares bienfaits ont d'abord étonné.
Oui, vous allez sans doute achever votre ouvrage.
Pourtant, si vous vouliez m'en donner quelque gage
Si vous sentiez combien dans ce cœur palpitant
S'irrite le desir d'embrasser mon enfant!

HUBERT.

Non. Je vous ai compris. Perdez cette espérance.

CONSTANCE, bas à Kermadeuc.

Sa voix m'a fait frémir. Que faut-il que je pense ?
(á Hubert.)
Puis-je au moins dire un mot, et vous interroger ?
Êtes-vous père ?

HUBERT.

Moi ! ce nom m'est étranger.

CONSTANCE.

(à part.) (haut.)

Je n'en obtiendrai rien. Du moins, si votre adresse
M'aidait à soulager le vœu de ma tendresse !
Un moment, sous ce voile, immobile témoin,
Si je pouvais le voir et l'entendre de loin !
Ce bonheur sur mes maux répandrait quelques char-
 mes ;
Je me dirais du moins, en répandant des larmes,
« Je suis donc mère encor ! c'est mon fils que je vois.
« Voilà son air, son port, et son geste et sa voix. »
Hélas ! vous méritiez sans doute d'être père.
Sa prison n'est pas loin. Vous voyez, je suis mère.
Oh ! daignez seulement ne pas me le cacher.
Me refuserez-vous ?

ACTE II, SCÈNE III.

HUBERT.

Je vais vous le chercher.

(Il sort.)

SCÈNE IV.

CONSTANCE, sous le nom d'Adèle; KERMADEUC.

CONSTANCE.

Auprès des malheureux, sous ces voûtes terribles,
Le ciel a quelquefois placé des cœurs sensibles.
Il a plaint nos malheurs, il ne peut nous trahir.

KERMADEUC.

Non, je ne le crois pas.

CONSTANCE.

Il cède à mon desir.
Je vais revoir mon fils.

KERMADEUC.

Mais de votre tendresse,
Madame, en ce moment, rendez-vous la maîtresse.

CONSTANCE.

Je le serai.

KERMADEUC.

L'on vient.

CONSTANCE.
Je tremble.

KERMADEUC.
Ah! dans ces lieux,
Sous ce voile, avez soin, cachez-vous à ses yeux.
(Elle se retire dans un enfoncement.)

SCÈNE V.

CONSTANCE, sous le nom d'Adèle; KERMADEUC, HUBERT, ARTHUR.

(Hubert amène le jeune prince.)

ARTHUR, à Kermadeuc.
Vieillard, vous dont j'honore et l'âge et la sagesse,
Est-il vrai qu'à mon sort votre cœur s'intéresse?

KERMADEUC.
Souffrez qu'avec respect, et touchant votre main,
Je m'incline en pleurant devant mon souverain.

ARTHUR.
Que faites-vous? hélas! dans l'état où nous sommes,
Le ciel me dit assez qu'il fit égaux les hommes.
C'est bien plutôt à moi, par de justes tributs,

ACTE II, SCÈNE V.

D'honorer le premier votre âge et vos vertus.
La Bretagne, vieillard, dit-on, vous a vu naître.
Mais pour moi, j'ai perdu l'espoir d'y reparaître.
Mon peuple est-il heureux ?

KERMADEUC.

Il sent tous vos malheurs,
Et le seul nom d'Arthur lui fait verser des pleurs.

ARTHUR, à part.

Qu'il est doux d'être aimé. Sentiment plein de charmes !
Si je pouvais un jour les payer de leurs larmes !
J'eus une mère, hélas ! vous avez vu sa cour.
On ne sait ni son sort, ni quel est son séjour.
Peut-être elle n'est plus.

KERMADEUC.

Pourquoi perdre espérance ?
Le ciel peut vous la rendre, et plutôt qu'on ne pense.

ARTHUR.

Quel bonheur ! cher Hubert, l'espérez-vous aussi ?
Je voudrais bien la voir, mais ce n'est pas ici.
Dites-moi : pensez-vous qu'elle respire encore ?

HUBERT.

Je vous l'ai déja dit, tout son peuple l'ignore.

ARTHUR.

Ah ! si...

JEAN SANS-TERRE.

HUBERT.

Rassurez-vous.

ARTHUR.

Si tel est mon malheur,
Je n'ai plus, cher Hubert, qu'à mourir de douleur.
Ma mère !

CONSTANCE.

O dieu !

ARTHUR.

Ma mère !

CONSTANCE.

O contrainte cruelle !

ARTHUR.

Viens près de moi.

CONSTANCE.

Je meurs.

ARTHUR.

C'est Arthur qui t'appelle.

CONSTANCE.

Hé bien ! courons... Je cède à mon saisissement.

HUBERT, bas.

Contenez ces transports.

CONSTANCE.

O constance ! ô tourment !
Arthur ! mon cher Arthur !

ACTE II, SCÈNE V.

ARTHUR.

Que viens-je ici d'entendre ?

CONSTANCE, bas.

C'est ta mère.

HUBERT, bas.

Arrêtez.

CONSTANCE.

Je ne puis m'en défendre.

HUBERT, à Kermadeuc.

J'entends du bruit. On vient. Allons : retirez-vous.

(à Arthur.)

Suivez-moi, je le veux. Madame, laissez-nous.

(Elle sort cachée sous son voile, et regardant toujours son fils.)

SCÈNE VI.

HUBERT, seul.

Ils sont sortis. Ce bruit m'aura trompé peut-être.
Non : d'un si doux transport mon cœur n'est plus le maître.
Quelle mère ! et quel fils ! Qu'aperçois-je ? le roi !

SCÈNE VII.

HUBERT, LE ROI.

LE ROI.
Mon chagrin, cher Hubert, m'amène près de toi.
HUBERT.
Quoi donc ?
LE ROI.
De l'amiral la triste mort s'approche.
Peut-être n'est-il plus... Je me fais un reproche.
HUBERT.
Sur quoi ?
LE ROI.
Lorsque toujours tu m'as si bien servi,
C'est de n'avoir encor rien fait pour mon ami.
HUBERT.
J'ai rempli mon devoir quand je vous fus fidèle.
LE ROI.
Tous nos sujets pour nous n'ont pas le même zèle.
Laisse-moi faire, Hubert : oui, bientôt, je le vois,
Je pourrai m'acquitter de ce que je te dois.
Hé bien ! ces prisonniers ? cette femme inconnue,

Quelle est-elle ?

HUBERT.

Je l'ai long-temps entretenue :
C'est une femme obscure, et faible, et sans secours,
Dans l'ombre et dans l'oubli traînant ici ses jours.
Quand on voulut d'Arthur vous arracher l'enfance,
De ce premier complot on lui fit confidence ;
Et, dès qu'il fut connu, vos ordres, dans ces lieux,
L'ont, dans le même instant, soustraite à tous les yeux :
Des projets avortés d'une troupe imprudente,
J'ose vous en répondre, elle était innocente.
Vous pourriez, moins sévère, et sans crainte aujour-
 d'hui,
Par pitié pour tous deux, la laisser près de lui.

LE ROI.

Mais ce vieillard ?

HUBERT.

Je n'ai rien tiré de sa bouche.
Il se tait froidement sur tout ce qui le touche.

LE ROI.

Il faut, mon cher Hubert, les observer tous deux.

HUBERT.

Sire, plus que jamais je veillerai sur eux.

LE ROI.

Mais en douté-je, Hubert ? N'ai-je pas vu ton zèle ?

Par-tout, dans tous les temps, tu m'es resté fidèle.
Mon ami, je le sais, je peux compter sur toi.
Névil cherche à me plaire, il ferait tout pour moi.
De mes moindres chagrins il comprendrait la cause.
Mais, Hubert, c'est sur toi que mon cœur se repose.
Sur toi... Je t'aime, Hubert.

HUBERT.

Croyez, sire...

LE ROI.

Aujourd'hui,
Si mon front t'a paru triste et chargé d'ennui,
Ce n'est pas sans sujet; la foudre est sur ma tête.
Déja, pour m'assurer d'un port dans la tempête,
J'ai doublé les soldats, les postes de la tour;
J'en ai fait mon rempart, mon espoir, mon séjour.
Avec Névil et toi j'en défendrai la porte.
Je veux qu'aucun mortel n'y pénètre et n'en sorte.

HUBERT.

Que craignez-vous ?

LE ROI.

Le peuple examine mes droits.
Il a souvent exclus, repris, chassé ses rois.
Ce peuple, ces complots, ce vieillard, tout me gêne.
J'entends l'Anglais qui gronde et frémit dans sa
 chaîne.

ACTE II, SCÈNE VII.

C'est cet Arthur encor que l'on veut délivrer.

HUBERT.

Ah! pour lui vainement on ose conspirer.

LE ROI.

Malheur aux criminels! leur péril est extrême.
Je ne suis point encor lassé du diadème.

HUBERT.

Mais vous régnez.

LE ROI.

Hubert, je vois sur mon chemin
Un serpent qui...

HUBERT.

Parlez.

LE ROI.

Qui m'épouvante.

HUBERT.

Enfin ?

LE ROI.

Qui s'accroît tous les jours.. Qui vit dans ce lieu même..
Que tu connais.

HUBERT.

Arthur?

LE ROI.

C'est lui. Le rang suprême,
Le jour, tant qu'il vivra, me seront odieux.

Je crois le voir, l'entendre, à toute heure, en tous
 lieux.
Il faut de ce tourment qu'enfin je me délivre.

<p style="text-align:center">HUBERT.</p>

Vous voulez donc sa perte, et qu'il cesse de vivre?

<p style="text-align:center">LE ROI.</p>

Oh non! je ne veux point ordonner son trépas.
Il n'est point nécessaire.

<p style="text-align:center">HUBERT.</p>

 Il ne mourra donc pas?
Mais... quels sont vos desirs?

<p style="text-align:center">LE ROI.</p>

 Tu sais que l'Angleterre
Croit ses yeux dès long-temps fermés à la lumière;
Qu'il ne peut plus régner. Si, combattant pour lui,
Le peuple dans la tour me forçait aujourd'hui;
S'il voyait, d'un faux bruit reconnaissant la fable,
Que de régner sur eux il est encor capable;
Par son amour pour lui, par sa haine pour moi,
Arthur, n'en doute pas, serait bientôt leur roi.
Il faut, mon cher Hubert, sans que rien nous retienne,
Il faut que ce faux bruit...

<p style="text-align:center">HUBERT.</p>

 Achevez.

<p style="text-align:center">LE ROI.</p>

 Qu'il devienne

Vrai, vrai. Tu m'as compris, tu peux tout dans ce lieu;
Tu ne veux point sa mort. Sauve ton maître. Adieu.
<div style="text-align:center">(Il sort.)</div>

SCÈNE VIII.

HUBERT, seul.

L'ai-je bien entendu ! C'est là ce qu'il desire.
Un enfant !... Quelle horreur !... A peine je respire.
Par quels détours... ô ciel ! il a cru me gagner !
Un semblable forfait peut-il s'imaginer !
Arthur, dans ta prison, pour charmer ton enfance,
Il te restait du moins le jour et l'espérance.
Le jour, ce bien si cher ! Comment, ô justes cieux !
Comment porter le fer dans de si jeunes yeux !
Cette idée... O terreur ! Je frémis, je m'égare.
Loin de moi tout-à-coup il a fui, ce barbare !
Il a craint que... Courons: cherchons à le toucher.
Calmons sur-tout sa peur prompte à s'effaroucher.
Qui sait... Peut-être... Allons. Arthur, dans ta misère,
Dieu m'a donné pour toi des entrailles de père.
Mais ce n'est point assez: dans un péril si grand,
O ciel ! apprends-moi l'art de fléchir un tyran.

<div style="text-align:center">FIN DU SECOND ACTE.</div>

ACTE TROISIÈME.

SCÈNE I.

HUBERT, seul.

Quoi ! je trouve par-tout un obstacle invincible !
Le roi fuit mes regards ; ce monstre est invisible !
Je n'ai pu lui parler ; Névil est avec lui.
Cher Arthur, c'est ta mort qu'on prépare aujourd'hui !
De quelques jours du moins s'il différait son crime,
Je parviendrais peut-être à sauver la victime.
Mais il est inquiet, défiant, soupçonneux.
S'il se chargeait lui seul du ministère affreux...
Oui, c'est la mort d'Arthur qu'il demandait peut-être.
Et Névil, instrument des desirs d'un tel maître,
Névil, ce courtisan de la faveur épris,

ACTE III, SCÈNE I.

Qui court à la fortune et l'achète à tout prix ;
S'il trouvait, ce Névil, un moment si funeste,
Le roi n'a qu'à parler, par un mot, par un geste,
Il y verra d'Arthur l'arrêt et le trépas.
Il briguera ce meurtre, et n'hésitera pas.
Je n'en saurais douter, si tu ne perds la vue,
O mon prince, tu meurs, et c'est moi qui te tue !
Oui, par pitié... je dois, il le faut... Non, jamais.
Soleil, cache le jour à de pareils forfaits !
Cher enfant !... Il s'approche. Ah ! contre tant de charmes,
Dans mon cœur déchiré, comment trouver des armes?
Que faut-il faire, ô ciel !

SCÈNE II.

HUBERT, ARTHUR.

ARTHUR.

Que ce moment m'est doux !
Ma joie, en vous voyant, renaît auprès de vous.
Vous êtes triste, Hubert !

HUBERT.

Oui.

ARTHUR.

D'où vient ce nuage ?
J'ai cru que j'avais seul la tristesse en partage.
Si j'étais libre, Hubert, comme un simple berger,
Aucun chagrin, je crois, ne viendrait m'affliger.
Je vivrais, même ici, content et sans me plaindre.
Mais mon oncle me craint, je dois aussi le craindre.
Hélas ! qu'ai-je donc fait ? Est-ce ma faute à moi,
Hubert, si je suis né le fils de Godefroi ?
Ah ! plût au ciel, Hubert, que vous fussiez mon père !
Car vous m'aimeriez, vous.

HUBERT.

Moi !

ARTHUR.

Quel regard sévère !
Vous aurais-je offensé ?

HUBERT.

Non.

ARTHUR.

Pourquoi donc, hélas !
Votre œil est-il changé, si le cœur ne l'est pas ?
D'où vient donc que pour moi vous n'êtes plus le
 même ?
N'aimez-vous plus Arthur autant qu'Arthur vous
 aime ?

HUBERT.

Qui vous a dit...

ARTHUR.

Sur moi tournez des yeux plus doux :
Les miens se plaisent tant à s'arrêter sur vous !

HUBERT, à part.

O douleur ! ô pitié !

ARTHUR.

Vous avez quelque peine,
Hubert; j'en sais la cause, et crois que c'est la mienne.

HUBERT.

Comment?...

ARTHUR.

Dans ma prison, au travers de ces murs,
Où l'œil peut pénétrer par des détours obscurs,
J'ai vu...

HUBERT.

Quoi !

ARTHUR.

(La terreur est encor dans mon ame)
Un fer que des soldats rougissaient dans la flamme.
Est-il vrai, cher Hubert? Par ce fer quelquefois
On dit que de la vue on a privé des rois.
Ces soldats me font peur; leur front dur et barbare...
Hélas ! dans cette tour qu'est-ce donc qu'on prépare ?

SCÈNE III.

HUBERT, ARTHUR, DEUX SOLDATS.

(Ces deux soldats paraissent tout-à-coup.)

ARTHUR.
Les voilà ! Cher Hubert, sauvez-moi ! Justes cieux !
Je crois qu'en ce moment ils m'arrachent les yeux.
UN SOLDAT.
Faudra-t-il le lier ?
ARTHUR, aux soldats.
Je vais être immobile.
Tenez, me voilà doux, soumis, muet, tranquille.
Ah ! ne m'attachez pas. Hubert, défendez-moi !
Je suis le fils d'un prince, et le neveu d'un roi.
J'ai perdu mes états, ma liberté, ma mère.
Laissez-moi du soleil voir encor la lumière.
Oh ! laissez-moi mes yeux. Voyez, le feu s'éteint.
Le fer s'est refroidi ; c'est le ciel qui me plaint ;
Ce fer, ce feu, pour moi, n'ont plus rien de terrible.
Hubert, vous qui m'aimiez, seriez-vous insensible ?

Mais, non, vous soupirez, votre œil est sans courroux.
Des pleurs... Hubert! Hubert!

HUBERT.

Soldats, retirez-vous.

ARTHUR.

J'ai revu mon ami. Son cœur vient de se rendre.

HUBERT, aux soldats.

Je me charge de tout. Je crois devoir suspendre,
Pour quelque temps encor, l'ordre que j'ai reçu.

ARTHUR.

Je m'étais bien douté que vous seriez vaincu.

HUBERT.

Silence!

ARTHUR.

Hubert!

HUBERT.

Sortez.

ARTHUR.

Hubert!

HUBERT.

Sortez, vous dis-je!
Vous, soldats, laissez-nous.

(Les soldats emmènent Arthur.)

SCÈNE IV.

HUBERT, seul.

 O charmes ! ô prodige !
Quel cœur à la pitié ne se serait rendu ?
Mais ce tigre qui veille... Hélas ! il est perdu.
Ah ! si sa mort au roi n'était pas nécessaire !
S'il cessait d'écouter sa frayeur sanguinaire !
Si, dans la crainte enfin de son propre danger,
Il retenait le fer dont il veut l'égorger !
Que dis-je ? Ai-je oublié qu'il s'arma contre un père,
Qu'il chercha, le perfide, à détrôner son frère,
Richard, qui lui légua, par ce fourbe trompé,
Le sceptre des Anglais sur Arthur usurpé ?
Il craint sans doute, il craint que tout Londre en
 alarmes
Pour la mère et le fils ne prenne enfin les armes.
Il va les éloigner ; il va, ce tigre affreux,
Sous les murs de Pomfret les immoler tous deux.
Non, non : à sa pitié je ne dois point m'attendre.
Plus il versa de sang, plus il doit en répandre.

ACTE III, SCÈNE IV. 53

Et depuis quand les rois, par l'orgueil emportés,
Pour un meurtre de moins se sont-ils arrêtés ?
Quel frein enchaînerait ses barbares caprices ?
Névil, voici l'instant de placer tes services ;
Tu dois en profiter : mais peut-être qu'ici
Son œil jaloux m'observe... O terreur ! le voici.

SCÈNE V.

HUBERT, NÉVIL.

NÉVIL.

Monsieur, le roi dans vous voit un sujet fidèle,
Et d'un ordre secret a chargé votre zèle.

HUBERT.

Si cet ordre est secret, monsieur, qui vous l'a dit ?

NÉVIL.

Le roi.

HUBERT.

Le roi !

NÉVIL.

Lui-même.

HUBERT, à part.

O ciel !

NÉVIL.

Il vous prescrit
De ne point l'accomplir. Et déja sa prudence
A fait venir, sans bruit, Arthur en sa présence.
Cet enfant est à craindre, et dans ces jours d'effroi
Il peut de quelque trouble inquiéter le roi.
Si son péril le veut, si l'État le demande,
Peut-être il usera d'une rigueur plus grande.

HUBERT.

Plus grande ! et la raison ?

NÉVIL.

On vient de l'informer
D'un bruit qui court dans Londre, et qui doit l'alarmer.

HUBERT.

Hé ! quel est donc ce bruit ?

NÉVIL.

Que Constance y respire ;
Qu'Arthur a, par le sang, des droits à cet empire.
Si ce bruit se confirme, hélas ! je plains son sort,
Mais le roi dans l'instant le condamne à la mort.

HUBERT.

Si ce bruit l'abusait, s'il n'était qu'un vain songe,
Perdra-t-il un enfant sur la foi d'un mensonge ?

NÉVIL.

Si ce bruit n'est point vrai (telle est sa volonté),

ACTE III, SCÈNE V.

Le premier ordre alors doit être exécuté.

HUBERT.

Mais par qui ?

NÉVIL.

Je l'ignore; et le roi veut lui-même
Guider les coups secrets de son pouvoir suprême.
Il a choisi les mains dont il veut se servir.
De ce qu'il aura fait on viendra m'avertir.

SCÈNE VI.

HUBERT, NÉVIL, UN OFFICIER.

NÉVIL, à l'officier.

Arthur est-il vivant ?

L'OFFICIER.

Il vit... mais... je m'égare...
Dans ses yeux...

HUBERT.

Juste ciel !

L'OFFICIER.

Hélas ! un fer barbare...

HUBERT.

Mais qui veillera donc, dans ce triste séjour,

Sur cet enfant privé de la clarté du jour?
L'OFFICIER.
Le roi veut, par vos mains, le confier au zèle
D'une femme inconnue, et que l'on nomme Adèle.
Prisonnière en ces lieux, elle peut aisément
Servir de conductrice à cet illustre enfant.
Auprès de vous bientôt vous la verrez se rendre,
Pour se charger du prince, et d'un devoir si tendre.
Ce jeune prince, hélas! se tait dans ses douleurs,
Et de ses yeux flétris verse encor quelques pleurs.
Il souffre sans murmure, il se plaint en silence.
Dans son air, dans son port, dans sa noble constance,
On reconnaît les mœurs, l'esprit de ses aïeux,
Et ce calme innocent qu'il portait dans les yeux.
On le conduit ici. Votre pitié fidèle
Voudra bien le remettre entre les mains d'Adèle.
Je me retire.
<p style="text-align:right">(Il sort.)</p>

NÉVIL.
Allons: je vais trouver le roi.

(Il sort en même temps que l'officier, mais par un autre côté.)

SCÈNE VII.

HUBERT, seul.

Ai-je assez contenu mon horreur, mon effroi !
Oh, maintenant, mes pleurs, coulez sans vous con-
 traindre !
Des regards du méchant vous n'avez rien à craindre.
Dès son aurore, hélas ! ô mon prince ! ô mon roi !
L'astre brillant du jour est donc éteint pour toi !
Est-ce là l'héritier du sceptre d'Angleterre ?
O ciel ! dans quel état le rendrai-je à sa mère !

SCÈNE VIII.

HUBERT, CONSTANCE, sous le nom d'Adèle.

CONSTANCE.

Dois-je croire qu'ici les cieux moins inhumains
Vont remettre, par vous, mon enfant dans mes mains ?
Ciel ! avec quel plaisir ses yeux verront sa mère !

Vous soupirez !

HUBERT.

Madame...

CONSTANCE.

Ah ! parlez ; quel mystère...

HUBERT.

Je ne puis.

CONSTANCE.

Je le veux.

HUBERT.

Vous mourriez dans mes bras.

CONSTANCE.

Dans mon cœur, par ce mot, vous portez le trépas.

HUBERT.

Non.

CONSTANCE.

Dites tout, Hubert, et s'il faut que j'expire...

HUBERT.

Votre fils...

CONSTANCE.

Achevez. Il n'est plus !

HUBERT.

Il respire.
Mais, hélas ! dans ses yeux, ô crime ! affreux séjour !
Un fer rouge et brûlant vient d'éteindre le jour.

ACTE III, SCÈNE VIII.

CONSTANCE.

Je me meurs!... O mon fils!... Quel monstre! je succombe!
Arthur! mon cher Arthur! mon enfant!

HUBERT.

Ah! la tombe
Va s'ouvrir pour tous deux.

CONSTANCE.

Le ciel me vengera.
J'armerai l'Angleterre, et Londres m'entendra.
Frémis, tyran, frémis! On verra mes misères.
Mon enfant dans les bras, j'appellerai les mères.
Je me meurs, je me meurs... O jour! fuis de mes yeux,
Puisque mon cher Arthur ne peut plus voir les cieux!

HUBERT.

Madame, ah! dans mon sein laissez couler vos larmes!

CONSTANCE.

Hubert, est-il bien vrai? Quoi! ses yeux pleins de charmes,
Ses yeux, d'un fer barbare ont senti la rigueur!
Ce fer, ce fer brûlant est entré dans mon cœur!

HUBERT.

Madame, au nom d'un fils, au nom de la nature,
Par ce ciel qui bientôt va venger votre injure,
Écoutez le conseil que j'ose vous donner.

Le forfait est affreux; il me fait frissonner;
Mais un autre plus grand peut vous atteindre encore.
Songez qu'un tigre ici nous cherche et nous dévore.
S'il vous connaît, hélas! vous verrez dans l'instant
Tomber, sous son poignard, votre fils palpitant.
Vous allez voir ce fils. Contraignez-vous, madame:
Renfermez vos douleurs, vos sanglots dans votre ame:
Qu'il ignore à jamais, ce prince infortuné,
Que c'est de votre sang, dans ce sein qu'il est né.
A vos traits maintenant il ne peut vous connaître;
Mais, hélas! votre voix l'avertira peut-être.
S'il s'en souvient encor, s'il en était frappé,
Par vous-méme, à l'instant, qu'il en soit détrompé.
Sous les yeux d'un tyran, tremblez qu'une impru-
 dence
Ne découvre sa mère au fer de la vengeance.
Un seul mot, un soupir peut vous perdre tous deux.
Conservez-vous du moins cet enfant malheureux.
Hélas! à vous aimer vous trouverez des charmes.
Vous guiderez ses pas, il essuiéra vos larmes.
Vous paierez son amour par les plus tendres soins.
Il vivra sans vous voir, mais il vivra du moins.
Allons: efforcez-vous de cacher ce mystère.
Oubliez, s'il se peut, que vous êtes sa mère.
Allons: promettez-moi...

ACTE III, SCÈNE VIII.

CONSTANCE.

Je le promets.

HUBERT.

Grand Dieu !
Son fils va s'approcher, va paraitre en ce lieu.
Donnez-lui le pouvoir de cacher sa tendresse!

CONSTANCE.

Je le promets. Mon fils!

HUBERT.

Vous l'allez voir, princesse.

CONSTANCE.

Mon fils! mon fils!

HUBERT.

Je sors, et vais vous le chercher.
(Il sort.)

SCÈNE IX.

CONSTANCE, sous le nom d'Adèle, seule.

Je crois déjà, je crois l'entendre s'approcher.
Mon Dieu, si j'ai sur lui placé, dès sa naissance,
Le signe des chrétiens et de notre espérance,
Ce signe dont la foi de ses nobles aïeux
Planta sur ton cercueil l'étendard glorieux,
Hélas! je n'ai point pu te servir par les armes;

Mais je mets à tes pieds et mes fers et mes larmes;
J'y mets un cœur de mère. Ah! je le sens frémir.
Le voilà. J'ai promis. Dieu, daigne m'affermir.

SCENE X.

CONSTANCE, sous le nom d'Adèle; HUBERT, ARTHUR.

ARTHUR, conduit par Hubert.

Cher Hubert, guidez-moi. Quand il luit sur la terre,
Hélas! du jour en vain je cherche la lumière.
Demain, à son retour, je ne la verrai pas.
Que ne m'ont-ils plutôt fait souffrir le trépas!
Mais dites cher Hubert, (au moins je le désire),
Est-ce vous dont la main doit ici me conduire?
M'aimerez-vous toujours? Je ne puis vous quitter.

HUBERT.

Cher prince!

CONSTANCE.

O ciel!

ARTHUR.

Hubert, qui peut nous écouter?
Oui, l'on a dit, « ô ciel! » et je viens de l'entendre.
Quelle est donc cette voix et si douce et si tendre?

ACTE III, SCÈNE X.

HUBERT.
C'est la voix d'une femme.

ARTHUR.
Ah ! je m'en suis douté.
J'en ai connu d'abord la sensibilité.
Elle souffre peut-être.

HUBERT.
Oui. C'est une étrangère,
Qui gémit comme vous, comme vous prisonnière.

ARTHUR.
Je la plains. Quel sujet l'amène parmi nous ?

HUBERT.
Le roi, pour vous servir, l'attache auprès de vous.

ARTHUR.
Vous me quitterez donc ?

HUBERT.
Ma tendresse assidue
Reviendra chaque jour jouir de votre vue.

ARTHUR.
Vous le promettez ?

HUBERT.
Oui.

ARTHUR.
Madame, pardonnez ;
Je dois aimer Hubert ; mais où suis-je ? ah ! daignez

Me prêter votre main, elle me sera chère.
(en la prenant.)
Je crois, en la touchant, m'appuyer sur ma mère.

CONSTANCE.

De vous avec plaisir, prince, je prendrai soin.

ARTHUR.

Vous le voyez, madame, hélas ! j'en ai besoin.

CONSTANCE.

Que pour vous de pitié mon cœur se sent atteindre !

ARTHUR.

Si j'étais votre fils, vous seriez trop à plaindre.

CONSTANCE.

Si le ciel vous daignait rendre une mère?

ARTHUR.

Oh ! non ;
Je ne la verrais plus.

CONSTANCE.

Ah ! dans votre abandon,
Je la remplacerai par le plus tendre zèle.

ARTHUR.

Vous êtes mère aussi, vous me tiendrez lieu d'elle.

CONSTANCE.

Ah ! je la suis déja. Cher prince, à vos malheurs
Je donnerai mes jours, mes nuits, mon sang, mes pleurs.

ACTE III, SCÈNE X. 65

Dieu! que je suis pour vous loin d'être une étrangère!
Arthur! mon cher Arthur!

ARTHUR.

C'est la voix de ma mère.
J'ai cru, dans cet instant, l'entendre me nommer.

HUBERT.

Prince, que dites-vous?

ARTHUR.

Mon cœur se sent charmer.
Madame... est-il bien vrai?... Je doute si je veille.
Ah! ce nom retentit encore à mon oreille.
« Arthur, mon cher Arthur! » elle parlait ainsi.
Oui, je cherche ma mère, et ma mère est ici.

HUBERT.

Non, prince, croyez-moi.

ARTHUR.

C'est moi que j'en veux croire.

HUBERT.

Vous avez de sa voix dû perdre la mémoire.

ARTHUR.

Mais, madame, pourquoi ne répondez-vous pas?

CONSTANCE.

Si j'étais votre mère, eh! le tairais-je?... Hélas!

ARTHUR.

Vous l'êtes.

CONSTANCE.

Non.

ARTHUR.

Je doute... O supplice! ô mystère!
Cieux! rendez-moi le jour pour connaître ma mère.

CONSTANCE.

Hé bien! oui, c'est mon nom; ce seul bien m'est resté.
C'est ce flanc malheureux, ce sein qui t'a porté.
Je goûte enfin, mon fils, oubliant toute injure,
Le plaisir le plus doux qu'on doive à la nature.

ARTHUR.

Ma mère!

CONSTANCE.

O mon Arthur! je peux donc te nommer!

ARTHUR.

Votre Arthur, sans vous voir, peut encor vous aimer.

HUBERT.

On vient, cachez vos pleurs, et taisons ce mystère.

ARTHUR.

Je veillerai sur moi; prenez soin de ma mère.

SCÈNE XI.

CONSTANCE, sous le nom d'Adèle; HUBERT, ARTHUR, UN OFFICIER.

L'OFFICIER, à Hubert.

Le roi veut vous parler. Il sort d'entretenir
Un nouveau conjuré que l'on vient de saisir.
Jamais son triste front ne fut plus redoutable.
Mais, vous, Arthur, Adèle, et ce vieillard coupable,
Que de fers, dans ces murs, son ordre a fait charger,
Il veut vous voir tous quatre, et vous interroger.
J'ignore son dessein.

(Il sort.)

SCÈNE XII.

CONSTANCE, sous le nom d'Adèle; HUBERT, ARTHUR.

HUBERT.
O Dieu! quel peut-il être?

(à Constance.)
Emmenez cet enfant. Le tyran va paraître.

SCÈNE XIII.

CONSTANCE, sous le nom d'Adèle; HUBERT, ARTHUR, LE ROI, KERMADEUC, NÉVIL, SOLDATS.

LE ROI, suivi de Névil et de soldats.
(à Constance et à son fils.)
Restez tous deux.
(Il fait signe à Névil et aux soldats de sortir; Névil et les soldats obéissent.)

CONSTANCE, à part.
Je tremble.

HUBERT, à part.
O toi, ciel, instruis-nous
Pour dérober la mère et le fils à ses coups.

LE ROI, à Kermadeuc.
Vieillard, de mes soupçons dissipe le nuage.
Je veux te délivrer. Je plains tes fers, ton âge;
Mais je veux être instruit. Je compte sur ta foi.
Que cherchais-tu dans Londre? Est-ce un asile?

KERMADEUC.
Moi!
Je n'en ai pas besoin.

ACTE III, SCÈNE XIII.

LE ROI.
Qu'y venais-tu donc faire?

KERMADEUC.
C'est mon secret.

LE ROI.
Je veux pénétrer ce mystère.

KERMADEUC.
Tu ne le sauras point.

LE ROI.
Les rois (l'ignores-tu?)
De se faire obéir ont toujours la vertu.

KERMADEUC.
Je sais mourir.

LE ROI.
Crois moi, vieillard dur et farouche,
Les supplices bientôt pourront t'ouvrir la bouche.

KERMADEUC.
Je sais souffrir.

LE ROI.
Peut-être. Et le tourment plus fort...

KERMADEUC.
Un Breton brave tout, la douleur et la mort.

LE ROI. (à part.)
Nous verrons: réponds-moi. Je pourrai le surprendre.

(tout-à-coup.)
Connais-tu cette croix que l'on vient de me rendre ?

KERMADEUC.

Moi !... je ne réponds plus.

LE ROI.

Tu vas mourir. Soldats !

ARTHUR, effrayé pour le vieillard.

Ah ! mon oncle, écoutez !

LE ROI, à part.

Que veut-il dire ?

ARTHUR.

Hélas !

LE ROI.

Enfant, hé quoi ! de vous cette croix est connue ?
Touchez-la.

ARTHUR.

Je ne puis en juger par la vue.

(la tâtant.)
Oui, c'est elle.

LE ROI.

(à part.) (bas.)
Qu'entends-je ? Hubert, écoute bien.

HUBERT, bas.

Je suivrai tout par ordre, et je ne perdrai rien.

ACTE III, SCÈNE XIII.

LE ROI.

Jeune prince, approchez. Vous allez tout me dire.
Oui, je n'en doute pas. Allons, il faut m'instruire.
La simple vérité, voilà ce que je veux.

ARTHUR.

Vous n'affligerez point ce vieillard malheureux?

LE ROI. (à Constance.)

Non. Je vous le promets. Vous frémissez, madame.

CONSTANCE.

J'admirais cet enfant, la bonté de son ame,
L'intérêt qui l'émeut pour ce vieillard.

LE ROI.

Hé bien!
D'où vous vient cette croix? Parlez.

ARTHUR.

Je m'en souvien :
C'est de ma mère, hélas!

LE ROI.

Oui; mais je viens d'y lire :
« Anglais, sauvez Arthur! » Qui sut donc les écrire,
Ces mots?

ARTHUR.

C'est moi.

LE ROI.

J'entends : mais pour quelle raison?

ARTHUR.

J'étais las de gémir dans ma triste prison.
Chaque jour augmentait le poids de ma misère;
J'y soupirais pensif, j'y regrettais ma mère;
Je l'appelais la nuit. « Croix sainte, entends mes vœux !
« Sauve, hélas ! lui disais-je, un enfant malheureux. »
Un espoir vint me luire; et, par ma main tracée,
Sur cette croix enfin j'explique ma pensée,
Et du haut de la tour j'ose alors la jeter.

LE ROI.

Mais encor, quel espoir avait pu vous flatter ?
Vouliez-vous des Anglais animer la colère ?

ARTHUR.

Ce projet convient-il, hélas ! à ma misère ?
Je voulais seulement leur rappeler mon nom,
Et ne plus voir enfin les murs de ma prison.

LE ROI, à Kermadeuc, brusquement.

Cette croix est tombée entre tes mains, perfide ?

KERMADEUC.

Qui te l'a dit ?

LE ROI.

Kerbeck, à qui ta main timide
L'a remise en secret lorsque l'on t'a saisi.
Il m'a tout avoué; ton complice est ici.

KERMADEUC.

Hé bien! connais-moi donc. Je ne suis point un traître.
J'ai tout fait, je l'ai dû, pour délivrer mon maître.
Je respectais ton trône, et ne l'attaquais pas.
Je voulais rendre Arthur, mon prince, à ses états.

LE ROI.

Comment règnerait-il, quand, privés de lumière,
Ses yeux...?

KERMADEUC.

Va, nous l'aimons; sa race nous est chère.
N'a-t-il pas pour régner les droits de ses aïeux?
Qu'importe que le jour soit éteint pour ses yeux?
Il en reste un plus pur dont il verra la flamme;
Et ce jour qui lui manque, il l'aura dans son ame.

LE ROI.

De ta vertu, vieillard, mon cœur est pénétré.
Hé bien! vis près d'Arthur, n'en sois plus séparé.
Cette femme, à tous deux prodiguant sa tendresse,
Va servir son enfance, et servir ta vieillesse.

KERMADEUC.

C'est du moins un bienfait que je tiendrai de vous.
Nos malheurs réunis pèseront moins sur nous.
Nous mourrons tous ici, nos vœux vous le demandent.

LE ROI.

Non, vous n'y mourrez point; d'autres lieux vous attendent.

Vous y pourrez tous trois consoler vos douleurs.
CONSTANCE.
Où doit-on nous conduire?
LE ROI.
A Pomfret.
CONSTANCE.
Ciel! je meurs.
LE ROI.
D'où lui vient, cher Hubert, cette pâleur mortelle?
Je ne sais, mes soupçons se sont tournés sur elle.
HUBERT.
Le seul nom de Pomfret a produit sa terreur.
Ce nom chez les Anglais fut toujours en horreur.
L'habitude à ces lieux attache sa misère.
Elle est faible, crédule, et, de plus, elle est mère,
Et le cœur d'une mère est si prompt à trembler!
LE ROI.
Femme, je plains ton sort, et veux te consoler.
Sois libre, oublie enfin les douleurs qu'il te coûte:
Va retrouver ton fils.
CONSTANCE.
Il ne vit plus, sans doute.
LE ROI.
Peux-tu délibérer? Hé quoi! de ta prison
Crains-tu donc de sortir?

ACTE III, SCÈNE XIII.

CONSTANCE.

Dans mon triste abandon,
A mes fers, à ces murs, je suis accoutumée;
Et mon ame à l'espoir pour jamais est fermée.

LE ROI.

C'en est trop : dans mes mains remettez cet enfant.

CONSTANCE.

Ne me l'enlevez pas.

LE ROI.

Ciel! qu'entends-je?

CONSTANCE.

O tourment!

LE ROI.

Enfant, femme, vieillard, ici tout est complice.
Je le veux, je l'ordonne; Hubert, qu'on le saisisse.

HUBERT.

Madame, au nom des cieux, ne le retenez pas.

CONSTANCE.

Il faudra, tout sanglant, l'arracher de mes bras.

HUBERT.

Le roi veut...

CONSTANCE.

Non jamais.

HUBERT.

Redoutez sa colère.

JEAN SANS-TERRE.

(*Lui arrachant l'enfant avec violence.*)
Il veut être obéi.

ARTHUR.

(*Il s'échappe des mains d'Hubert; il reste sans guide, éperdu, les bras levés vers le ciel, ne sachant où se jeter.*)

Ciel! où suis-je? Ah! ma mère!

LE ROI.

Sa mère!

CONSTANCE.

Oui, je la suis, il tient de moi le jour.
C'est Arthur, c'est mon sang, l'objet de mon amour.
Mais vous, Hubert, mais vous, qui preniez sa défense,
Vous m'arrachez mon fils, vous trahissez Constance;
Vous servez, sans rougir, un tyran furieux
Qui par un fer brûlant vient d'outrager ses yeux.
J'ai tout su par vous seul.

LE ROI.

Tu me trompais, parjure!

HUBERT.

Oui, je servais le ciel, l'honneur et la nature,
La veuve d'un héros, le fils de Godefroi.
Dans quel état, barbare, as-tu réduit mon roi!
Enfant, à qui le ciel prodigua tant de charmes,
Pour la dernière fois, sois baigné de mes larmes.
Voilà, voilà ta mère! Ah! vois-tu; malheureux,

ACTE III, SCÈNE XIII.

Ces voûtes s'indigner à ton aspect affreux,
Ces pierres, ces anneaux, moins durs que tes entrailles,
S'élever contre toi du sein de ces murailles?
Non : je n'invoque plus, pour payer tes forfaits,
Cette foudre qui gronde et ne punit jamais.
Cieux, frappez les tyrans par un autre tonnerre!
Du sort de cet enfant instruisez l'Angleterre!
Qu'à ce bruit chaque mère, au lieu de s'affliger,
Croie avoir sur lui seul un enfant à venger!
Pour déchirer tes yeux par un juste supplice,
Qu'un fer entre leurs mains étincelle et rougisse!
Ou plutôt, que tes yeux, de ton ombre alarmés,
Ne se rouvrent jamais, par la terreur fermés!
Règne, mais en tremblant, muet, pâle, immobile,
Rampant sous ces cachots pour chercher un asile,
Séchant, mourant enfin de l'éternel effroi
Que réserva le ciel aux tyrans tels que toi.

LE ROI.

Holà! soldats, à moi!

SCÈNE XIV.

CONSTANCE, HUBERT, ARTHUR, LE ROI, KERMADEUC, NÉVIL, SOLDATS.

LE ROI, en montrant Hubert et Kermadeuc.
Névil, qu'on les saisisse !
(en montrant Hubert.) (en montrant Hub. et Kerm.)
Commandez à sa place, et hâtez leur supplice.
(à Constance et à son fils.) (aux soldats.)
Vous, restez dans ces lieux ; et qu'ils n'en sortent pas.
(à part.)
J'ai maintenant sur-tout besoin de leur trépas.
(Il lui parle à l'oreille.)
On vient. Névil, écoute.
(On emmène Hubert et Kermadeuc.)

SCÈNE XV.

CONSTANCE, ARTHUR, LE ROI, NÉVIL, SOLDATS, UN OFFICIER.

L'OFFICIER, au roi.
On crie, on court aux armes.

ACTE III, SCÈNE XV. 79

Le peuple est en fureur, la ville est en alarmes.
On veut sauver Arthur.

LE ROI, à Névil.

Il suffit. Viens, suis-moi.
Névil, je vais combattre, et je compte sur toi.

(Il sort d'un côté, et Névil de l'autre.)

SCÈNE XVI.

CONSTANCE, ARTHUR.

ARTHUR.

On me laisse avec vous.

CONSTANCE.

Ah! ce ciel que j'implore
Me permet donc, mon fils, de t'embrasser encore!
Mais le roi (j'en frémis) de quelque ordre secret
Vient de charger Névil; c'est sans doute un forfait.
Dieu nous laisserait-il tous les deux sans défense?

ARTHUR.

Eh! qui de ses décrets peut avoir connaissance?

CONSTANCE.

Il nous protègera.

ARTHUR.

Mais s'il ne le fait pas!
S'il avait dans ce lieu marqué notre trépas!

CONSTANCE.

O mon fils!

ARTHUR.

Faut-il donc en sentir tant d'alarmes!
La mort finit nos maux, la mort tarit nos larmes.
Je bénis ces cachots où je fus enfermé.
A l'attendre du moins ils m'ont accoutumé.
Ma mère, dites-moi : Dieu près de lui rassemble
Tous les cœurs vertueux, trop heureux d'être en-
 semble.
S'il me place en ce jour avec vous dans les cieux,
Pour vous revoir encor me rendra-t-il mes yeux?

SCÈNE XVII.

CONSTANCE, ARTHUR, KERMADEUC.

KERMADEUC.

Venez, suivez mes pas. Nos soldats en furie
Au perfide Névil ont arraché la vie.
Hubert s'est joint au peuple, Hubert combat pour
 vous.

Le tyran est vaincu, ne craignez plus ses coups:
Nous l'avons désarmé. C'est en vain, dans sa rage,
Qu'il cherchait dans la foule à s'ouvrir un passage.
Le peuple, les soldats, accablent tour-à-tour
Ce tigre frémissant qu'on entraîne à la tour.
Venez braver aussi ce tyran qu'on abhorre;
Montrez-lui votre fils, puisqu'il respire encore.
Tous les deux, sans péril, vous pouvez l'approcher.
Ne fuyez plus.

CONSTANCE.

Moi, fuir! ah! je cours le chercher.
Sortons, volons.

(Elle se précipite avec son fils sur les pas de Kermadeuc.)

SCÈNE XVIII.

UN OFFICIER.

O jour de douleur et de joie!
Constance! Arthur! venez. C'est Hubert qui m'envoie.
Mais je les cherche en vain. Que sont-ils devenus?

SCÈNE XIX.

L'OFFICIER, HUBERT.

L'OFFICIER, *avec le transport de la joie et de la confiance.*
Je le vois, cher Hubert, on nous a prévenus.
Eh! qui ne briguerait la douceur et la gloire
D'apprendre à la vertu l'instant de sa victoire!

HUBERT.
La gloire en est au ciel!

L'OFFICIER.
 Et le bonheur pour vous.
Goûtez, goûtez enfin un triomphe si doux.
Oui, vous sauvez Arthur, sa mère, tout l'empire.
C'est le ciel qu'on bénit, c'est le ciel qu'on admire.
Voyez-vous ce tyran? Le peuple, les soldats,
Les mères en fureur accompagnent ses pas.

SCÈNE XX.

Un officier, HUBERT, LE ROI, KERMADEUC, SOLDATS, PEUPLE.

HUBERT, au roi.

Hé bien! tyran! hé bien! le ciel punit tes crimes.
Et du moins à tes coups j'arrache deux victimes.

LE ROI, en montrant les corps de Constance et d'Arthur, qui ont été frappés sous l'une des voûtes.

Les voici toutes deux. Ma main, ma propre main
(en montrant le poignard sanglant qu'on vient de lui arracher, et qui est entre les mains d'un soldat.)
De ce poignard caché leur a percé le sein.

HUBERT.

Barbare!

KERMADEUC.

Qu'as-tu fait?

HUBERT, à Kermadeuc.

Point de cris, point de larmes.
(en retenant le peuple et les soldats qui font un mouvement vers le roi.)
Anglais, dans son vil sang ne souillez point vos armes!
(au roi.)
Tigre, es-tu satisfait? Vois-tu ces corps sanglants,

6.

Massacrés par ta main, l'un sur l'autre expirants?
Vois-tu ce jeune enfant qu'embrasse encor sa mère,
Et ses yeux où ta rage éteignit la lumière?
Tu ne l'as pas voulu, mon Dieu, que cette croix,
Par qui ce noble enfant t'implora tant de fois,
M'aidât à le sauver des mains de ce barbare!
Hélas! il eût montré la vertu la plus rare;
Il eût été prudent, juste, intrépide, humain;
L'État n'eût point gémi sous son sceptre d'airain.
Dieu d'un si cher trésor a privé l'Angleterre,
Et pour le rendre au ciel il l'enlève à la terre.
J'adore ses desseins; qu'il soit béni! Mais, toi,
Le moment est marqué, tyran, pâlis d'effroi.
Tu voudras jusqu'au bout te livrer à ta rage,
Et régner, comme un tigre, au milieu du carnage.
Mais Dieu t'a réservé le plus affreux trépas;
Et tes soins prévoyants ne t'en sauveront pas.
Je vois, je vois déja de ta bouche perfide
S'approcher le breuvage et la coupe homicide.
J'entends déja tes cris. Tu sentiras soudain
Tous les maux des enfers rassemblés dans ton sein,
Tous ses poisons vengeurs d'accord pour te détruire,
Et le feu qui dévore, et le fer qui déchire.
Dans ton sein entr'ouvert, de tes mains arraché,
Par ces poisons brûlants ton cœur sera séché;

ACTE III, SCÈNE XX.

Il paraîtra, ce cœur, sous l'œil de tes victimes,
Que par-tout sous ces murs entassèrent tes crimes.
Tous ces mânes sanglants, sortis de leurs tombeaux,
Viendront, près de ton lit, contempler tes lambeaux;
Et dans ce même instant où ton effroi commence,
L'Éternel sur tes pas a placé sa vengeance.

FIN DE JEAN SANS-TERRE.

OTHELLO,

ou

LE MORE DE VENISE,

TRAGÉDIE EN CINQ ACTES,

Représentée, pour la première fois, en 1792.

A M. DUCIS,

DE SAINT-DOMINGUE.

C'est à toi, mon cher Frère, que je dédie ma tragédie d'Othello, comme j'ai dédié, dans le temps, mon Roi Léar à notre vertueuse mère. Depuis que la mort nous l'a ravie, un de mes plus consolants souvenirs est de lui avoir rendu ce public hommage de mon respect et de ma tendresse, et sur-tout de l'en avoir vue jouir avec des larmes de joie qui se confondaient avec les miennes. Puisse mon Othello, puisse le Recueil de mes faibles ouvrages, s'ils doivent me survivre et sauver notre nom de l'oubli, en rachetant leurs imperfections par quelques qualités qui les distinguent, apprendre à mes lecteurs, quand nous aurons

disparu, que, dans l'un des hommes les plus véritablement estimables que j'aie connus, la nature m'avait accordé le plus généreux des frères et le plus fidèle des amis.

<div style="text-align:right">
Ton frère aîné,

DUCIS.
</div>

AVERTISSEMENT.

La tragédie d'Othello ou du More de Venise, par Shakespeare, est une des plus touchantes et des plus terribles productions dramatiques qu'ait enfantées le génie vraiment créateur de ce grand homme. L'exécrable caractère de Jago y est exprimé sur-tout avec une vigueur de pinceau extraordinaire. Avec quelle souplesse effrayante, sous combien de formes trompeuses ce serpent caresse et séduit le généreux et trop confiant Othello! Comme il l'infecte de tous ses poisons! comme il l'enveloppe de tous ses replis! enfin, comme il le serre, comme il l'étouffe et le déchire dans sa rage! Je suis bien persuadé que si les Anglais peuvent observer tranquillement les manœuvres d'un pareil monstre sur la scène, les Français ne pourraient jamais un moment y souffrir sa présence, encore moins l'y voir développer toute l'étendue et toute la profondeur de sa scélératesse. C'est ce qui m'a engagé à ne faire connaître le personnage

qui le remplace si faiblement dans ma pièce, que tout à la fin du dénouement, lorsque le malheur d'Othello est consommé par la mort de la plus fidèle, de la plus tendre amante, qu'il vient d'immoler aux aveugles transports de sa jalousie. Je me suis bien gardé de le faire paraître du moment qu'il est connu, du moment que j'ai révélé au public le secret affreux de son caractère. Je n'ai pas manqué non plus, dès que je l'ai pu, dans un court récit, d'instruire ce même public de sa punition, de sa mort cruelle dans les tortures. J'ai pensé même que, si le spectateur avait pu, dans le cours de la tragédie, le soupçonner seulement, au travers de son masque, d'être le plus scélérat des hommes, puisqu'il est le plus perfide des amis, c'en était fait du sort de tout l'ouvrage, et que l'impression prédominante d'horreur qu'il eût inspirée aurait certainement amorti l'intérêt et la compassion que je voulais appeler sur l'amante d'Othello et sur ce brave et malheureux Africain. Aussi est-ce avec une intention très déterminée, que j'ai caché soigneusement à mes spectateurs ce caractère atroce, pour ne pas les révolter.

Quant à la couleur d'Othello, j'ai cru pouvoir

AVERTISSEMENT.

me dispenser de lui donner un visage noir, en m'écartant sur ce point de l'usage du théâtre de Londres. J'ai pensé que le teint jaune et cuivré, pouvant d'ailleurs convenir aussi à un Africain, aurait l'avantage de ne point révolter l'œil du public, et sur-tout celui des femmes, et que cette couleur leur permettrait bien mieux de jouir de ce qu'il y a de plus délicieux au théâtre, c'est-à-dire, de tout le charme que la force, la variété et le jeu des passions répandent sur le visage mobile et animé d'un jeune acteur, bouillant, sensible et enivré de jalousie et d'amour.

Pour la romance du Saule, au lieu de la placer, comme Shakespeare, au quatrième acte, je l'ai mise au cinquième, comme propre à augmenter la pitié, et encore comme plus rapprochée du dénouement. J'avoue que j'aurais plutôt renoncé à traiter l'intéressant sujet d'Othello, que de ne pas l'y conserver, à cause du plaisir qu'elle m'a toujours fait, à cause de la nouveauté, et pour être le premier qui l'ai hasardée sur notre théâtre. C'est M. Grétry (son nom n'a pas besoin d'éloge) qui en a composé l'air avec son accompagnement. Il s'est contenté, en grand maître, de quelques sons plaintifs,

douloureux et profondément mélancoliques, conformes à la scène et à la romance qui semblaient les demander. Ils sont, pour ainsi dire, le chant de mort d'une malheureuse amante. On ne les retient point, ils ne sont point distingués de la situation et de la scène; ils se mêlent naturellement avec elle, ils s'y confondent, comme une eau paisible qui, sous des saules, irait se perdre insensiblement dans le cours tranquille d'un autre ruisseau.

J'ai maintenant à parler de mon dénouement. Jamais impression ne fut plus terrible. Toute l'assemblée se leva, et ne poussa qu'un cri. Plusieurs femmes s'évanouirent. On eût dit que le poignard dont Othello venait de frapper son amante était entré dans tous les cœurs. Mais aux applaudissemens que l'on continuait de donner à l'ouvrage, se mêlaient des improbations, des murmures, et enfin même une espèce de soulèvement. J'ai cru un moment que la toile allait se baisser. D'où pouvait naître une impression si extraordinaire, une agitation si tumultueuse? Me tromperais-je, en croyant qu'elle venait de l'extrême intérêt que j'avais inspiré pour Hédelmone; de ce que mon spectateur avait desiré trop passionnément qu'elle pût

AVERTISSEMENT.

désabuser Othello de son erreur; de ce que je l'avais tenu trop long-temps dans les angoisses de la terreur et de l'espérance; de ce que son desir, trompé au moment du coup de poignard, s'était tourné en une sorte de désespoir, et avait révolté sa douleur même contre l'auteur de l'ouvrage?

Comment se fait-il cependant que le public, après avoir eu tant de peine à me pardonner mon dénouement, soit revenu le voir encore pendant le cours de douze représentations? Ne serait-ce pas qu'il a été averti par la réflexion, qu'Othello n'est point un homme féroce, mais un amant égaré, un Africain jaloux, un More, qui frappe ce qu'il a de plus cher, et qui ne survivra pas à sa victime? Ne serait-ce pas qu'il a senti par instinct que les naturels les plus tendres et les plus sensibles, une fois poussés dans les excès, sont quelquefois les plus près de la barbarie, par la raison peut-être qu'ils en étaient les plus éloignés?

Cependant, quoique le public ait le droit, sous tous les climats, de tracer aux auteurs les limites de la terreur et de la pitié, ces limites pourtant sont plus ou moins reculées selon le caractère des

différentes nations. Mon dénouement a eu de la peine à passer à Paris; et à Londres, les Anglais soutiennent très bien celui de Shakespeare. Ce n'est point avec un poignard qu'Othello, sur leur théâtre, immole son innocente victime; il lui presse, dans son lit, et avec force, un oreiller sur la bouche, il le presse et le represse encore jusqu'à ce qu'elle expire. Voilà ce que des spectateurs français ne pourraient jamais supporter.

Un poëte tragique est donc obligé de se conformer au caractère de la nation devant laquelle il fait représenter ses ouvrages. C'est une vérité incontestable, puisque son principal but est de lui plaire. Aussi, pour satisfaire plusieurs de mes spectateurs, qui ont trouvé dans mon dénouement le poids de la pitié et de la terreur excessif et trop pénible, ai-je profité de la disposition de ma pièce, qui me rendait ce changement très facile, pour substituer un dénouement heureux à celui qui les avait blessés; quoique le premier me paraisse toujours convenir beaucoup plus à la nature et à la moralité du sujet, et que je l'aie eu sans cesse en vue, comme il est facile de le remarquer dès le commencement et dans le cours de ma tragédie. Mais comme je l'ai fait imprimer avec les deux dé-

AVERTISSEMENT.

nouements, les directeurs des théâtres seront les maîtres de choisir celui qu'il leur conviendra d'adopter.

Mais je dois convenir, avant de finir cet avertissement, que j'ai trouvé dans les talents de mes acteurs tous les secours dont j'avais besoin pour soutenir une nouveauté de ce genre. On a cru voir, ou plutôt on a vu dans M. Talma, Othello vivant, avec toute l'énergie africaine, avec tout le charme de son amour, de sa franchise et de sa jeunesse. On a entendu le silence affreux de son désespoir et le rugissement de sa jalousie. Quant à mademoiselle Desgarcins, au jugement des hommes les plus difficiles et les plus éclairés, elle n'a rien laissé à desirer au spectateur dans le rôle d'Hédelmone. Ils ont trouvé qu'elle avait atteint la perfection. Son jeu si simple, si naïf et si noble, son amour pour son père et pour Othello, ses combats, sa timidité, ses craintes, ses pressentiments, ses attitudes si naturelles et si mélancoliques, sur-tout sa voix enchanteresse, ont ému et gagné tous les cœurs : et je sens bien que je perdrai à la lecture ce que des talents si heureux et si chers au public m'auront prêté à la représentation.

NOMS DES PERSONNAGES.

MONCÉNIGO, doge de Venise.
LORÉDAN, fils de Moncénigo.
ODALBERT, sénateur vénitien.
HÉDELMONE, fille d'Odalbert.
HERMANCE, nourrice d'Hédelmone.
OTHELLO, général des troupes vénitiennes.
PÉZARE, vénitien.
Plusieurs Officiers et Sénateurs.

La scène est à Venise. Le premier acte se passe dans la salle du sénat; le second, le troisième et le quatrième, dans le palais d'Othello; et le cinquième, dans la chambre d'Hédelmone.

OTHELLO,

ou

LE MORE DE VENISE,

TRAGÉDIE.

ACTE PREMIER.

Le théâtre représente la salle du sénat; les sénateurs sont sur leurs siéges; plusieurs officiers se tiennent à quelque distance.

SCÈNE I.

MONCÉNIGO, LES SÉNATEURS, PLUSIEURS OFFICIERS.

MONCÉNIGO.

Illustres sénateurs, bannissez vos alarmes;
Au bruit de son péril, Venise a pris les armes:

Ces torrents imprévus de nouveaux révoltés,
Othello dans leur cours les a tous arrêtés.
Ce feu, long-temps couvert, qui vient de nous sur-
 prendre,
Dans Vérone allumé, s'irritait sous sa cendre;
Mais, perdu dans les airs, ce feu sans aliment
N'aura produit pour nous que l'effroi d'un moment.
Contre ces révoltés, oui, le ciel se déclare;
Et bientôt la victoire...

SCÈNE II.

Les précédents, PÉZARE.

MONCÉNIGO.
 Est-ce vous, cher Pézare?
Digne ami d'Othello, c'est à vous de conter
Par quels traits sa valeur vient encor d'éclater.
Le salut de Venise est son heureux ouvrage.

PÉZARE.
Que vos yeux n'étaient-ils témoins de son courage!
Les rebelles entraient, et, pour les repousser,
A leurs flots menaçants il court seul s'opposer.
La foudre est moins rapide. Il s'élance, il s'écrie:

« Amis, secondez-moi, défendons la patrie. »
Citoyens et soldats, tous, dans un même instant,
Semblent n'être qu'un homme et qu'un seul combat-
 tant.
A ces traits, à ce teint, dont, sous un ciel sauvage,
Le soleil africain colora son visage,
A ses exploits, sur-tout, nous volons sur ses pas,
Fiers de suivre un héros vainqueur dans les combats.
Le chef des révoltés, dont la perte s'avance,
Craint le sort du combat, l'arrête avec prudence.
Il se saisit d'un poste où ses heureux efforts
Suspendent nos succès et nos premiers transports :
Mais nous aurons bientôt abaissé son audace ;
Ces rebelles soumis vont demander leur grace.
Je cours les observer : s'ils tentaient un combat,
J'aurais du sang encore à donner à l'État.
<p style="text-align:center">(Il sort.)</p>

SCÈNE III.

MONCÉNIGO, LES SÉNATEURS, PLUSIEURS
OFFICIERS.

MONCÉNIGO.

Vous voyez, sénateurs, dans quels troubles nous
 sommes ;

Et dans de grands périls il nous faut de grands hommes.
Lorsqu'ils courent servir la patrie en danger,
C'est aux pères du peuple à les encourager.

SCÈNE IV.

Les mêmes, ODALBERT.

(Odalbert entre furieux et hors de lui-même.)

MONCÉNIGO.

Calmez, cher Odalbert, l'effroi qui vous agite;
L'État s'est relevé de sa terreur subite.

ODALBERT.

Non, non, l'État n'a point de part à mes douleurs.
Je gémis, mais pour moi, sur mes propres malheurs.
Ma fille...

MONCÉNIGO.

Eh bien!

ODALBERT.

Ma fille... O peine inattendue!

MONCÉNIGO.

Quoi! pleurez-vous sa mort? Quoi! l'auriez-vous perdue?

ACTE I, SCÈNE IV.

ODALBERT.

Non, ce n'est point sa mort qui m'accable à vos yeux.
Non... j'en prétends justice... Un monstre audacieux,
Un lâche, un corrupteur, un traître l'a séduite;
Il vient de l'enchaîner avec lui dans sa fuite.
D'un hymen clandestin les détestables nœuds,
Au mépris de mes droits, les ont unis tous deux.

MONCÉNIGO.

Je frémis comme vous. Ce sénat équitable
Ne peut trop se hâter de punir le coupable.
Sur sa tête à l'instant, prompts à venger vos droits,
Nous allons tous lever le fer sanglant des lois.
Nommez-nous l'imposteur.

SCÈNE V.

MONCÉNIGO, LES SÉNATEURS, PLUSIEURS OFFICIERS, ODALBERT, OTHELLO.

ODALBERT, en montrant Othello qui entre brusquement.
Vous voyez le perfide.
(Tous les sénateurs font un mouvement de surprise.)
MONCÉNIGO.
Ciel! Othello!

ODALBERT. (à Othello.)
C'est lui. Crains ma vengeance avide.
(à Moncénigo.)
Mais avant de punir ce coupable étranger,
Cet ami, cet ingrat, qui vient de m'outrager,
Ce barbare Africain qui, séduisant ma fille,
A mis les pleurs, la mort, l'horreur dans ma famille,
Noble Moncénigo, ma fille est en ces lieux ;
Commandez à l'instant qu'on l'amène à mes yeux.

MONCÉNIGO, à deux officiers.

Allez, c'est Odalbert, son père, qui l'ordonne :
Qu'ici, sans différer, l'on conduise Hédelmone.

(Les deux officiers sortent.)

ODALBERT.

Doge, vous êtes père, et vous avez un fils,
Qui, jeune et vertueux, à vos ordres soumis,
Vivant loin de ces murs, n'a jamais pu s'instruire
Ni dans l'art des ingrats, ni dans l'art de séduire :
Doge, au nom de ce fils qui seul vous est resté,
Au nom de ma vieillesse et de l'humanité,
Par ces droits paternels dont m'arma la nature,
De ce vil corrupteur punissez l'imposture.

(à Othello.)

Toi, malheureux ! réponds. Par quel art, quel secours,
As-tu forcé ma fille à souffrir tes amours ?

ACTE I, SCÈNE V.

Comment, comment penser qu'une fille innocente,
Si jeune, si soumise, à ma voix si tremblante,
Dont mille amants jaloux auraient brigué la foi ;
Ait pu jamais aimer un monstre tel que toi.

OTHELLO.

Odalbert, je me tais ; je ne puis vous répondre,
Vous avez trop acquis le droit de me confondre.
Si sans peine pourtant vous m'avez pardonné,
Quand je fus votre ami, les lieux où je suis né,
Sur le front d'Othello, daignez, je vous conjure,
Lire au moins son remords, et non pas votre injure.
Le ciel me fit, hélas ! en me donnant le jour,
Un cœur, pour mon malheur, trop sensible à l'amour :
Voilà tout mon forfait. Si j'en eusse été maître,
Seigneur, c'est près de vous que j'aurais voulu naître ;
Mais ce climat enfin que vous me reprochez
N'a point dans ses déserts vu mes destins cachés.
Quoi ! ce nom d'Africain n'est-il donc qu'un outrage ?
La couleur de mon front nuit-elle à mon courage ?
On m'appelle le More, et j'en fais vanité :
Ce nom ira peut-être à la postérité.
Mais l'amour m'apprit trop à dédaigner la gloire.
Vous désarmer, seigneur, ah ! telle est la victoire
Qu'au prix de tout mon sang je voudrais acheter !
Puisse au moins mon aspect ne plus vous irriter !

Si je n'ai point d'aïeux, comptez mes cicatrices.
J'oubliai vos bienfaits; songez à mes services,
Que vous m'avez aimé, que je sors d'un combat,
Que ce More, en un mot, vient de sauver l'État.

ODALBERT.

Que me fait ta valeur? Avec un cœur perfide,
Avec un cœur barbare, on peut être intrépide.
Tu conçus dès long-temps ton indigne dessein;
Tu préparais le fer qui me perce le sein.
Sénateurs, il s'agit de l'honneur des familles.
Si l'hymen, comme à moi, vous a donné des filles,
Le même déshonneur peut couvrir votre front.
Prévenez vos périls, en vengeant mon affront.
Ma fille... ô désespoir!... Il eut ma confiance...
Tu l'as séduite, ingrat! voilà ma récompense.

MONCÉNIGO.

Othello, répondez. J'ai peine à concevoir
Que vous ayez trahi le plus sacré devoir.
Par quels moyens, sur elle assurant votre empire...?

OTHELLO.

Les voici tous, seigneur, et je vais vous les dire.
Dans son palais, tranquille, Odalbert curieux
Souhaitait que mon sort s'expliquât à ses yeux :
Et moi, dès mon berceau, pour remplir son envie,
Je lui contais, seigneur, l'histoire de ma vie,

ACTE I, SCÈNE V.

Mes travaux les plus durs, mes combats, mes dangers,
Mon vaisseau s'entr'ouvrant sur des bords étrangers,
La mort presque toujours à mes regards présente.
Tandis que je parlais, attentive et tremblante,
Hédelmone, seigneur, écoutait mes discours;
Et lorsque, réclamant ses soins ou ses secours,
Quelques devoirs ailleurs demandaient sa présence,
Je la voyais bientôt, abrégeant son absence,
Revenir empressée, et, retenant ses pleurs,
Reprendre, en soupirant, le fil de mes malheurs.
Un jour, jour trop fatal! (souffrez que je poursuive)
Dans un long entretien, à sa pitié naïve
J'offris tout le tableau des maux que j'ai soufferts.
« Quoi! dit-elle, Othello, vous étiez dans les fers!
« Vous, hélas! dans les fers! ah! si, sur ce rivage,
« J'avais vu sur vos bras les fers de l'esclavage,
« (Je le crois) quoique femme, il m'eût été trop doux
« De prendre votre place ou de mourir pour vous.
« Oh! si jamais guerrier à ma main doit prétendre,
« Dites-lui de me faire un récit aussi tendre;
« Il aura découvert le chemin de mon cœur. »
De ces mots innocents j'admirais la candeur;
Et sa douleur soudain décolora ses charmes.
Ses yeux, en se baissant, voulaient cacher leurs larmes.
Je les vis. A ses pleurs mes pleurs ont répondu.

Le secret de nos cœurs fut d'abord entendu.
Sa pitié pour mes maux seule a produit sa flamme;
L'aspect de sa pitié seul a touché mon ame;
Voilà par quels moyens, par quel art dangereux,
Un innocent amour nous a séduits tous deux.

SCÈNE VI.

MONCÉNIGO, LES SÉNATEURS, PLUSIEURS OFFICIERS, ODALBERT, OTHELLO, HÉDELMONE, HERMANCE.

(Hédelmone est amenée par les deux officiers qui en ont reçu l'ordre.)

HÉDELMONE, à Hermance.
Arrête... Où suis-je ?
ODALBERT, à sa fille.
(montrant Hermance.)
Entrez, et suivez votre guide.
Craignez-vous de montrer ce front jeune et timide ?
Un si grand embarras sied mal à la vertu.
HÉDELMONE.
Mes yeux sont obscurcis, mon corps est abattu.

ACTE I, SCÈNE VI.

ODALBERT, à Hermance.

Et vous qui, partageant sa craintive innocence,
Avez dans mon palais élevé son enfance,
Je rends grace à vos soins : ma fille, je le vois,
N'a pas gémi par vous sous d'importunes lois.

HÉDELMONE.

Soutiens-moi, chère Hermance..

ODALBERT, à part.

.Enchainons ma colère.

(haut.)

C'est donc là votre époux?

HÉDELMONE.

.(à part.) (haut.)
Que répondre? O mon père!
Je sais que ce guerrier, confondu devant vous,
N'a point dû se flatter de se voir mon époux.
Mais par-tout dans Venise on vantait sa victoire;
Vous-même tous les jours vous parliez de sa gloire :
Ses périls à son sort avaient su m'attacher.
Je ne le nierai pas : je me sentais toucher
Des récits d'un héros que ma patrie honore;
Je ne l'entendais plus, et j'écoutais encore.
Pourquoi, par sa valeur semblable à nos aïeux,
N'est-il qu'un Africain méprisable à vos yeux?
Tout le sénat l'estime, et le peuple l'adore.

Il a sauvé Venise, il le peut faire encore.
Ah! que la voix du sang calme votre courroux!
Souffrez...

(Elle va pour se jeter aux pieds de son père.)

ODALBERT, arrêtant sa fille.

Je vous défends d'embrasser mes genoux.

MONCÉNIGO.

Elle ose encor d'un père implorer la clémence.
Vous voyez sa douleur.

ODALBERT.

Je songe à ma vengeance.

MONCÉNIGO.

Que prétendez-vous donc?

ODALBERT, en montrant Othello.

Qu'on l'arrête.

MONCÉNIGO.

Un vainqueur!

ODALBERT.

Je ne vois que son crime, et non pas sa valeur.

MONCÉNIGO.

Sa gloire exige au moins que le sénat en juge.

ODALBERT.

La gloire aux criminels ne sert point de refuge.

MONCÉNIGO.

Modérez, Odalbert, cet imprudent courroux.

ACTE I, SCÈNE VI.

Songez que le sénat est ici devant vous.
Sur votre ordre, à l'instant, voulez-vous qu'il punisse?

ODALBERT.

Toujours son intérêt a réglé sa justice.

MONCÉNIGO.

Qu'entends-je?

ODALBERT.

Unissez-vous pour cet audacieux.
Le pardon du perfide est écrit dans vos yeux.
C'est ainsi de tout temps qu'au gré de leurs caprices
D'ingrats républicains ont payé les services.

(bas.)

Mais bientôt ma vengeance...

MONCÉNIGO.

Odalbert, arrêtez.
Sachez que c'est l'État à qui vous insultez.
Croyez-moi, ces dépits, que l'orgueil nous déguise,
Sont par-tout dangereux, mais sur-tout à Venise.

ODALBERT, à sa fille.

Il en est temps encor, je peux être adouci.

(en montrant Othello.)

Choisis qui de nous deux tu prétends suivre ici.

HÉDELMONE, en regardant Othello.

Mon père...

ODALBERT, en s'en allant.

C'est assez... j'aperçois sur sa tête
Un bandeau dont lui-même a paré sa conquête.
Je me flatte...

MONCÉNIGO.

Odalbert!

ODALBERT.

Eh! que t'importe, à toi?
Ma cause est maintenant entre le ciel et moi.

(à Otbello.)

Tu m'as trompé, perfide. O ciel, dans ta vengeance,
Fais qu'il soit à son tour trompé par l'apparence!
Aux yeux de cet ingrat, qui l'a trop mérité,
Prête à la trahison l'air de la vérité;
Et, s'il peut la saisir, l'abusant par un songe,
Prête à la vérité tous les traits du mensonge!
Confonds l'un avec l'autre; et, sans cesse agité,
Qu'il soit également par tous deux tourmenté!
Que ces fausses clartés l'entraînent dans l'abyme;
En cherchant la vertu, qu'il commette le crime;
Et qu'alors, tout-à-coup lui montrant son flambeau,
La vérité l'éclaire au bord de son tombeau!

(à Hédelmone.)

Et toi, qui fus mon sang, fille ingrate et barbare,
Le ciel vengeur m'instruit du sort qu'il te prépare.

ACTE I, SCÈNE VI.

(à Othello.)

Je te rends grace, ingrat, mes vœux s'accompliront.

(en montrant le bandeau de diamants qui est sur la tête de sa fille.)

Tes mains ont attaché le malheur sur son front.
Crois-moi, veille sur elle : une épouse si chère
Peut tromper son époux, ayant trompé son père.
Retiens ces mots; adieu.

(Il sort.)

SCÈNE VII.

MONCÉNIGO, LES SÉNATEURS, PLUSIEURS OFFICIERS, OTHELLO, HÉDELMONE, HERMANCE.

HÉDELMONE.

Moi, le tromper! hélas!

MONCÉNIGO.

De son premier courroux vous voyez les éclats.
Il est né violent, mais il porte un cœur tendre;
La nature à son tour saura s'y faire entendre.
Othello, votre gloire et votre repentir
Ont d'infaillibles droits qu'il va bientôt sentir.
Vous pouvez cependant rassurer Hédelmone;

Faites cesser l'effroi que ce moment lui donne :
Mais songez que la guerre est encor dans ces lieux,
Et sur nos révoltés ayez toujours les yeux.

OTHELLO.

Doge noble et sensible, et vous, sénat auguste,
D'Odalbert, je le sais, la colère est trop juste.
Puis-je espérer qu'enfin désarmant son courroux
Le temps et vos bontés le fléchiront pour nous ?
De nos destins communs vous êtes les arbitres.
Je suis homme et soldat : ce sont là tous mes titres.
Né sous un ciel sauvage, et nourri loin des cours,
On ne m'a point appris à parer mes discours.
Dans nos cœurs entraînés tout fut involontaire.
Si j'ai plu, c'est sans art, sans chercher à lui plaire ;
Le ciel ne m'a point fait pour séduire et flatter :
Je connais mon bonheur, il faut le mériter ;
Nommez-moi dans quels lieux cet enfant de l'Afrique
Doit planter les drapeaux de votre république.
Je veux qu'on dise un jour : « Par ses heureux vais-
 « seaux
« Quand Venise aspirait à régner sur les eaux,
« Hédelmone vivait : elle épousa le More ;
« Ce More était célèbre, il fut plus grand encore :
« Ce More l'adorait ; son front victorieux
« Sut, à force d'exploits, s'embellir à ses yeux. »

MONCÉNIGO.

C'est ainsi qu'un grand cœur sait plaire à ce qu'il aime.
Allez, brave Othello, soyez toujours le même.
Si les yeux d'Hédelmone ont pu vous enflammer,
Je conçois que son cœur dut aussi vous aimer.
Du plus doux des penchants l'invincible puissance
A souvent méconnu le rang et la naissance.
L'amour, fier de ses droits, comme la liberté,
Rend l'homme à la nature, à son égalité.
Laissons là ces vains noms dont notre orgueil se pique :
Il n'est qu'un seul honneur, servir la république.
Votre bras, votre gloire ont combattu pour nous,
Et dispensent d'aïeux un guerrier tel que vous.

(Ils sortent tous, excepté Othello et Hédelmone.)

SCÈNE VIII.

OTHELLO, HÉDELMONE.

HÉDELMONE.

Dis : penses-tu qu'un jour mon père nous pardonne?
Il nous aima tous deux.

OTHELLO.

Je l'espère, Hédelmone ;

Oui, j'ose m'en flatter : mais calme la terreur
Que vient de t'inspirer l'excès de sa fureur ;
Il verra, tôt ou tard, avec quelque indulgence,
Cet excusable amour dont son orgueil s'offense.
Mais rendons grace au ciel. Quel bonheur, entre nous,
Que, se trompant d'abord, il m'ait cru ton époux !
S'il eût su que ta main ne m'était point donnée,
Loin de moi dans l'instant il t'aurait entraînée.
Hélas ! avec transport je courais à l'autel
Te jurer, sans témoins, un amour éternel ;
Mon bonheur s'achevait : mais Venise en alarmes,
Mais la voix de l'honneur m'a fait courir aux armes.
Il est temps, par son charme et par ses nœuds secrets,
Que l'hymen le plus prompt nous enchaîne à jamais.
Tu crois à mes serments ?

HÉDELMONE.

Moi, que je les soupçonne !
Vas : au cœur d'Othello tout mon cœur s'abandonne ;
Mais tu crois bien aussi que, fidèle à ma foi,
Jamais mon tendre amour ne s'éteindra pour toi ?
Tu ne te souviens plus de ce qu'a dit mon père ?

OTHELLO.

Qui, moi, m'en souvenir ! va, si l'ombre légère
Du plus faible soupçon altérait ton bonheur,

Que mon sang tout-à-coup s'arrête dans mon cœur!

HÉDELMONE.

Ton cœur est donc heureux?

OTHELLO.

J'ai souvent sur ma tête
Entendu les fureurs, les cris de la tempête;
J'ai vu le fond des mers, les flots audacieux
S'y perdre avec l'éclair, s'élancer jusqu'aux cieux;
Le calme était bien doux après ce bruit terrible :
Mais qu'il n'approche point de ce bonheur paisible,
De ce bonheur profond, sans bornes, inconnu,
Où nul homme avant moi n'est jamais parvenu!
Je crois à ces transports que mon ame ravie
Consume en un instant le bonheur de ma vie.
A peine tout mon cœur suffit à le sentir.
Ah! c'est dans ce moment que je devrais mourir.
Toi, qui connais mes vœux, exauce ma prière.
Daigne à cette orpheline, ô ciel! servir de père!
Par moi, par mon amour, rends heureux ses destins!
Tu ne l'as pas remise en de barbares mains.
Pour garder ce trésor, pour mériter sa flamme,
Donne-moi les vertus dont tu paras son ame!
Fais qu'en lui ressemblant je puisse mériter
Tout l'excès d'un bonheur que j'ai peine à porter!

FIN DU PREMIER ACTE.

ACTE SECOND.

Le théâtre représente le palais d'Othello.

SCÈNE I.

HÉDELMONE, HERMANCE.

HÉDELMONE.

De mon cher Othello voilà donc la demeure ?
Faut-il qu'en la voyant je frémisse et je pleure !
O combien son aspect me semblerait plus doux,
Si j'y pouvais trouver mon père et mon époux !

HERMANCE.

Puisse Othello hâter un hymen nécessaire,
Et le couvrir sur-tout des ombres du mystère !

HÉDELMONE.

A cet hymen secret il m'invite à marcher,

Et s'occupe des soins qui peuvent le cacher.
Sur moi, dès le berceau, tu veillas, chère Hermance,
Et c'est toi de ton lait qui soutins mon enfance.
Qu'il est doux, quand le cœur, de ses ennuis pressé,
Lève à peine le poids dont il est oppressé,
De rencontrer un cœur qui sente nos alarmes,
Qui plaigne nos douleurs, et s'unisse à nos larmes!
Ma chère Hermance!...

HERMANCE.

Eh bien!

HÉDELMONE.

Dès que j'ai vu le jour
Tu m'as marqué tes soins, ton zèle, ton amour.

HERMANCE.

Hélas! lorsque votre œil s'ouvrit à la lumière,
C'est moi qui dans mes bras vous reçus la première.

HÉDELMONE.

Le ciel, de la vertu ce juste défenseur,
M'enleva, tu le sais, et ma mère et ma sœur.
Hélas!... et j'ai perdu la tendresse d'un père!

HERMANCE.

Croyez-moi, tôt ou tard nous vaincrons sa colère.
Ne désespérez pas de la bonté des cieux.

HÉDELMONE.

Ma faute maintenant se découvre à mes yeux.

HERMANCE.

Le célèbre Othello l'efface de sa gloire.
Le reproche se tait au bruit de sa victoire.

HÉDELMONE.

On dit que sur les mers, vers des bords étrangers,
Il va voler bientôt à de nouveaux dangers.

HERMANCE.

Il reviendra vainqueur de ces lointains rivages.

HÉDELMONE.

S'il échappe aux combats, je craindrai les naufrages.

HERMANCE.

Quoi! votre cœur toujours sera-t-il abattu?

HÉDELMONE.

Hélas! j'aime et je crains. Hermance, penses-tu,
Si le ciel à nos vœux eût conservé ma mère,
Qu'elle eût à notre hymen fait consentir mon père?

HERMANCE.

Je le crois.

HÉDELMONE.

Quand sa perte a fait couler mes pleurs,
Tu n'as pu, chère Hermance, adoucir mes douleurs.

HERMANCE.

Alors, loin de ces murs, livrée à la tristesse,
Le péril de mon père occupait ma tendresse.
Je lui donnai mes soins, il mourut dans mes bras,

Et souvent ma douleur vous conta son trépas.
Mais vous, jusqu'à ce jour, avez-vous pu me taire
Tous ces traits si touchants de la mort d'une mère?
Eh! comment votre cœur ne m'en a-t-il rien dit?
HÉDELMONE.
Je n'ose encore, Hermance, en ouvrir le récit.
Depuis que mon amour, qu'un père m'épouvante,
Elle est plus que jamais à mon esprit présente;
J'aurai sans doute, hélas! mérité mes malheurs.
HERMANCE.
Hédelmone, est-ce à moi que vous cachez vos pleurs?
HÉDELMONE.
Témoin de tous mes pas, tu sais, ma chère Hermance,
Dans quel calme profond s'écoula mon enfance.
Sous les lois d'une mère et les yeux d'une sœur,
De leur tendre amitié je goûtais la douceur.
Ciel! devais-tu sitôt me montrer ta colère!
D'une mort trop précoce il menaça ma mère.
Tous les jours, par degrés, je la vis s'affaiblir;
De son front jeune encor je vis l'éclat pâlir;
Chaque instant de sa vie en consumait le reste.
Je m'en souviens encor : près du moment funeste,
Son esprit s'occupait de quelque objet affreux;
Elle attachait sur moi son regard douloureux;
On eût dit que son ame, à son heure dernière,

D'un funeste avenir repoussait la lumière.
« Ma fille, me dit-elle avec un cri d'effroi,
« Dans la paix du tombeau, viens, descends avec moi.
« Qu'entrevois-je, ô destin! dans ta clarté douteuse?...
« Hélas! ma chère enfant, tu mourras malheureuse! »
A ces mots, tout-à-coup, on eût dit que ses bras
Tâchaient, loin de mon sein, d'écarter le trépas:
On eût dit, à son trouble, à son ame éperdue,
Qu'un fer levé sur moi se montrait à sa vue.
Ses bras faibles, tremblants, cherchaient à m'embrasser.
Sur son cœur expirant je me sentis presser.
Elle criait : « Ma fille! » et sa voix douloureuse
Me répétait encor : « Tu mourras malheureuse! »

HERMANCE.

Vous tremblez!

HÉDELMONE.

Je crains tout, mon destin, mon amour,
Ces mots, ces mots cruels s'accompliront un jour.

HERMANCE.

Que dites-vous?

HÉDELMONE.

Hermance, ah! je n'ai plus de mère,
Plus de sœur, plus d'ami, plus d'espoir sur la terre;
Ne m'abandonne pas.

ACTE II, SCÈNE I.

HERMANCE.

Moi, vous abandonner!
Dans la tombe avec vous dût le sort m'entraîner,
Jusqu'au dernier soupir je vous serai fidèle.
Le respect, l'amitié, le courage, le zèle,
Et tout ce qu'une mère, en vous donnant le jour,
A senti dans son sein de tendresse et d'amour,
Oui, je le sens pour vous. Si le ciel inflexible
Vous faisait d'une erreur un crime irrémissible,
C'est à moi seule, à moi qu'est dû le châtiment.
Mais pourquoi vous troubler d'un vain pressentiment?
Voyez dans Othello le bras de la patrie,
Vainqueur dans nos climats, et vainqueur dans l'Asie;
Voyez ce nom si grand, qui, seul et sans aïeux,
S'est vengé tant de fois du sort injurieux.
Osez lui comparer, après ses longs services,
Tous ces nobles sans gloire, ou connus par leurs vices,
Qui n'ont rien recueilli, nés de pères fameux,
Que l'opprobre éclatant d'être descendus d'eux:
Allez, s'il faut trembler, c'est que le ciel sévère
Ne punisse à la fin l'orgueil de votre père.
Non, il n'est point d'amant, de son choix glorieux,
Qui pour vous d'Othello n'ait le cœur et les yeux.
Ah! si les traits touchants de l'aimable innocence
Peuvent d'un sort heureux nous donner l'espérance,

Si nous devons en croire un présage si doux,
S'il existe un bonheur, sans doute il est pour vous.

HÉDELMONE.

De ton heureux augure, ah! mon ame est ravie;
Tu me rends à l'espoir, tu me rends à la vie...
Mais j'entends quelque bruit.

HERMANCE.

 Madame, dans ces lieux
Je dois veiller sans cesse, et tout voir par mes yeux.
Permettez qu'un moment...

 (Elle sort.)

SCÈNE II.

HÉDELMONE, seule.

 O ma fidèle Hermance!
Ta tendresse inquiète accroît ta vigilance.
J'en ai besoin, sans doute. Hélas! sans y songer,
Sans le voir, quelquefois nous courons au danger.
Va, tes soins me sont chers; va, ma reconnaissance
A pour toi dans mon cœur commencé dès l'enfance.

SCÈNE III.

HÉDELMONE, HERMANCE.

HERMANCE.

Madame, un inconnu demande à vous parler.
Le chagrin le consume et paraît l'accabler.
Je l'avouerai, sa voix, sa grace, sa jeunesse,
Mais sur-tout sa douleur, tout pour lui m'intéresse.

HÉDELMONE.

Il peut entrer, Hermance.

(Hermance sort pour aller chercher le jeune homme.)

SCÈNE IV.

HÉDELMONE, seule.

Allons, souffrant comme eux,
Avec plus de plaisir je sers les malheureux.

(Hermance amène le jeune homme, et se retire.)

SCÈNE V.

HÉDELMONE, LORÉDAN.

HÉDELMONE.

Quoiqu'ici votre aspect ait droit de me surprendre,
Je n'ai point refusé, seigneur, de vous entendre.
Si votre cœur souffrant cherche à s'ouvrir au mien,
Vous pouvez l'épancher dans un libre entretien ;
Parlez. Puis-je savoir quel sujet vous amène ?
Si le sort, dont souvent le pouvoir nous entraîne,
Dans le malheur, si jeune, a voulu vous plonger,
Dites par quels moyens je pourrais le changer.

LORÉDAN.

Le changer ! non, madame ; et le sort trop funeste
M'ôta, dans nos malheurs, le seul bien qui nous reste.
J'ai perdu tout espoir, et, loin de les guérir,
Même en plaignant mes maux, vous pourriez les aigrir.

HÉDELMONE.

Quels sont vos vœux ? parlez.

LORÉDAN.

Dans ces moments d'alarmes
Contre les révoltés j'allais prendre les armes,

ACTE II, SCÈNE V.

Mourir pour mon pays. Ils ont fait demander
Un pardon qu'à l'instant on leur vient d'accorder.
Mes desirs sont trahis. Mais on croit à Venise
Que l'État en secret médite une entreprise.
Des vaisseaux sont tout prêts, et, sans en avertir,
Pour des bords éloignés Othello doit partir.
Il a choisi, dit-on, des guerriers intrépides,
Jeunes, impétueux, et de périls avides;
Je cherche ces périls. Pourrais-je me flatter,
Pour combattre avec eux, qu'il daigne m'accepter?
Voudriez-vous pour moi demander cette grace?

HÉDELMONE.

Quels vœux! Pourquoi faut-il que je les satisfasse?
Hélas! tous ces périls où vous allez courir,
Pourquoi les cherchez-vous? Répondez.

LORÉDAN.

Pour mourir.

HÉDELMONE.

Rien ne peut vous ôter cette funeste envie?

LORÉDAN.

C'est cesser de souffrir que sortir de la vie.

HÉDELMONE.

Eh! pourrez-vous, si jeune, aigri par vos malheurs...

LORÉDAN.

La jeunesse est souvent la saison des douleurs.

HÉDELMONE.

Ah! je n'en fais que trop la triste expérience.
Mon sort de nul mortel n'est ignoré, je pense?

LORÉDAN.

Non, madame.

HÉDELMONE, à part.

Ainsi donc mes funestes amours
Vont de la renommée occuper les discours!
(haut.)
Hélas! à mon malheur est-on du moins sensible?

LORÉDAN.

On y voit de deux cœurs le penchant invincible,
Les droits de la beauté : mais on croit, entre nous,
Que bientôt votre père, aveugle en son courroux...

HÉDELMONE.

Achevez.

LORÉDAN.

Va se perdre, et par quelque imprudence
Contre lui de l'État exciter la vengeance.

HÉDELMONE.

Ciel! qu'entends-je?

LORÉDAN.

On l'observe. Il est né violent :
Et peut-être à la mort il court en ce moment.

ACTE II SCÈNE V.

HÉDELMONE.

La mort! A ma douleur, seigneur, soyez sensible.
Vous connaissez nos lois, sa perte est infaillible.
Ah! si vous avez plaint deux cœurs infortunés,
Par un charme innocent l'un vers l'autre entrainés;
Si le vôtre est touché du cri de la nature;
S'il a connu l'amour et senti sa blessure;
S'il m'est permis enfin d'employer vos secours,
Sauvez, sauvez mon père, et veillez sur ses jours.
Combien par ce bienfait vos soins m'auront servie!
Seigneur, en le sauvant, vous sauverez ma vie.
Il semble que le ciel vous envoie aujourd'hui
Pour veiller à-la-fois sur sa fille et sur lui.
Ne me refusez pas la grace que j'implore.
Parlez, courez, volez, il en est temps encore.
Voyez mes pleurs, mon trouble, et mes yeux effrayés;
Je frémis, je me meurs, et je tombe à vos pieds.

LORÉDAN.

Vous, à mes pieds! ô ciel! pour sentir vos alarmes
Pensez-vous que mon cœur ait attendu vos larmes?
Madame, il est donc vrai, je peux vous secourir!
Grand dieu! j'aspire à vivre, et non plus à mourir.
Ah! ne m'implorez pas: heureux dans ma misère,
Je vais donc vous servir; en sauvant votre père,
Je crois sauver le mien. Mais ne vous troublez pas.

Je cours, je cours vers lui, je m'attache à ses pas :
Mon sang va, s'il le faut, couler pour sa défense;
Et votre estime au moins sera ma récompense.

SCÈNE VI.

HÉDELMONE, LORÉDAN, OTHELLO, PÉZARE.

(Dans ce moment Othello et Pézare, au fond du théâtre, aperçoivent de loin Lorédan ; ils le considèrent attentivement, ainsi qu'Hédelmone ; mais ils sont censés le voir à une trop grande distance pour pouvoir retenir ses traits qu'ils ne connaissent pas.)

LORÉDAN, continuant.

Je reviendrai bientôt vous revoir en ce lieu.

HÉDELMONE.

Seigneur, je vous attends.

LORÉDAN.

Adieu, madame.

HÉDELMONE.

Adieu.

(Lorédan et Hédelmone se retirent chacun de leur côté. Othello les suit de l'œil, jusqu'à ce qu'ils soient hors de portée de sa vue ; et Pézare en fait autant.)

SCÈNE VII.

OTHELLO, PÉZARE.

OTHELLO, en montrant Lorédan.

Quel est-il?

PÉZARE.

De trop loin j'observais son visage.
Mais, autant que mon œil peut juger de son âge,
C'est un jeune homme.

OTHELLO.

(bas et à part.) (haut.)
O ciel! Qui l'a donc introduit?
Pézare!... Que dis-tu?

PÉZARE.

Je n'en suis point instruit.

OTHELLO.

Mais n'as-tu pas, dis-moi, remarqué dans leurs gestes
D'une vive douleur les signes manifestes?
Je crois que quelques pleurs ont coulé de leurs yeux.

PÉZARE.

Consulte à l'instant même Hédelmone en ces lieux.

9.

OTHELLO.

Que craindre de ces pleurs? dans une ame aussi belle,
Tout doit être innocent, pur et noble comme elle.
Dans tous ses sentiments la mienne est sans retour.
Je ne sais quel respect se mêle à mon amour.
Qui? moi, l'interroger! Ah! je vois, cher Pézare,
Dans cet objet sacré la vertu la plus rare.
Ami, tu me connais: tes yeux ont vu mon bras
Servir la république au milieu des combats;
Libre dès mon berceau, vivant dans une armée,
Heureux enfant du sort et de la renommée,
Ne cherchant que la gloire, et sans songer qu'un jour
Ce cœur indépendant dût connaître l'amour,
Au cours de mes destins j'abandonnais ma vie:
Mais depuis qu'à l'amour mon ame est asservie,
J'ai pris un nouvel être. Il me semble, et je crois
Que j'existe en effet pour la première fois.
A quels heureux transports tout mon cœur s'aban-
 donne!
Oui, pour un seul regard, pour un mot d'Hédelmone,
Je céderais la pompe, et tous ces vains lauriers
Qui parent le triomphe et le front des guerriers.
Oui, l'amour, cher Pézare, (aurais-je pu le croire!)
Produit presque dans moi le dédain de la gloire.
Conçois-tu, mon ami, l'excès de mon ardeur?

Tant d'amour, je le vois, étonne ta froideur;
Mais son charme à ton cœur ne s'est point fait con-
 naître.
Hélas! de bien des maux tu t'affranchis peut-être.
Ami, sous nos drapeaux, la fortune, je crois,
Va m'appeler encore à de nouveaux exploits.
Si je reviens vainqueur, si le sort me couronne,
Penses-tu qu'Odalbert à la fin me pardonne;
Que, sensible à ma gloire...?

PÉZARE.

Ah! ne t'en flatte pas.
Connais mieux, mon ami, le cœur de ces ingrats,
De ces nobles ligués pour dévorer ensemble
Ce plaisir de régner qui lui seul les rassemble.
Vois comme ils ont d'abord détruit l'égalité,
Au peuple inattentif ravi sa liberté,
Et, laissant à ses droits une vaine apparence,
Pour eux seuls en effet conservé la puissance.
Le peuple élève au ciel ta valeur, ta vertu;
Mais tu n'es, pour ces grands, qu'un soldat parvenu.

OTHELLO.

Un soldat parvenu! Ce mot de l'insolence,
Ce mot m'oblige au moins à la reconnaissance.
Oui, grace à leurs dédains, de moi seul soutenu,
J'ai mérité ce nom de soldat parvenu.

Ils n'ont pas, tous ces grands, manqué d'intelligence,
En consacrant entre eux les droits de la naissance.
Comme ils sont tout par elle, elle est tout à leurs yeux.
Que leur resterait-il, s'ils n'avaient pas d'aïeux?
Mais moi, fils du désert, moi, fils de la nature,
Qui dois tout à moi-même, et rien à l'imposture,
Sans crainte, sans remords, avec simplicité,
Je marche dans ma force et dans ma liberté.
Odalbert cependant, ami, je le confesse,
Souvent d'un cœur humain m'a montré la tendresse.
Il n'a point de l'orgueil l'inflexible rigueur;
Et la nature encor peut parler à son cœur.

PÉZARE.

Ne crois pas triompher de cet orgueil barbare.
Non, jamais Odalbert ne voudra...

OTHELLO.

Cher Pézare,
Les moments nous sont chers; je vais donc en ce jour
Assurer par l'hymen sa fille à mon amour.
Je l'avouerai pourtant : cet Odalbert m'afflige;
Ses droits, son nom de père à le plaindre m'oblige.
J'ai livré sa vieillesse à d'éternels soupirs.
S'il se perdait!.. Ici même au sein des plaisirs,
Dans tous les lieux, sans cesse, ouvrant l'œil et l'oreille,
En paraissant dormir, le gouvernement veille.

ACTE II, SCÈNE VII.

Ténébreux dans sa marche, il poursuit son chemin
Muet, couvert d'un voile, et le glaive à la main,
Il cache au jour l'arrêt, la peine, la victime,
Et punit la pensée aussitôt que le crime.
Ici, dans des cachots l'accusé descendu
Pleure au fond d'un abyme, et n'est point entendu.
D'un mot ou d'un regard l'État ici s'offense,
Et toujours sa justice a l'air de la vengeance.
Un homme peut périr, la loi peut l'égorger,
Sans qu'un père ou qu'un fils ait connu son danger.
La mort frappe sans bruit, le sang coule en silence;
Et les bourreaux sont prêts quand le soupçon commence.
Le danger d'Odalbert déja me fait gémir.

PÉZARE.

Il en existe un autre, et tu dois en frémir.
Sais-tu ce que l'amour peut tenter à Venise?
Jusqu'où des passions la fureur s'y déguise?
Avec quel front tranquille on y trahit sa foi?
Hédelmone, Othello, n'est pas encore à toi:
Va, presse ton hymen.

OTHELLO.

 Ami cher et fidèle,
Pour en cacher les nœuds, aide-moi de ton zèle.
Conduis-nous à l'autel, où je pourrai du moins

Attester et le ciel et tes yeux pour témoins.
C'est dans le bruit des camps, c'est au milieu des armes,
Que la noble amitié nous fit sentir ses charmes ;
C'est là, c'est dans nos cœurs, sans l'appui des serments,
Que l'honneur en grava les premiers sentiments.
Viens, que jamais le sort ne puisse en sa vengeance
De deux soldats amis rompre l'intelligence !

<div style="text-align:right">(Ils sortent ensemble.)</div>

<div style="text-align:center">FIN DU SECOND ACTE.</div>

ACTE TROISIÈME.

SCÈNE I.

HÉDELMONE, HERMANCE.

HERMANCE.

Oui, des mortels, madame, il faut craindre les yeux.
Quand ce jeune inconnu reviendra dans ces lieux,
Que seule, auprès de vous, je puisse l'introduire.
Mais Othello l'ignore, il ne faut pas l'instruire.

HÉDELMONE.

Eh! pourquoi se cacher?

HERMANCE.

Plus il brûle pour vous,
Plus il est accessible à des soupçons jaloux.
Peut-être une étincelle, en atteignant son ame,

Du plus fatal transport y porterait la flamme.
Écoutez mes conseils : rien n'est à négliger.
Cet art, ces soins discrets qu'on oppose au danger,
Ont souvent, croyez-moi, par d'utiles alarmes,
A des cœurs innocents épargné bien des larmes.

HÉDELMONE.

Tu me tiens lieu de mère. Eh bien! veille sur moi.
Je te remets mon sort, je m'abandonne à toi.
Dieu! si j'allais causer le trépas de mon père!

HERMANCE.

Madame, sur le sort d'une tête si chère,
Je vais interroger de fidèles amis,
Et vous saurez par moi ce qu'ils m'auront appris.

(Elle sort.)

SCÈNE II.

HÉDELMONE, seule.

Je ne sais, mais en vain je cherche mon courage :
Ce jour semble à mes yeux se voiler d'un nuage.
J'interroge mon cœur sur ses pressentiments :
Et mon cœur me répond par des frémissements.
Il semble m'annoncer une sourde tempête,

ACTE III, SCÈNE II.

Qui naît, s'augmente, approche, et tombe sur ma tête.
Mon père, ah! sous tes yeux, sans trouble et sans effroi,
Les jours de mon enfance ont coulé près de toi!
Dieu! s'il allait périr! Ah! d'horreur je frissonne!
Si l'État veille ici, jamais il ne pardonne.
Ciel, dans un tel malheur si j'ai pu le plonger,
Fais que sa fille au moins l'arrache à son danger!
On vient...C'est ce jeune homme. Hélas! dans sa misère
Il ne s'accuse point du malheur de son père!
Et moi...

SCÈNE III.

HÉDELMONE, LORÉDAN.

(Hermance accompagne Lorédan, et se retire après l'avoir introduit.)

HÉDELMONE.

Noble inconnu, quand tout doit m'alarmer,
N'avez-vous rien appris qui puisse me calmer?
Mon père...

LORÉDAN.

On dit, madame, et ce bruit m'inquiète,
Que loin de sa patrie il cherche une retraite,

Qu'il a, par ses discours, outragé le sénat,
Pris Venise en horreur, et maudit tout l'État,
Et déja sourdement, par des intelligences,
Avec nos ennemis concerté ses vengeances.

HÉDELMONE.

Non, je connais mon père, il peut dans une erreur
Avoir, par des discours, exhalé sa fureur;
Mais lui, trahir l'État! L'État dans nos ancêtres
A compté des héros, et n'a point vu de traîtres.
Mon père descend d'eux, il doit leur ressembler;
Et je l'outragerais, si je pouvais trembler.

LORÉDAN.

Je pense comme vous, et même sa furie
Montre avec quel excès il aimait sa patrie.
Mais ce cœur paternel, vous l'allez désarmer.
Comment à vos soupirs pourrait-il se fermer ?
Ah! la paix va rentrer dans ces yeux pleins de charmes,
Et l'hymen et l'amour en essuieront les larmes.
Mais moi, désespéré, mais moi, né pour souffrir,
Qui déteste la vie, et qui cherche à mourir...
Ah! madame, avez-vous, en me plaignant encore,
Obtenu d'Othello le seul bien que j'implore?
Pourrai-je enfin le suivre, et voler aux combats?
Devrai-je à vos bontés la faveur du trépas?

ACTE III, SCÈNE III.

HÉDELMONE.

J'allais, seigneur, j'allais vous tenir ma promesse ;
Othello m'écoutait... Vos traits, votre jeunesse,
Votre sombre douleur, cet intérêt, hélas !
Qu'on sent pour un héros qui cherche le trépas,
Ce mouvement si doux, dont la pitié nous touche,
Ont arrêté mes mots expirants dans ma bouche...
Pourquoi vous obstiner dans ce triste dessein ?

LORÉDAN.

Hélas ! plus que jamais je le porte en mon sein.

HÉDELMONE.

Mais le ciel à vos vœux conserve encore un père ?

LORÉDAN.

Oui, madame.

HÉDELMONE.

Eh ! pourquoi causez-vous sa misère ?

LORÉDAN.

Mon désespoir m'y force, il trouble ma raison.

HÉDELMONE.

Ah ! gardez-vous, seigneur, de quitter sa maison !

LORÉDAN.

Dans l'univers entier je ne vois plus d'asile.
Il fut un temps, hélas ! où mon cœur plus tranquille...

HÉDELMONE.

Eh ! seigneur, achevez, fiez-vous à ma foi :

Votre rang? votre nom? parlez, répondez-moi!
LORÉDAN.
Madame... Non, jamais...
HÉDELMONE.
Quelle est votre naissance?
Où votre père a-t-il élevé votre enfance?
LORÉDAN.
Madame, un étranger fut chargé de ce soin.
HÉDELMONE.
Un étranger! Pourquoi?
LORÉDAN.
Le ciel m'en est témoin,
Je n'ai point accusé la tendresse d'un père;
Il craignait pour mes jours une main meurtrière.
Dans nos troubles civils un vieillard vertueux
Gouverna par ses mœurs mon âge impétueux.
Le ciel, dans sa retraite, entoura mon enfance
Des plus touchants objets que chérit l'innocence,
De pères satisfaits, d'enfants, d'époux heureux,
Vivant de leurs travaux, se soulageant entre eux.
J'admirais cette vie et si douce et si pure,
Ce facile bonheur que donne la nature,
Ce calme heureux du cœur, vrai charme de nos jours,
Ce bonheur d'un moment qu'on regrette toujours.
D'Othello, dans nos champs, on vantait la victoire.

Je volai sur ces bords. Là, témoin de sa gloire,
Je contemplai Venise, et ces arcs triomphaux,
Où l'or et les lauriers couronnaient ses drapeaux.
Non, je ne vis jamais une pompe aussi belle :
D'un auguste sénat la marche solennelle,
Ces temples, ces soldats, ces cris, ces matelots ;
Tout ce peuple enchanté répandu sur les flots ;
En immenses clartés les ténèbres fécondes
Embrasant de leurs feux et le ciel et les ondes ;
Othello qui, modeste et simple avec grandeur,
Semblait de son triomphe ignorer la splendeur...
Mon ame à ces objets s'arrêtait suspendue ;
Une jeune beauté frappa soudain ma vue :
Tout ce triomphe alors disparut à mes yeux ;
Son regard enchanteur sembla m'ouvrir les cieux.
Je sentis dès l'instant que mon ame asservie
Lui livrait sans retour et mon sort et ma vie.
Mon amour inquiet ne pouvait la quitter.
O ciel ! combien de fois, prompte à me tourmenter,
Sous le triste Apennin se montra son image !
Je l'emportais par-tout, sous un antre sauvage,
Dans le fond des déserts, sur les bords d'un torrent
Où mes yeux abusés la cherchaient en pleurant.
Mon infortune enfin vient d'être consommée.
L'hymen comble ses vœux : elle aime, elle est aimée,

Du sort qui me poursuit voilà les derniers coups;
Et ce jaloux transport dit assez que c'est vous.

HÉDELMONE.

Qu'entends-je? vous osez me tenir ce langage!
Serait-ce à mon malheur que je dois cet outrage?
Croyez-vous que mon cœur, par ses maux abattu,
Ait perdu la fierté qui sied à la vertu?
Quel que soit mon penchant pour un héros que j'aime,
Je suis toujours instruite à m'honorer moi-même.
Non, je ne croyais pas que je dusse en ce jour
Entendre ici, seigneur, l'aveu de votre amour.
Mon devoir, qu'a blessé cette injure imprévue,
Vous défend pour jamais de paraître à ma vue.

LORÉDAN.

J'ai mérité, madame, un si juste courroux.

SCÈNE IV.

Les mêmes, ODALBERT.

LORÉDAN, à part, en voyant Odalbert, et en se retirant au fond du théâtre.

Odalbert!... Écoutons.

HÉDELMONE.

O mon père! est-ce vous?

ACTE III, SCÈNE IV.

Quelle affreuse pâleur sur tout votre visage
Du malheur et des ans a déployé l'outrage?

ODALBERT.

Que te fait mon malheur, après l'avoir causé?
Que t'importe mon âge, après m'avoir laissé?
Quand j'étale à tes yeux ton crime et ma misère,
Qui t'a donné le droit de me nommer ton père?
Mais un autre intérêt doit ici me toucher.
De ces coupables lieux je viens pour t'arracher.
J'ai repris tous mes droits. L'hymen n'a pas encore
Armé de mon pouvoir l'imposteur que j'abhorre.
Il n'est pas ton époux. Dans ton cœur éperdu
Si le cri de l'honneur est encore entendu;
Si tu veux rendre au mien son sang et sa famille;
Si tu veux que ma voix t'appelle encor ma fille,
Tout est prêt, suis mes pas.

HÉDELMONE.

Vous savez, en ce jour,
Quel trouble et quel éclat a produit mon amour.

ODALBERT.

On nous plaint tous les deux; on plaint un cœur timide,
Un cœur faible et sans art, qu'a séduit un perfide.
Hélas! dans ce moment, cruelle, où je te vois,
Je sens trop que mon cœur s'émeut encor pour toi!
Oui, tu m'offres ici, suspendant ma colère,

Et les traits de ta sœur et les traits de ta mère.
Quand la mort de ses jours éteignit le flambeau,
Que ne m'entraînait-elle au fond de son tombeau !
Dis : que me reste-t-il au bout de ma carrière ?
Les larmes, l'abandon, le désespoir.

<center>HÉDELMONE.</center>

<div style="text-align:right">Mon père !</div>

<center>ODALBERT.</center>

Hélas ! oui, je le suis, mes pleurs en sont témoins.
Songe à mon tendre amour, songe à mes premiers soins.
Avec quel doux transport j'élevai ton enfance !
J'avais mis dans mon sang toute mon espérance ;
Dans les camps, aux conseils, sénateur ou guerrier,
Ma famille et l'État m'occupaient tout entier ;
Par des besoins si chers mon ame était nourrie.
Plus j'aimais mes enfants, plus j'aimais ma patrie.
Reviens à toi, ma fille, et reprends ta raison :
Vois où tu peux prétendre, et quelle est ta maison ;
Entends, pour te guérir, pour sauver leur mémoire,
Vingt doges, tes aïeux, te parler de leur gloire,
Te dire : « C'est par nous, du milieu de ses eaux,
« Que Venise a soumis la mer à ses vaisseaux ;
« Par nous, lorsque tombait Rome esclave et trem-
 « blante,
« Qu'elle appela de loin la liberté mourante. »

ACTE III, SCÈNE IV.

Entends ta sœur si jeune, entraînée au trépas,
Ta mère en expirant te serrant dans ses bras.
Sans secours, sans famille, égaré sur la terre,
Voudrais-tu me punir du bonheur d'être père ?
Pour toi, si tu le veux, de l'hymen le plus beau
Je puis encor, ma fille, allumer le flambeau :
J'ai mes desseins.

HÉDELMONE.

Hélas !

ODALBERT.

Sortons.

HÉDELMONE.

Comment vous suivre ?
Othello, s'il me perd, va donc cesser de vivre !

ODALBERT.

Et c'est lui que tu plains !

HÉDELMONE.

Je le sens aujourd'hui :
C'est moi qui fus cent fois plus coupable que lui ;
C'est moi qui, sans dessein, l'instruisis à me plaire ;
Qui troublai sa raison d'un charme involontaire ;
C'est moi qui, les regards attachés sur les siens,
L'enivrai du poison de nos longs entretiens ;
C'est moi qui dans ses yeux, même en versant des larmes,

Ai peut-être cherché le pouvoir de mes charmes.
L'amour s'est, par degrés, dans notre ame affermi.
Il était vertueux, triomphant, votre ami.

ODALBERT.

Voilà ce qui m'irrite et grossit mon injure.
Quand d'un accueil flatteur j'honorais le parjure,
Il choisissait sa place à me percer le flanc ;
Déja contre moi-même il s'armait de mon sang.
Il a cru, pour calmer l'éclat qu'il voulait faire,
M'imposer tôt ou tard un hymen nécessaire.
De son ingratitude il n'aura point le prix.

HÉDELMONE.

Mon père...

ODALBERT.

C'est assez. Tous mes conseils sont pris.

HÉDELMONE.

Songez...

ODALBERT.

Tu défendrais un perfide, un barbare !
Je sens, à ce nom seul, que ma raison s'égare.
Signe-moi ce billet.

HÉDELMONE.

Quel est votre dessein ?

ODALBERT.

Signe, dis-je, ou ce fer va me percer le sein.

HÉDELMONE, à part.

Que dois-je faire? ô Dieu!
(Elle signe aveuglément et précipitamment, et remet le billet à son père.)

ODALBERT.

Je suis content, ma fille.
Te voilà maintenant l'appui de ma famille,
L'appui de mes vieux ans. Le ciel t'a réservé
Un jeune homme, un héros, loin du crime élevé,
Dans qui les passions, l'exemple et l'imposture
N'ont point encor flétri ni séché la nature;
Qui de Venise encor n'a point vu la splendeur;
Qui de ses hauts destins remplira la grandeur;
Dont le père à mon choix a laissé l'alliance;
En un mot, Lorédan, fameux par sa naissance,
Le fils du doge.

HÉDELMONE.

(à part.) (haut.)
O ciel! Comment vous assurer,
Seigneur, que c'est pour moi qu'il a pu soupirer?

LORÉDAN, sortant du fond du théâtre où il s'était caché.

Oui, madame, il vous aime, et sa flamme est extrême.
J'en jure par le ciel, par mon cœur, par vous-même.
Je réponds de ses feux, je réponds de sa foi:
Ce jeune Lorédan, ce fils du doge, est moi.

ODALBERT, en le regardant.
Oui, c'est lui.

HÉDELMONE, à Lorédan.
Quoi! seigneur...

ODALBERT.
Eh bien! si ta vaillance,
Si ton amour sur-tout répond à ta naissance,
Voilà, voilà ma fille, et j'en puis disposer :
Je te la donne.

LORÉDAN, avec joie.
O Dieu!

HÉDELMONE, à Lorédan.
Quoi! vous pourriez oser?...

ODALBERT.
N'écoute point ses pleurs, ses cris, ni sa colère.
(en mettant la main de Lorédan dans les mains de sa fille.)
Joins ta main à la sienne, et rends grace à son père.
Sois mon fils.

LORÉDAN.
Eh! seigneur, voyez son front pâlir,
Et ses genoux trembler, et son corps s'affaiblir.

ODALBERT, à Lorédan.
D'où vient que dans sa main ta main tremble étonnée?

HÉDELMONE.
Hélas! ignore-t-il que mon cœur l'a donnée!

ACTE III, SCÈNE IV.

ODALBERT.

Peux-tu, sans mon aveu, disposer de ta foi ?
Ton sort, ta main, ton cœur, ton sang, tout est à moi.

HÉDELMONE.

Eh ! que reste-t-il donc, seigneur, à la nature !

ODALBERT, en mettant la main sur son cœur.

C'est là qu'elle avait mis ta garde la plus sûre.
Elle apprend aux enfants à n'oublier jamais
Que nos soins vigilants sont ses plus grands bienfaits.

HÉDELMONE.

Que faut-il ?

ODALBERT.

M'obéir.

HÉDELMONE.

Tout mon cœur se soulève.
Othello... Non, jamais...

ODALBERT.

Choisis.

HÉDELMONE.

Mon père...

ODALBERT.

Achève.

HÉDELMONE.

Je vous dois tout mon sang, il coulerait pour vous ;
Mais Othello m'adore, et j'y vois mon époux.

ODALBERT.

Je deviens libre. Allons, je n'ai plus de famille;
C'est en vain que j'ai cru retrouver une fille.
Je rougis; je renonce à mon indigne erreur.
(Il rend à Hédelmone le billet qu'il lui a fait signer : elle le reprend.)
Tiens, reprends ton billet; je reprends ma fureur.
Chéris, chéris long-temps cet ingrat que j'abhorre.
L'abyme sous tes pieds ne s'ouvre pas encore :
Il s'ouvrira. Va, pars, ne crains plus mon courroux;
Au bout de l'univers suis ton indigne époux.
Je te cède, il le faut, mais c'est à sa furie.
J'abjure tout, nature, honneur, devoir, patrie :
Je n'ai plus rien à perdre. Adieu. Tu jugeras
De ce tigre africain que je laisse en tes bras.
(Il sort.)

SCÈNE V.

HÉDELMONE, LORÉDAN.

HÉDELMONE.

Il me fuit !
(Elle lit en frémissant le billet qu'elle a signé, et que son père vient de lui rendre.)

LORÉDAN.

Ah ! croyez que l'équité céleste

Ne confirmera pas un adieu si funeste.
HÉDELMONE.
Qu'ai-je lu ?... Se peut-il ?... Mon père...

SCÈNE VI.

HÉDELMONE, LORÉDAN, HERMANCE.

HERMANCE.
En cet instant,
Ses jours sont exposés au péril le plus grand.
Avant de vous revoir, déja sa violence
Avait blessé nos lois, mérité leur vengeance.
A leur rigueur, hélas ! puisse-t-il échapper !
Mais de quel coup mortel je m'en vais vous frapper !
L'indigence et la fuite est tout ce qui lui reste.
J'ignore son forfait ; mais un arrêt funeste
Vient de le dépouiller du droit des citoyens,
Lui ravit ses honneurs, lui ravit tous ses biens.
On tremble dans l'instant que, si rien ne l'arrête,
L'affreux conseil des dix ne demande sa tête.
Hélas ! au fer des lois la verrez-vous livrer ?
HÉDELMONE, à Lorédan.
Seigneur, le ciel m'inspire ; il vient de m'éclairer.

Votre père, seigneur, ce père qui vous aime,
Peut seul sauver le mien dans son péril extrême.
Comme doge, il aura du pouvoir, des amis ;
Comme père, il voudra le bonheur de son fils.
Ah ! si de cet hymen, tous deux d'intelligence,
Nous pouvions quelque temps lui laisser l'espérance !
Seigneur, si ce billet, qui vous promet ma main,
L'assurait de mon choix, de cet hymen prochain !
Si vous-même, à mes pleurs joignant votre prière,
Vous l'engagiez, seigneur, à protéger mon père !
Je sais que ce détour blesse la vérité ;
Il répugne à mon cœur, et dément ma fierté.
J'ai plaint, je l'avouerai, vos vertus, votre flamme ;
Mais les jours de mon père occupent seuls mon ame.
Oui, je remets, seigneur, ce billet dans vos mains.

(Elle lui remet le billet.)

Vous tenez maintenant ma vie et mes destins.
Je vois dans tous vos traits, dans tout votre visage,
D'un cœur né généreux l'éclatant témoignage.
Non, je n'en doute pas, vous allez me servir :
D'avance vous goûtez un si noble plaisir.
Mais, mon père, seigneur, (je frémis quand j'y pense)
Est réduit aux horreurs de la vile indigence.
Pour seconder mes vœux, et pour le secourir,
Il n'est plus de trésor que je vous puisse offrir.

ACTE III, SCÈNE VI.

(détachant de son front son bandeau de diamants.)

Emportez ce bandeau que ma main vous confie.
Ah! tout l'or de l'Europe et tout l'or de l'Asie,
Au prix de ce bandeau je voudrais l'ajouter.
Que ne puis-je, seigneur, avant de vous quitter,
En le couvrant de pleurs, pour calmer mes alarmes,
Voir des trésors nouveaux y naître de mes larmes !
Allez ; de leurs bienfaits les mortels généreux
N'espèrent aucun prix ; ils sont payés par eux.

LORÉDAN.

Je vais vous obéir, et sauver votre père.
Vous me percez le cœur, n'importe, il faut vous plaire.
Mais voici le serment que je fais à vos yeux :
Si ce jour voit former cet hymen odieux,
Si vous pouviez m'offrir ce spectacle barbare,
Je jure qu'à l'instant (je frémis, je m'égare),
Je jure que, fidèle à mes ressentiments,
Quels que soient les moyens, complots, déguisements,
J'irai vous enlever au pied de l'autel même.
Excusez mes transports : je vous perds et vous aime.
Oui, je cours vous servir ; je le dois, je le veux.
Mais c'est en frémissant que je suis généreux.
Je n'ose encor, madame, accepter votre estime :
J'aime, je suis jaloux, je peux commettre un crime.
Que dis-je? ah! malheureux !... Non, mes transports
 jaloux,

Non, jamais ma fureur ne s'étendra sur vous.
Et cependant un autre... O honte! ô trouble extrême!
Mon désespoir me force à douter de moi-même.
Je ne vous promets rien. Craignez tout aujourd'hui
D'un cœur qui ne peut plus vous répondre de lui.

(Il sort.)

SCÈNE VII.

HÉDELMONE, HERMANCE.

HÉDELMONE.

Quelle menace, ô ciel! Que dis-tu, chère Hermance?
Le sort à chaque pas détruit mon espérance.
Ah! son transport jaloux m'a fait trembler d'effroi.
Quel regard en partant il a lancé sur moi!
Mais, dis-moi, Lorédan trouvera-t-il des charmes
A troubler mon bonheur, à jouir de mes larmes?
Crois-tu qu'à ce forfait il se laisse emporter;
Que, prêt à le commettre, il l'ose exécuter?
Non, je ne le crois pas: il est né magnanime;
Mais il est jeune, il aime, il est tout près du crime.
Il peut... Puisse Othello, dans ces moments affreux,
Remettre notre hymen à des jours plus heureux!

SCÈNE VIII.

HÉDELMONE, HERMANCE, OTHELLO.

OTHELLO.

Viens, l'autel est tout prêt.

HÉDELMONE.

Eh! seigneur, si mon père...

OTHELLO.

Il te rend libre, allons.

HÉDELMONE.

Des voiles du mystère
Cet hymen, Othello, doit être enveloppé.

OTHELLO.

Pézare a tout prévu.

HÉDELMONE.

Mais s'il s'était trompé!

OTHELLO.

De ses soins vigilants je connais la prudence.

HÉDELMONE.

Différez d'un seul jour.

OTHELLO.

Viens, suis mes pas.

HÉDELMONE.

Hermance!...

(à Othello.)
Un seul jour!

OTHELLO.
Non, je meurs, si je n'obtiens ta foi.

HÉDELMONE.
Un seul!

HERMANCE, bas à Hédelmone.
Cédez.

HÉDELMONE, en suivant Othello.
O ciel! je m'abandonne à toi.

FIN DU TROISIÈME ACTE.

ACTE QUATRIÈME.

SCÈNE I.

OTHELLO, PÉZARE.

OTHELLO.

Quoi! prêt à l'épouser, sa main m'échappe encore!
Je rencontre aux autels un rival que j'ignore!
O crime! ô trahison! sans mon courage, hélas!
Un hardi ravisseur l'arrachait de mes bras.

PÉZARE.

Que la paix rentre enfin dans ton ame éperdue!
Hédelmone est ici, le ciel te l'a rendue;
Le ciel à ton amour saura la conserver.

OTHELLO.

Jusqu'au pied des autels vouloir me l'enlever!

Quel monstre a donc conçu cette horrible entreprise?

PÉZARE.

Je te l'ai déja dit : nous vivons à Venise.

OTHELLO.

Si c'était Odalbert qui se fît un plaisir
De m'arracher sa fille, et de s'en ressaisir !
Je n'ai rien observé dans ce trouble terrible.
Mais toi, qui voyais tout avec un œil paisible,
Aurais-tu remarqué ce jeune homme inconnu,
Qui tantôt, ici même, en secret est venu ?

PÉZARE.

Non. Mes regards ici, dans un endroit trop sombre,
N'avaient pu distinguer ses traits cachés dans l'ombre.
Mais tandis qu'à l'autel un trouble furieux
Égarait et ton bras, et ton cœur, et tes yeux ;
Dans un moment d'oubli, sous son masque perfide,
J'ai remarqué les traits d'un jeune homme intrépide,
Désespéré, terrible, et qui dans son transport
Ne voulait qu'obtenir Hédelmone ou la mort.
J'ai présents à l'esprit tous les traits de ce traître ;
Et je le connaîtrais, s'il venait à paraître.

OTHELLO.

Mon ami, je te parle avec tranquillité :
L'orgueil de ses erreurs ne m'a jamais flatté.
Je vois dans Hédelmone éclater la jeunesse,

ACTE IV, SCÈNE I.

La splendeur de son sang, la beauté, la tendresse;
Je compte sur son cœur: mais enfin je conçoi
Qu'elle eût pu s'enflammer pour un autre que moi.
Un soldat, dès l'enfance élevé dans les armes,
N'a point d'un jeune amant et la grace et les charmes;
Et quand un autre hymen aurait tenté ses yeux...

PÉZARE.

Nos palais, il est vrai, sont pleins de ses aïeux.
L'orgueil de la beauté, l'orgueil de la naissance,
D'un âge qu'on séduit l'ordinaire inconstance,
Un père à désarmer, l'offre d'un autre époux,
Que sais-je... A quelle idée, ô ciel! vous livrez-vous?

OTHELLO.

Je pense qu'Hédelmone, et si jeune et si belle,
Ne peut, quoi qu'il en soit, ne m'être pas fidèle.

PÉZARE.

Moi... je le pense aussi.

OTHELLO.

Tu le crois?

PÉZARE.

Dans ce jour,
Sa démarche, Othello, t'a prouvé son amour.

OTHELLO.

C'est ce que je me dis... Tu veux parler?

PÉZARE.

Ton ame
Épia dans ses yeux les progrès de sa flamme :
Ses yeux t'évitaient-ils ?

OTHELLO.

Oui ; mais dans leurs refus,
Souvent c'était alors qu'ils me cherchaient le plus.

PÉZARE.

C'est ainsi qu'en naissant, dans une jeune amante,
Se cache et se trahit une flamme innocente.
Tu ne sens donc plus rien qui te puisse troubler !

OTHELLO.

Non... rien.

PÉZARE.

Achève, ami.

OTHELLO, à part.

Je n'ose lui parler.

PÉZARE.

Eh bien ?

OTHELLO.

Lorsqu'à l'autel venant pour la conduire,
Je cherchais dans ses yeux l'amour qu'elle m'inspire,
Elle éprouva soudain un long saisissement.
D'où lui naissait ce trouble et ce frémissement ?
Pourquoi déja son front, osant me faire injure,

A-t-il de mon bandeau dépouillé la parure ?
Pourquoi son cœur enfin, avec tant de vertu,
Toujours sur ce jeune homme avec moi s'est-il tu ?
D'où vient cette douleur dont elle était saisie ?
PÉZARE.
O mon cher Othello, craignez la jalousie !
OTHELLO.
Par un si vil tourment je serais agité !
Je cherche seulement à voir la vérité.
Dis : crois-tu qu'en effet, dans l'ardeur qui l'anime,
Ce jeune homme d'un rapt ait médité le crime ?
Ne me déguise rien. Parle : que penses-tu ?
Serait-ce lui ?
PÉZARE.
L'amour fait taire la vertu ;
Son pouvoir nous entraîne, et la pente est facile.
Tu frémis, Othello !
OTHELLO.
Qui ? moi ! je suis tranquille.
Tu crois donc...
PÉZARE.
Que c'est lui qui seul a, dans ce jour,
Par sa coupable audace outragé ton amour.
OTHELLO.
S'il faut qu'à ce rival Hédelmone infidèle

Ait remis ce bandeau !... Dans leur rage cruelle,
Nos lions du désert, sous leurs antres brûlants,
Déchirent quelquefois les voyageurs tremblants...
Il vaudrait mieux pour lui que leur faim dévorante
Dispersât les lambeaux de sa chair palpitante,
Que de tomber vivant dans mes terribles mains.

PÉZARE.

Ah ! tu m'as fait frémir !

OTHELLO.

Il suivra ses desseins:
De ses feux tôt ou tard j'acquerrai quelque indice :
Et moi-même, à mon choix, lui trouvant un supplice,
Je veux le voir alors souffrant, inanimé,
Et l'offrir tout sanglant aux yeux qui l'ont charmé.

PÉZARE.

Malheureuse Hédelmone ! hélas ! dans sa furie
Le cruel Othello t'arracherait la vie !

OTHELLO.

Jamais, jamais.

PÉZARE.

Ingrat ! pesez donc entre nous,
Avant de la juger, ce qu'elle a fait pour vous.
Elle aime. Et qui ? Parlez ! Prouvez-moi sa tendresse
Pour ce jeune étranger qu'aveugla son ivresse.
Rendrez-vous la beauté comptable désormais

Ou des feux qu'elle inspire, ou des maux qu'elle a faits?
Sur un frémissement la croyez-vous perfide ?
Un bandeau n'orne plus son front jeune et timide :
Sur un pareil témoin pouvez-vous la juger?
C'est sa gloire et son cœur qu'il faut interroger.
D'un cœur né généreux voilà le privilége.
Sur la beauté trompeuse, et que le vice assiége,
On ouvre un œil jaloux, défiant, prévenu :
Quand elle est vertueuse, on croit à sa vertu.
Que reprocherez-vous à la tendre Hédelmone ?
Un père que pour vous sa faiblesse abandonne.
Il n'est plus, Othello, qu'un seul conseil pour vous.
Les rebelles soumis ont fléchi les genoux,
Courez servir l'État sous le ciel de l'Asie ;
Oubliez et Venise et votre jalousie.
Je crains plus vos transports et leur fougueuse horreur
Que nos volcans en flamme et nos mers en fureur.
Emmenez Hédelmone au fond de la Morée :
Là, que l'hymen vous livre une épouse adorée.
Là, par de grands exploits vous faisant applaudir,
Forcez de ses refus Odalbert à rougir.
Au vain orgueil des noms opposez la victoire;
Accablez-les de loin du bruit de votre gloire.
Voilà comme Othello doit se montrer jaloux.
Vos vaisseaux sont tout prêts, et j'y monte avec vous.

Mais, avant de partir, si, contre mon attente,
Ce ravisseur indigne à mes yeux se présente ;
Si je rencontre, errant autour de ces palais,
Ce monstre dont encor je crois voir tous les traits,
Je cours au même instant, je cours d'un pas rapide
Enfoncer ce poignard dans le sein du perfide,
Et venger à-la-fois, de ce bras irrité,
Mon ami, la vertu, le ciel, et la beauté.

SCÈNE II.

OTHELLO, seul.

Ah ! je respire enfin. Oui, le ciel dans Pézare
M'a de tous les amis accordé le plus rare.
Sous quel calme imposant son active froideur
Couvre d'un cœur de feu l'impétueuse ardeur !
Qu'il eût, s'il eût aimé, bien su cacher sa flamme !
Avec tant de pouvoir, d'empire sur son ame,
Il serait des mortels, s'il n'était généreux,
Et le plus redoutable et le plus dangereux.
N'a-t-il pas quelquefois jeté sur Hédelmone
Des regards où l'amour...? C'est toi qui le soupçonne !
Malheureux ! ton ami ! Quoi ! ne pouvait-il pas

Avec un regard pur admirer ses appas ?
Il ne se méprend point : s'il a pris sa défense,
C'est qu'il a bien senti, connu son innocence ;
Je suivrai ses conseils. Je vais sous d'autres cieux
Transporter ce que j'aime et tromper tous les yeux.
Hédelmone ! à mes vœux il faut que tu répondes.
L'amour et la vertu me suivront sur les ondes.
Mais je la vois : Hermance accompagne ses pas.

SCÈNE III.

OTHELLO, HÉDELMONE, HERMANCE.

OTHELLO.

Madame, en ce moment, me cherchiez-vous ?

HÉDELMONE.

Hélas !
J'ai besoin de vous voir, non pour nourrir ma flamme ;
Le ciel sait que vos traits sont présents à mon ame :
Mais j'aime à me trouver auprès de mon appui.

OTHELLO.

Puis-je espérer de vous une grace aujourd'hui ?

HÉDELMONE.

Ah ! parlez, Othello.

OTHELLO.

Venise est sans alarmes ;
Déja les révoltés nous ont rendu les armes.
Mais au-delà des mers les ordres du sénat
Me chargent en secret d'aller servir l'État.
Je ne puis trop montrer de zèle et de courage.
Mon honneur, mon devoir, à partir tout m'engage,
Et déja mes vaisseaux n'attendent plus que vous.

HÉDELMONE.

Si vous portiez du moins le nom de mon époux !

OTHELLO.

Songez que je dois l'être.

HÉDELMONE.

A travers les tempêtes,
Je braverais, seigneur, mille morts toutes prêtes.
Est-il quelque danger, quand l'amour nous conduit !
Mais si, dans les horreurs du péril qui le suit,
Mon père succombait, ô justice homicide !
Ce mot me fait horreur, je mourrais parricide.
Quelque espoir cependant vient encor m'enhardir.
Tantôt pour moi le doge a paru s'attendrir :
Si j'allais le trouver ? sensible à ma prière,
Peut-être il m'obtiendrait le pardon de mon père.

OTHELLO.

Vous ne l'ignorez pas, c'est dans ce même jour

Qu'un ravisseur perfide alarma mon amour.

HÉDELMONE.

Ne me refusez pas une grace si chère.
Songez que je l'attends, et que c'est la première.

OTHELLO.

Pardonnez si...

HÉDELMONE.

C'est moi qui l'ose demander ;
Et déja votre amour eût dû me l'accorder.

OTHELLO.

J'ai peine, je l'avoue, à vaincre mes alarmes.
Vous ne connaissez pas le pouvoir de vos charmes.
Qui sait... Il se pourrait...

HERMANCE.

Son ingénuité
Ne connait ni l'orgueil, ni même sa beauté.
Mais vous, oublierez-vous cet amour si fidèle
Qui vous livre son ame, et qui vous charme en elle?
Ah! voilà des garants faits pour vous rassurer!
Puissent-ils, Othello, toujours vous éclairer,
Si jamais d'un soupçon le plus léger nuage
Affligeait sa vertu par quelque indigne outrage!
Othello, rendez-vous à ses vœux empressés,
Son amour le mérite.

OTHELLO.

Hermance, c'est assez.

Je résiste à regret, je me fais violence;
Mais je connais Venise, et j'en crois ma prudence.

HÉDELMONE, pleurant et détournant son visage.

Hélas!

HERMANCE, à part.

Dans quel état il vient de la plonger!

(haut.)

Sitôt par un refus pouvez-vous l'affliger!
Et voilà donc les droits que tant d'amour lui donne!

HÉDELMONE.

Hermance...

HERMANCE.

Elle pâlit!

HÉDELMONE, se laissant tomber sur un fauteuil.

Je succombe.

OTHELLO.

Hédelmone!

HERMANCE.

Seigneur, elle n'a plus d'autre asile que vous:
Vous êtes son appui, son père, son époux.
Admirez sur son front sa douce complaisance;
Elle a déja sans doute oublié votre offense.
Son œil vous cherche encore et s'arrête sur vous.

HÉDELMONE.

Non : je ne vous hais pas, je n'ai point de courroux.

ACTE IV, SCÈNE III.

Plutôt que vous causer quelque soupçon funeste,
J'aimerais mieux cent fois...

OTHELLO.

Et moi, je me déteste...

(se jetant aux pieds d'Hédelmone.)

Frappe : je suis indigne, en causant tes douleurs,
Et de te voir encore et d'essuyer tes pleurs.
Plains-moi de mes tourments, de mes fureurs sou-
 daines,
De ce sang africain qui bouillonne en mes veines.
Mets dans mes sens troublés ce calme vertueux
Qu'implore à tes genoux ce cœur impétueux.
Oui, prends sur tout mon être un invincible empire;
Sois le jour que je vois, sois l'air que je respire.
Qu'Othello quelquefois de soupçons combattu,
A force de t'aimer, s'élève à ta vertu.

(en se relevant.)

Demain, quand le soleil nous rendra sa lumière,
Va, cours trouver le doge, et qu'il parle à ton père.

(à Hermance, en lui montrant Hédelmone.)

Voilà ta fille, Hermance. Oui, je m'en fais la loi.
Tu verras son bonheur, tu vivras près de moi.
Par un soupçon jaloux si j'offense Hédelmone,
A mes propres fureurs que le ciel m'abandonne !
Et puissé-je moi-même, époux infortuné,

Me ravir le trésor que le ciel m'a donné!
HÉDELMONE.
O mon cher Othello, va, sois sûr que je t'aime.
Vois mon cœur tel qu'il est, et ne crois que toi-même.
Ce cœur est pur, ô ciel! mais je l'offre à tes coups,
Si jamais ma pensée offensait mon époux.

(Elle sort avec Hermance.)

SCÈNE IV.

OTHELLO, seul.

Non, rien dans l'univers, non, rien dans la nature,
N'approchera jamais d'une vertu si pure.
C'est la vertu qui vient, sans demander d'autels,
Sans savoir ce qu'elle est, enchanter les mortels.
Malheur à l'insolent qui par quelque imprudence
Oserait un moment ternir son innocence!
Je sens, à la fureur qui s'allume en mon sang,
Que ce fer, sans pitié, lui percerait le flanc.
Mais d'où vient qu'à pas lents, dans un morne silence,
Le front triste et pensif, Pézare ici s'avance?

SCÈNE V.

OTHELLO, PÉZARE.

PÉZARE.

Sais-tu souffrir ?

OTHELLO.

Oui, parle.

PÉZARE.

Et sans être agité
Apprendre un grand malheur avec tranquillité ?

OTHELLO.

Je suis homme.

PÉZARE.

Hédelmone... Ah ! l'injure est mortelle.
Elle est... Ciel ! j'en frémis !

OTHELLO.

Un seul mot.

PÉZARE.

Infidèle.

OTHELLO.

Infidèle ! et la preuve ? il faut me la donner.

PÉZARE.

La preuve! ce discours a de quoi m'étonner.
Qui peut à cet excès porter ta violence?
Je viens de te venger, et c'est toi qui m'offense!
Oui, mes yeux ont revu ce rival ignoré;
Oui, je l'ai reconnu, quand je l'ai rencontré.
D'un combat entre nous sa fureur fut suivie;
Dans ce juste combat il a perdu la vie,
Et sur son corps sanglant j'ai saisi de ma main
Ce bandeau, ce billet dont tu connais le seing.
(en regardant le bandeau.) (en regardant le billet.)
Le voilà. Ce billet (de nous rendons-nous maître)
De quelque perfidie est la preuve peut-être.
Vois; lis.

OTHELLO, lisant le billet.

« Je sais quel est mon outrage envers vous.
« A l'hymen d'Othello je renonce, ô mon père!
« Puisse mon repentir calmer votre colère!
« C'est à votre choix seul à nommer mon époux.
« HÉDELMONE. » Il le peut.

PÉZARE.

Un mépris légitime
Te force à dédaigner la coupable et le crime;
Tu ne sens, je le vois, ni haine ni fureur.

ACTE IV, SCÈNE V.

OTHELLO, avec le plus grand calme.

Ami, le désespoir est au fond de mon cœur.
Les moments me sont chers. J'aimai ta république ;
A payer ses bienfaits mon zèle encor s'applique.
Il lui faut un guerrier qui la serve après moi ;
Je peux le désigner : et ce guerrier, c'est toi.
Je veux te proposer à ton sénat auguste.

PÉZARE.

Que dis-tu ? moi !

OTHELLO.

Je meurs : c'est l'instant d'être juste.
Écoute. D'un vieillard j'ai causé la douleur ;
Et c'est un repentir que j'emporte en mon cœur.
Son ame est déchirée, au désespoir ouverte.
Il fuit ; cache ses pas : il vit ; préviens sa perte.
Oui, c'est le seul mortel, par ma faute affligé,
Que jamais Othello croit avoir outragé.
Mais ma mort remettra la paix dans sa famille ;
Tu rendras ce bandeau, ce billet à sa fille ;

(Il lui montre l'un et l'autre, mais sans les donner.)

Mais sans parler de moi, sans un mot sur mon sort,
Sans que rien lui rappelle ou ma vie ou ma mort.
D'un plus illustre époux contente et glorieuse,
Qu'elle achève, en l'aimant, une carrière heureuse !
Et moi j'aurai la paix dans la nuit du tombeau.

176 OTHELLO.
(prêt à lui remettre le bandeau et le billet.)
(avec la plus grande fureur.)
Tiens, voilà son billet, et voilà son bandeau...
Je veux dans ce vil sang, dans ce sang que j'abhorre,
Les plonger tous les deux, les replonger encore.
Où son amant est-il? Ami, conduis mes pas :
Mes yeux n'ont point encor joui de son trépas.
Conçois-tu mes plaisirs, quand d'un regard avide
Je verrai sur son corps palpiter la perfide;
Lorsque je compterai ses soupirs douloureux
Sous les coups du poignard qui les joindra tous deux?

(s'arrêtant.)

Othello, que fais-tu? Reviens à toi, barbare.
Quelle ivresse t'aveugle et quel transport t'égare!
Jamais, quand les combats te rendaient inhumain,
Le meurtre d'une femme a-t-il souillé ta main!
Je sens que ma fureur, je sens que mon offense
Ont par leur excès même enchaîné ma vengeance.
Tu te souviens des mots que, non loin de ce lieu,
Son père, en me quittant, m'a laissés pour adieu.
« Crois-moi, veille sur elle : une épouse si chère
« Peut tromper son époux, ayant trompé son père. »

PÉZARE.

Il est vrai.

ACTE IV, SCÈNE V.

OTHELLO.

Par quel art ses perfides douleurs
Faisaient mentir ses yeux, faisaient mentir ses pleurs!
Dis : crois-tu dans son cœur Hédelmone infidèle?

PÉZARE.

Le billet, le bandeau, tout dépose contre elle.

OTHELLO.

O que dans ses déserts Othello retenu
Sur les bords africains n'est-il mort inconnu!

PÉZARE.

Malheureux Othello!

OTHELLO.

Mon ami, sur nos têtes
Le vent par ses fureurs nous prédit les tempêtes;
La foudre par l'éclair annonce au moins ses coups;
Des lions du désert on entend le courroux :
Mais une femme, ô ciel! tranquillement perfide,
Nous perce, en nous flattant, d'un poignard homicide.
Hédelmone!

PÉZARE.

Ce nom devrait-il te toucher!

OTHELLO.

De ce cœur expirant je ne puis l'arracher.

SCÈNE VI.

OTHELLO, PÉZARE, HÉDELMONE.

HÉDELMONE.

Vos cris de ce palais ont troublé le silence.
Je viens, cher Othello, chercher votre présence.
Qui vous agite ?

OTHELLO.
Rien.

HÉDELMONE.
Pourquoi me le cacher ?
Votre cœur dans mon sein craint-il de s'épancher ?

OTHELLO.

Non. Je crois en effet que mon amour vous touche;
Et votre cœur tantôt parlait par votre bouche.

HÉDELMONE.

D'où vient cette voix faible ?

OTHELLO.
Après de grands travaux,
Notre âme et notre corps demandent du repos.
Je sens qu'il sera long... J'en ai besoin.

ACTE IV, SCÈNE VI.

HÉDELMONE.

Pézare,
Quel est donc le chagrin qui d'Othello s'empare?
D'où naît-il?... Ah!... Pourquoi...

OTHELLO.

J'aime votre pitié.

HÉDELMONE.

Hélas! que faire?... O ciel! douce et tendre amitié!
Sommeil, guéris son cœur!

OTHELLO.

Le vôtre est doux, je pense.
Son calme est fait sur-tout pour l'aimable innocence.

(Dans ce moment, Hédelmone, qui n'a pas encore observé Othello, le regarde, remarque un sourire affreux sur ses lèvres, baisse la tête et frémit.)

Sortons, Pézare.

(Il sort avec Pézare.)

SCÈNE VII.

HÉDELMONE, seule.

O ciel! quel sourire odieux!
Quel changement de voix! Où suis-je? quels adieux!

Son cœur cacherait-il quelque orage terrible?
Allons, le mien est pur. Il m'aime, il est sensible;
Il faudra tôt ou tard qu'il s'explique à mes yeux :
Pézare parlera, ne quittons point ces lieux.
Et toi, s'il faut, ô ciel, que l'un de nous périsse,
Que sur moi seulement ton arrêt s'accomplisse!
Me voilà prête, hélas! frappe. A ce prix si doux,
Je sens qu'en expirant je bénirai tes coups.

FIN DU QUATRIÈME ACTE.

ACTE CINQUIÈME.

Le théâtre représente la chambre à coucher d'Hédelmone. On y voit un lit avec ses rideaux, une lampe allumée, différents meubles, et un téorbe ou une guitare ancienne sur un fauteuil.

SCÈNE I.

HÉDELMONE, seule.

Je sens sous le sommeil s'affaisser ma paupière;
Et mon œil cherche en vain le palais de mon père.
Me voilà seule, ô Dieu! D'où me vient cet effroi?
Le charme de l'amour n'est-il plus avec moi?
De noirs pressentiments mon ame est pénétrée.
Dans cette triste chambre à peine suis-je entrée,
Qu'un soudain tremblement a paru m'avertir...
Si j'étais condamnée à n'en jamais sortir!

D'où vient donc que le sort s'attache à me poursuivre?
Me faudrait-il si jeune, hélas! cesser de vivre?
<center>(avec un frémissement subit et involontaire.)</center>
Qui vient ici?

<center>SCÈNE II.</center>

<center>HÉDELMONE, HERMANCE.</center>

<center>HERMANCE.</center>
C'est moi. D'où vient cette terreur?
Craignez-vous d'Othello quelque injuste fureur?
<center>HÉDELMONE.</center>
Non, je ne le crains pas; je l'aime.
<center>HERMANCE.</center>
Son langage,
Son air vous semblait-il annoncer quelque orage?
<center>HÉDELMONE.</center>
Hélas! il m'a parlé de calme, de repos,
D'un long sommeil de paix qui finit tous nos maux.
J'ai peine à m'expliquer ce qu'il m'a voulu dire.
<center>HERMANCE.</center>
Mais dans ses yeux du moins les vôtres pouvaient lire.
<center>HÉDELMONE.</center>
Ses regards un moment se sont fixés sur moi,

ACTE V, SCÈNE II.

Et son sourire affreux m'a fait frémir d'effroi.

HERMANCE.

Qui peut donc altérer ainsi son caractère ?

HÉDELMONE, *avec une profonde mélancolie.*

Voici bientôt le jour où j'ai perdu ma mère.

HERMANCE.

Pourquoi chercher vous-même à croître vos ennuis ?

HÉDELMONE.

Sa chambre ressemblait à la chambre où je suis.

HERMANCE.

Se peut-il !...

HÉDELMONE.

Sur son lit une lampe fatale
Versait, en s'épuisant, sa lumière inégale.

(*regardant sa lampe.*)

Je crois la voir encor.

HERMANCE.

C'est trop vous affliger.

HÉDELMONE.

Jusqu'à sa mort ma mère ignora son danger.

HERMANCE.

C'est ainsi que le ciel voulut, dès notre enfance,
Jusqu'au dernier soupir nous laisser l'espérance.

HÉDELMONE.

Mais as-tu près de moi rangé ces vêtements

Qui couvrirent ma mère à ses derniers moments ?
HERMANCE.
Oubliez, s'il se peut, cette mort douloureuse.
HÉDELMONE, d'une voix faible et mélancolique.
« Hélas ! ma chère enfant, tu mourras malheureuse ! »
HERMANCE.
Madame !...
HÉDELMONE.
Oui, tout finit.
HERMANCE.
Le ciel, dans nos douleurs,
Sur nos jours passagers sème au moins quelques fleurs.
Cette bonté du ciel n'est pas toujours trompeuse.
HÉDELMONE, avec un cri de déchirement et de terreur.
« Hélas ! ma chère enfant, tu mourras malheureuse ! »
HERMANCE.
Grand Dieu ! qu'ai-je entendu ? Ce cri m'a fait frémir.
Quel est donc cet effroi qui vient de vous saisir ?
HÉDELMONE, avec douceur.
Penses-tu qu'Othello, dans sa triste furie,
Puisse jamais, Hermance, attenter à ma vie ?
HERMANCE.
Madame, je ne sais, mais je tremble pour vous.
HÉDELMONE.
Il n'est pas né cruel.

HERMANCE.

Non, mais il est jaloux.
Peut-être vous marchez au bord d'un précipice.

HÉDELMONE.

Non, je ne croirai pas qu'Othello me haïsse.

HERMANCE.

L'erreur de nos soupçons est souvent sans retour.

HÉDELMONE.

On ne peut donc jamais se fier à l'amour!

HERMANCE.

Il produit quelquefois le malheur ou le crime.

HÉDELMONE.

La jeune Isaure, hélas! a péri sa victime..
La malheureuse Isaure!... hélas! pour son tourment,
L'aveugle jalousie égara son amant.
Au pied d'un saule assise, et douce, et sans murmure,
Elle contait aux vents sa peine et son injure;
Et dans un chant plaintif, conforme à ses douleurs,
Elle unissait souvent et sa voix et ses pleurs.
Et moi j'aime à chanter ces vers plaintifs d'Isaure.

(après un silence.)

Hélas! elle mourut en les disant encore.

(en lui montrant une guitare qui est sur un fauteuil.)

Tu vois cet instrument: tout dort: si dans ces lieux
J'unissais à ma voix ses sons mystérieux!

HERMANCE.

Il émeut trop votre ame.

HÉDELMONE.

Il est fait pour me plaire.
C'est le fidèle ami du chagrin solitaire.
Entends encor ma voix : nous sommes sans témoin ;
C'est un chant douloureux dont mon cœur a besoin.

 Au pied d'un saule, Isaure à son amant,
 Croyant le voir, reprochait son injure.
 Quoi ! je t'adore, et tu me crois parjure !
 Je meurs, cruel; tes maux font mon tourment.
 Chantez le saule et sa douce verdure.

 Comme une fleur, je n'eus que deux instants ;
 T'aimer... mourir. Hélas ! mon ame est pure.
 On t'a trompé ; tu verras l'imposture ;
 Tu la verras ; il ne sera plus temps.
 Chantez le saule et sa douce verdure.

 Mais le jour baisse, et l'air s'est épaissi :
 J'entends crier l'oiseau de triste augure ;
 Ces verts rameaux penchent leur chevelure ;
 Ce saule pleure ; et moi je pleure aussi.
 Chantez le saule et sa douce verdure.

 On dit qu'alors Isaure s'arrêta :
 Tout resta mort, muet dans la nature ;

ACTE V, SCÈNE II.

Le vent, sans bruit; le ruisseau, sans murmure.
Jamais depuis Isaure ne chanta.
Chantez le saule et sa douce verdure.

(On entend le bruit du vent.)

(en frémissant tout-à-coup.)
D'où vient ce bruit? ô ciel!

HERMANCE.

C'est la tempête.

HÉDELMONE.

Hermance!
La nuit sera terrible, et l'orage commence.

HERMANCE, avec vivacité et pressentiment.

Madame, il faut sortir à l'instant de ces lieux;
C'est un avis pour vous que me donnent les cieux.

HÉDELMONE.

Non, je demeure ici, le devoir me l'ordonne.

HERMANCE.

Allons, suivez mes pas; venez, belle Hédelmone.

HÉDELMONE.

Pour me cacher, dis-moi, quel lieu choisirais-tu,
Quand j'ai quitté mon père, et blessé la vertu ?

HERMANCE.

Oubliez cette erreur, le repentir l'efface.

HÉDELMONE.

Dans le cœur d'Othello sais-je ce qui se passe?

Mes pas sont observés, si son œil est jaloux;
Et ma fuite coupable aigrirait son courroux.
Allons, va du sommeil goûter enfin les charmes.
HERMANCE.
Hélas! en vous quittant, je sens couler mes larmes.
HÉDELMONE.
Je le veux.
HERMANCE.
J'obéis... Je vous laisse... En quel lieu!
(avec des pleurs.)
Ma fille!... Mon enfant!
HÉDELMONE.
Ma chère Hermance! adieu.
(Hermance sort.)

SCÈNE III.

HÉDELMONE, seule.

Son tendre amour pour moi me rappelle ma mère.
(Elle se met à genoux auprès de son lit.)
Toi qui vois les humains avec les yeux d'un père,
Daigne apaiser le mien; qu'entre ses bras tremblants
Je puisse avec respect toucher ses cheveux blancs!

Éclaire d'Othello la raison qui s'égare!
Parle-lui par la voix du vertueux Pézare!
Pézare est son ami : dans ta tendre pitié,
Aux malheureux mortels tu donnas l'amitié.
Ah! je vois mon erreur; mais ta bonté pardonne.
Mon Dieu, ne punis pas la trop faible Hédelmone.

(Elle se place sur un lit.)

Mais je sens du sommeil les charmes tout-puissants
Assoupir par degrés mon esprit et mes sens.
Son calme, sa fraîcheur se répand dans mes veines;
Il suspend mes frayeurs, mes souvenirs, mes peines.
Sommeil, donne à mon cœur ce repos précieux
Dont l'aimable douceur vient accabler mes yeux.

(Elle baisse la tête et s'endort.)

SCÈNE IV.

HÉDELMONE endormie, OTHELLO.

OTHELLO.

Oui, je me le promets : oui, ma fureur peut-être
M'entraînerait trop loin; j'en veux être le maître.
Non, tu ne mourras point... Que ces sombres clartés
L'embellissent encore à mes yeux enchantés!

(regardant la lampe.)

Ah! pour ressusciter cette flamme mortelle,
Je puis d'un feu nouveau retrouver l'étincelle;
(regardant Hédelmone.)
Mais ce feu créateur qui sert à l'animer,
Si je l'avais éteint, comment le rallumer?
Avec quel souffle pur je l'entends qui respire!
Un charme tout-puissant vers elle encor m'attire.
Va, ce sang, dans mon cœur que tu viens d'accabler,
Ce sang, hélas! pour toi voudrait encor couler.
Oui, dans ces noirs cachots, dans ces muets abymes,
Où Venise engloutit le coupable et ses crimes,
Sans me plaindre un moment, privé de tous secours,
Tel qu'un reptile impur, j'aurais traîné mes jours :
Mais avec tant d'horreur voir trahir ma tendresse!
Employons à mon tour le courage et l'adresse.
Voyons comment, perfide avec naïveté,
Ce front pourra s'armer contre la vérité.
Mais pourquoi de son crime accabler la parjure!
Mon malheur est certain; je connais mon injure.
Oublions tout : mourons.

HÉDELMONE.

Dieu! qu'est-ce que je vois?
Est-ce vous, Othello?

OTHELLO.

Rassurez-vous, c'est moi.

ACTE V, SCÈNE IV.

HÉDELMONE.

Quel sujet (pardonnez ma surprise inquiète)
Vous fait chercher si tard ma paisible retraite?

OTHELLO.

Je venais près de vous, en secret agité,
Reprendre un peu de calme et de tranquillité.

HÉDELMONE.

Et quel trouble si grand à me voir vous excite?

OTHELLO.

L'amour traîne souvent quelque crainte à sa suite.

HÉDELMONE.

Doutez-vous de mon cœur?

OTHELLO.

Moi!.. Non.

HÉDELMONE.

Vous hésitez.

OTHELLO.

Hédelmone!

HÉDELMONE.

Othello!

OTHELLO, à part.

Que lui dire?

HÉDELMONE.

Écoutez.

Peut-être, mon ami, cherchez-vous sur ma tête

Ce bandeau dont l'amour para votre conquête ?
J'ai voulu qu'il servît, non pas à ma beauté,
Mais à nourrir mon père en son adversité.
Un jeune homme à Venise en est dépositaire.

OTHELLO.

Un jeune homme ! son nom ?

HÉDELMONE.

Lorédan.

OTHELLO, à part.

Quel mystère !

(haut.),

Le fils du doge ! ô ciel ! Je ne suis point jaloux.
Ce jeune homme jamais fut-il aimé de vous ?

HÉDELMONE.

De moi ! de moi ! grand Dieu !

OTHELLO.

Mais peut-être il vous aime ?

HÉDELMONE.

Je dois en convenir, je l'en ai plaint moi-même.

OTHELLO.

Mais, si pour mon rival il s'était présenté ?

HÉDELMONE.

C'est vous seul, Othello, que j'aurais accepté.

OTHELLO.

Vous m'aimez donc ?

ACTE V, SCÈNE IV.

HÉDELMONE.

Écoute. Il est dans la nature
Un vengeur immortel qui punit l'imposture.
Si je trompe Othello, qu'il produise à mes yeux
Le livre où nos serments sont écrits dans les cieux.
Puisse-t-il, m'accablant de toute sa colère,
Arrêter dans son cœur le pardon de mon père!
Réponds, es-tu content?

OTHELLO.

Eh bien! le ciel vengeur
D'un père contre toi doit armer la fureur.
Il doit faire connaître à toute la nature
Du plus perfide cœur la plus noire imposture,
Un cœur qui s'est joué des serments, de sa foi,
Capable de tout crime: et ce monstre, c'est toi.

HÉDELMONE.

O ciel! qu'ai-je entendu? quel horrible langage!

OTHELLO.

Tiens, lis, prends ce billet, et vois si je t'outrage.
Reconnais-tu ce seing?

HÉDELMONE, *regardant le billet.*

Mon courage abattu...

OTHELLO.

Oserez-vous encor me parler de vertu?
Chercherez-vous encore un nouvel artifice?

Lisez.

HÉDELMONE.

O ciel!

OTHELLO.

Lisez : c'est là votre supplice ;
Lisez.

HÉDELMONE, lisant.

« Je sais quel est mon outrage envers vous.
« A l'hymen d'Othello je renonce, ô mon père !
« Puisse mon repentir calmer votre colère !
« C'est à votre choix seul à nommer mon époux.
« HÉDELMONE. »

OTHELLO.

A ces mots qu'avez-vous à répondre ?

HÉDELMONE.

Tout m'accable à-la-fois.

OTHELLO.

Et sert à vous confondre.
(Tout-à-coup, en changeant de visage et de voix.)
Eh bien ! regardez-moi, me reconnaissez-vous ?

HÉDELMONE.

Je ne vois plus d'amant, je ne vois plus d'époux ;
Je vois la mort, la mort ! Tu l'as prédit, mon père !

OTHELLO, froidement.

Avant que le sommeil fermât votre paupière,

ACTE V, SCÈNE IV.

Avez-vous adressé votre prière à Dieu ?

HÉDELMONE.

Oui, j'ai prié pour vous.

OTHELLO.

Quelque temps, dans ce lieu,
Je vais attendre; allons.

(Il se promène.)

HÉDELMONE.

Que voulez-vous me dire ?

OTHELLO.

Préparez-vous.

HÉDELMONE.

A quoi ?

OTHELLO, montrant son poignard.

Ce fer doit vous instruire.

HÉDELMONE, avec un cri.

A moi, mon Dieu !

OTHELLO.

Silence ! Allons, préparez-vous.
Il s'agit de votre ame.

HÉDELMONE.

Oh ! je tombe à genoux.
Othello !

OTHELLO.

Non. La mort.

OTHELLO.

HÉDELMONE.

Que ma voix expirante
Vous jure... Non, jamais...

OTHELLO, avec la plus grande tendresse.

Oh! deviens innocente,
Et dans ce cœur encor tout mon sang est à toi.

(avec une fureur calme et froide.)

Eh bien! ce Lorédan...

HÉDELMONE.

Il brûle encor pour moi.

OTHELLO.

(à part.) (haut.)

O tourment! Répondez : pourquoi dans cette lettre
Dédaignez-vous ma main? N'était-ce pas promettre
Qu'au moins pour son hymen vous formiez des sou-
 haits?

HÉDELMONE.

Mon père est tout-à-coup entré dans ce palais:
« Signe-moi ce billet, signe, ou, dans ma furie,
« Ce poignard dans l'instant va m'arracher la vie. »
J'ai signé.

OTHELLO.

Sans le lire?

HÉDELMONE.

Oui, sans lire. A l'instant,

ACTE V, SCÈNE IV.

Il joignit à ma main la main de Lorédan.
J'opposai mes refus, j'excitai sa colère...
Vous ne m'écoutez pas... Vous doutez?

OTHELLO.

Au contraire.
Enfin.

HÉDELMONE.

Il me rendit, de mes pleurs indigné,
Ce billet que ma crainte avait d'abord signé.

OTHELLO.

Après?

HÉDELMONE.

Je l'ai remis à Lorédan.

OTHELLO, à part.

O rage!
(haut.)
Pourquoi? dans quel dessein? parlez : à quel usage?

HÉDELMONE.

Afin que...

OTHELLO.

Poursuivez...

HÉDELMONE.

Que son père excité
Par l'espoir de l'hymen dont nous l'avons flatté
Voulût sauver le mien.

OTHELLO.

OTHELLO.
Et par ce stratagème
Vous l'avez donc trompé?

HÉDELMONE.
J'atteste ce ciel même,
C'est le seul que mon cœur se soit jamais permis.

OTHELLO.
Enfin, ce Lorédan?...

HÉDELMONE.
Il doit avoir remis
Cette promesse au doge; et par là, je l'espère,
Ce mortel généreux aura sauvé mon père.

OTHELLO.
J'entends : c'est sans espoir qu'il secondait vos vœux.

HÉDELMONE.
Sans espoir.

OTHELLO.
Si pourtant ce mortel généreux,
Ce héros si charmant, que le masque déguise,
Eût d'un rapt avec vous concerté l'entreprise ?
Il vous tardait de voir, pour former d'autres nœuds,
Ce Lorédan, ce doge, avertis de vos feux !
Voilà pourquoi tantôt, me cachant mes outrages,
Tu tremblais dans ton cœur de quitter ces rivages.
Le ciel pour te punir prit un moyen nouveau :

ACTE V, SCÈNE IV.

Tiens, voilà ton billet; mais voilà ton bandeau.

(lui montrant le billet d'une main, et le bandeau de l'autre.)

Je les tiens à l'instant de la main de Pézare.

HÉDELMONE.

De lui! c'est ton ami. Mon bonheur se déclare.
Si c'est de Lorédan qu'il les tient à son tour,
Mon père nous pardonne, et permet notre amour.

OTHELLO.

Oui, c'est par Lorédan qu'il a su me les rendre;
Mais c'est sur Lorédan qu'il vient de les surprendre,
Sur lui qu'il a laissé de vingt coups dans le flanc
Palpitant sur la terre, et baigné dans son sang.

HÉDELMONE.

Il est mort! il est mort!

OTHELLO.

Tu lui donnes des larmes!

HÉDELMONE.

Ciel! qu'entends-je?

OTHELLO.

Tu plains sa jeunesse et ses charmes!

HÉDELMONE.

Lorédan! Lorédan!

OTHELLO.

Perfide, que dis-tu?

OTHELLO.

HÉDELMONE.

Je rends, en le pleurant, hommage à sa vertu.
Il était innocent.

OTHELLO.

Un traître que j'abhorre!

HÉDELMONE.

Il était innocent, je le déclare encore.

OTHELLO.

Vois-tu ce poignard?

HÉDELMONE.

Oui. Mais tout près de mourir,
Je défends l'innocence à mon dernier soupir.

OTHELLO.

L'innocence!

HÉDELMONE.

Oui, j'en jure, et par l'Être suprême,
Par toi, par mon amour, et sous ton poignard même.

OTHELLO, la frappant d'un coup de poignard.

Eh bien! meurs.

HÉDELMONE.

O mon Dieu!

(Elle fait plusieurs pas en arrière, et va tomber morte au pied de son lit.)

OTHELLO.

J'ai fait ce que j'ai dû.

ACTE V, SCÈNE IV.

Son amour est puni, le crime est confondu.
Je n'aurais cru jamais qu'avec tant de jeunesse
On eût pu jusque-là porter la hardiesse.
C'est l'effet du climat. Il faut, pour tant d'horreur,
Que tout l'art de Venise ait passé dans son cœur.
Cependant la pitié... Non : elle était coupable.
Ce billet... ce bandeau... cette audace exécrable
A dû pousser à bout mon amour irrité,
Et je vois ma vengeance avec tranquillité.
Mais où porter mes pas ? Ah ! reviens, cher Pézare !
Viens consoler mon cœur... Ce trait est d'un barbare.
Une femme ! une enfant ! j'aurais dû pardonner.
D'où vient donc que mon cœur commence à frisson-
 ner ?
(n'osant tourner les yeux vers le corps d'Hédelmone.)
Elle est là... Regardons. (Il la regarde.)
 Immobile... insensible...
Comme un tombeau !... Cachons ce spectacle terrible.
(Il tire sur elle les rideaux du lit, qui la dérobent aux yeux
 du spectateur.)

 (avec terreur.)
Qui vient ici ?

SCÈNE V.

HERMANCE, OTHELLO.

HERMANCE.

Seigneur, Pézare est arrêté.
Un grand forfait, dit-on, lui vient d'être imputé.
Ces mortels dont l'État gage la vigilance
Ont de tous ses projets acquis la connaissance.

SCÈNE VI.

OTHELLO, HERMANCE, MONCÉNIGO, LORÉDAN, ODALBERT, DES HOMMES portant des flambeaux.

MONCÉNIGO, à Othello, en montrant son fils.

Vois Lorédan.

OTHELLO.

Qu'entends-je?

MONCÉNIGO.

Othello, votre ami,

ACTE V, SCÈNE VI.

L'exécrable Pézare était votre ennemi.
Brûlant pour Hédelmone, il déguisait sa flamme,
Cachait les noirs projets concentrés dans son ame.
C'est lui qui, dans ce jour, paraissant vous servir,
Même au pied des autels voulut vous la ravir.
Il fit craindre à vos feux un rival redoutable,
Supposa son trépas, feignit, par cette fable,
D'avoir trouvé sur lui, pour prouver ses desseins,
Un billet, un bandeau qu'il remit en vos mains.
Hélas! mon fils le crut votre ami le plus tendre.
A ce titre, en secret, il le chargea de rendre
A la seule Hédelmone un bandeau précieux,
Un billet qu'il fallait écarter de vos yeux.
N'ayant pu l'enlever, ce monstre, ô perfidie!
Voulut par des soupçons aigrir votre furie,
Et vous pousser contre elle à des transports jaloux
Qui pouvaient vous tromper, et la perdre avec vous.
Il nous vient d'avouer ses noires impostures,
Et son trépas s'achève au milieu des tortures.

(en lui montrant son fils.)

Voilà votre rival.

LORÉDAN, à Othello.

Oui, c'est moi qui pour vous
D'Odalbert, né sensible, ai fléchi le courroux.
Le sénat, mieux instruit, a vu dans sa colère,

Non des crimes d'état, mais la douleur d'un père,
Qu'une aveugle fureur égarait un moment,
Et vient de faire grace à son emportement.
A moi, cher Othello, vous devez Hédelmone.
Aimez, vivez heureux, son père vous pardonne;
Et rendez grace au ciel qui sut vous dérober
Au piége épouvantable où vous alliez tomber.

OTHELLO, égaré, n'ayant rien entendu.

Qu'avez-vous dit?

LORÉDAN.

Parlez.

HERMANCE.

D'où vient ce long silence?
Pourquoi...

ODALBERT.

Ma fille, hélas! n'est pas en ma présence!

OTHELLO.

Elle dort, elle dort, ne la réveillez pas.

HERMANCE court vers le lit, et ouvre les rideaux.

(On voit le corps d'Hédelmone morte, et le sang de sa plaie.)

Moi, je vois tout. O ciel!

OTHELLO.

Où fuir? où suis-je, hélas!
Hédelmone! Hédelmone!

ACTE V, SCÈNE VI.

MONCÉNIGO.

O spectacle terrible!
Tant de vertus... d'attraits... Oh! oui : le ciel sensible
(en la regardant.)
Va me la rendre... morte!

ODALBERT.

Ah! je suis son bourreau!

OTHELLO.

Morte! morte! et c'est moi qui l'ai mise au tombeau!
(En la regardant.)
Douce et tendre victime! O douleur! ô furie!
Pour jamais! pour jamais!... arrachez-moi la vie.
Ma femme... mes amis, oh! plaignez mes malheurs.
(la serrant dans ses bras.) *(Il se frappe.)*
Que je t'embrasse encor! Je te rejoins; je meurs.

FIN D'OTHELLO.

VARIANTES

DE LA TRAGÉDIE D'OTHELLO.

Acte second, scène VII, après ce vers :

Dans cet objet sacré la vertu la plus rare.

Je ne te parle point, ami, de sa beauté;
Je parle de son cœur, naïf avec fierté,
Qui brûle sans fureur, qui cache sans adresse
Son courage ingénu qui naît de sa tendresse.

AUTRE DÉNOUEMENT.

Voici les vers qui terminent la scène IV^e du cinquième acte.

OTHELLO.
Vois-tu ce poignard ?

HÉDELMONE.

Oui. Mais tout près de mourir,
Je défends l'innocence à mon dernier soupir.

OTHELLO.

L'innocence!

HÉDELMONE.

Oui, j'en jure, et par l'Être suprême,
Par toi, par mon amour, et sous ton poignard même.

OTHELLO, levant sur elle son poignard, et tout prêt à l'en frapper.

Eh bien! que ton trépas...

SCÈNE V.

HÉDELMONE, OTHELLO, MONCÉNIGO, LORÉDAN, ODALBERT, DES HOMMES portant des flambeaux.

MONCÉNIGO, écartant le poignard.

Barbare, que fais-tu?
Tu vas de ce poignard immoler la vertu.
 (en lui montrant son fils.)
Cruel! vois Lorédan.

HÉDELMONE, à Othello.

Parle : étais-je innocente?
Suis-je coupable encor? connais-tu ton amante?

OTHELLO, à Hédelmone.

Qu'allais-je faire? Où suis-je? Ah! de ma propre main,
Je dois pour te venger...

HÉDELMONE.

Jette-toi dans mon sein!

LORÉDAN.

Tu vois, cher Othello, l'amour qui te pardonne;
Mais c'est à ton rival que tu dois Hédelmone.

OTHELLO.

Mon rival!

LORÉDAN.

Je l'étais. Mais, hélas! ton ami,
L'exécrable Pézare était ton ennemi.
Brûlant pour Hédelmone, il déguisait sa flamme,
Cachait les noirs projets concentrés dans son ame.
C'est lui qui, dans ce jour, paraissant te servir,
Même au pied des autels voulut te la ravir.
Il fit craindre à tes feux un rival redoutable,
Supposa son trépas, feignit, par cette fable,
D'avoir trouvé sur lui, pour prouver ses desseins,
Un billet, un bandeau qu'il remit en tes mains.
Hélas! je le croyais ton ami le plus tendre :
A ce titre, en secret, je le chargeai de rendre
A la seule Hédelmone un bandeau précieux,
Un billet qu'il fallait écarter de tes yeux.
N'ayant pu l'enlever, ce monstre, ô perfidie!

VARIANTES.

Voulut, hélas! contre elle armer ta jalousie,
Et pousser ta fureur à des transports affreux
Qui pouvaient t'égarer, et vous perdre tous deux.

MONCÉNIGO.

Oui, ce mortel perfide, à l'aspect des tortures,
Vient de nous avouer ses noires impostures.
Vivez, brave Othello! C'est mon fils qui pour vous
D'Odalbert, né sensible, a fléchi le courroux.
Le sénat, mieux instruit, a vu dans sa colère,
Non des crimes d'état, mais la douleur d'un père,
Qu'un aveugle courroux égarait un moment,
Et vient de faire grace à son emportement.
Je l'ai fait consentir à l'hymen d'Hédelmone.

ODALBERT.

Va, c'est dans cet instant mon choix qui te la donne.
Othello, je t'aimai, tu dois t'en souvenir.
Eh bien! deviens mon fils; mes mains vont vous unir;
Sois l'appui de l'État, l'honneur de ma famille :
Je m'en remets à toi du bonheur de ma fille.

OTHELLO.

Ainsi de tous les maux qu'Othello vous a faits,
Vous vous vengez tous trois, mais c'est par des bienfaits!
Comment envisager, dans ce profond abyme,
Mon forfait, vos vertus, ce bras, et ma victime?

Ah! ce cœur en horreur à lui-même, à l'amour,
Serait-il digne encor d'Hédelmone et du jour?

. (à Lorédan.) (à Odalbert.)

O rival que j'admire! O trop généreux père!
Je n'ose devant vous regarder la lumière.

(à Hédelmone.)

Mais toi, de qui ce fer allait percer le cœur,
Oublieras-tu jamais mon crime et ma fureur?

HÉDELMONE.

Va, tout est oublié; va, que ma tendre flamme
Remette et le bonheur et la paix dans ton ame.

OTHELLO, à Hédelmone.

Le conçois-tu? Pézare a donc pu nous trahir!

MONCÉNIGO.

L'État dans ses cachots vient de l'ensevelir.
Tu peux, il le permet, punir sa perfidie:
Tu n'as qu'à dire un mot, c'en est fait de sa vie.

OTHELLO.

Tant de bontés, seigneur, ont de quoi m'étonner;
Mais je suis trop heureux pour ne point pardonner.
Allons, je crois renaître, et je reprends la vie
Pour aimer Hédelmone, et servir la patrie.

(en montrant Hédelmone.)

O Dieu, qui m'accordez le nom de son époux,
Laissez-moi m'acquitter envers elle, envers vous.

VARIANTES.

A mériter vos dons souffrez que je m'applique ;
Et si des révoltés troublaient la république,
S'ils déchiraient son sein, sauvez-la par mon bras,
Ou donnez-moi la mort au milieu des combats !

FIN DES VARIANTES.

Je joins ici sur le même air ma romance du Saule, mais plus étendue et plus développée que celle qui est chantée au cinquième acte par Hédelmone. J'ai desiré qu'elle formât un morceau séparé. Je lui ai donné jusqu'à douze couplets, dans lesquels j'en ai fait entrer trois de ceux qui sont chantés sur la scène. Peut-être cette romance sera-t-elle agréable à quelques personnes, et surtout aux femmes tendres et mélancoliques, qui trouveront du plaisir à la chanter dans la solitude. Elles pourront s'accompagner avec la guitare, la harpe ou le clavecin, sur lesquels il sera très aisé de transporter la musique de M. Grétry.

ROMANCE DU SAULE.

Au pied d'un saule assise tristement,
Voyant couler le ruisseau qui murmure,
La belle Isaure, en pleurant son injure,
Croyait ainsi parler à son amant.
Chantez le saule et sa douce verdure.

ROMANCE DU SAULE.

Reviens, cruel, de ton aveuglement.
Hélas! je t'aime, et tu me crois parjure!
Quoi! c'est l'amour qui charme la nature,
Et c'est l'amour qui cause ton tourment!
Chantez le saule et sa douce verdure.

De ce soupçon que ton cœur était loin,
Quand, sous ce saule, attestant la nature,
Je te jurai la flamme la plus pure!
Ce bois nous vit, ce ruisseau fut témoin.
Chantez le saule et sa douce verdure.

Vois ces ramiers si confiants, si doux;
C'est leur amour, leur cœur qui les rassure:
Il n'est pour eux ni soupçon, ni parjure;
Ils sont amants, ils ne sont point jaloux.
Chantez le saule et sa douce verdure.

Saule, dis-moi, n'est-il pas dans ta fleur
Quelque vertu dont la douce nature
T'ait fait présent pour guérir sa blessure?
Ne peux-tu rien pour calmer sa douleur?
Chantez le saule et sa douce verdure.

Ah! s'il revient par toi de son erreur,
Le ciel m'entend; toujours, je te le jure,
Saule d'amour, tu seras ma parure;
Je porterai ta feuille sur mon cœur.
Chantez le saule et sa douce verdure.

Si mon amant devenait inhumain,
Ciel! où chercher une retraite sûre?
Saule chéri, qu'a creusé la nature,
Ah! par pitié, cache-moi dans ton sein!
Chantez le saule et sa douce verdure.

Toi, qui chantais Isaure et ses appas,
Vois-la mourir, et mourir sans murmure.
Mon œil s'éteint, mon front est sans parure;
Se pare-t-on, quand on touche au trépas?
Chantez le saule et sa douce verdure.

Comme une fleur, je n'eus que deux instants:
T'aimer... mourir. Hélas! mon ame est pure.
On t'a trompé; tu verras l'imposture;
Tu la verras; il ne sera plus temps.
Chantez le saule et sa douce verdure.

Mais le jour baisse, et l'air s'est épaissi;
J'entends crier l'oiseau de triste augure;
Ces verts rameaux penchent leur chevelure;
Ce saule pleure; et moi je pleure aussi.
Chantez le saule et sa douce verdure.

On dit qu'alors Isaure s'arrêta;
Tout resta mort, muet dans la nature;
Le vent, sans bruit; le ruisseau, sans murmure.
Jamais depuis Isaure ne chanta.
Chantez le saule et sa douce verdure.

ROMANCE DU SAULE.

D'Isaure enfin quel fut le triste sort!
Comment conter cette horrible aventure?
Oui, son amant vint dans la nuit obscure,
Et sous ce saule il lui donna la mort.
Saule, cyprès, changez votre verdure.

FIN DE LA ROMANCE DU SAULE.

ABUFAR,

ou

LA FAMILLE ARABE,

TRAGÉDIE EN QUATRE ACTES,

Représentée, pour la première fois, en 1795.

A FLORIAN.

Je devais, mon cher ami, te dédier ma Famille Arabe. Tu m'en avais prédit le succès; tu l'attendais avec impatience; j'ai eu le bonheur de l'obtenir; et tu n'es plus! C'était donc à Florian, que couvre un peu de terre, c'était donc à sa cendre que je devais offrir ce douloureux et dernier hommage! Je n'irai donc plus te chercher à Sceaux, dans le besoin de nous soutenir, de nous consoler l'un l'autre par les charmes si doux de l'étude et de l'amitié! Je n'irai donc plus, sous ces magnifiques ombrages, t'attendrir par la lecture de quelques nouvelles productions tragiques! Je m'en souviens: les premières larmes qu'ait fait couler mon Abufar, c'est toi qui les as versées. O Florian! de quel coup m'a frappé ta perte imprévue! Que de regrets elle m'a laissés!... Songer à t'aller

voir, prendre mon jour d'avance, me mettre en route, approcher, découvrir le village, te surprendre, te sentir tout-à-coup dans mes bras, me nommant avec transport, et tenant encore dans ta main la plume chaste et sensible, qui n'a jamais rien écrit que pour faire aimer les mœurs et la vertu : tout ce bonheur n'est donc plus pour moi! Un souvenir consolant me reste. Nos deux cœurs, comme par instinct, s'étaient réfugiés, pour ainsi dire, dans les mêmes climats, dans la même retraite. Nous nous étions placés tous les deux, dans nos ouvrages, sous les tentes des Patriarches, dans le désert, au milieu de leurs troupeaux. O combien ton Éliézer, non encore connu, mais ton chef-d'œuvre, mais ton plus charmant ouvrage, mais écrit sous la dictée des Graces, ou de Fénélon, enchantait autour de moi, cet été, les bosquets solitaires, les hauts peupliers sous lesquels tu m'en fis entendre la lecture! O combien il honore ton ame! combien il ajoute à ta gloire! A ta gloire! et je vois le triste cyprès qui couvre ta cendre! N'importe; tu n'es pas mort tout entier. Tes ouvrages sont encore entre les mains des gens de goût. La mère sensible et vertueuse les relit; sa

jeune fille, à son tour, en fait ses délices. Oui, ton nom vivra, il sera immortel; il vivra, et sur-tout il sera aimé. O Florian! était-ce avant quarante ans que tu devais nous être ravi? Repose, ô mon ami! repose, aimable élève de Fénélon, peintre enchanteur de l'innocence, de la valeur, de l'amour et de la vertu! Qu'à l'aspect de l'humble cyprès qui attend ta tombe, le cœur encore ému du souvenir de ta perte et des douces impressions de tes ouvrages, la beauté naissante en approche d'un pas timide et involontaire, avec une douleur muette, avec un soupir, une larme peut-être; qu'elle dise enfin à sa mère affligée : *Voilà le cyprès de Florian!* Que ne puis-je, mon ami, y graver ces touchantes paroles qui t'échappèrent quelquefois dans le pressentiment d'une mort trop prochaine : *Quand on n'a plus long-temps à vivre, il faut se hâter de faire du bien!*

Ton ami, DUCIS.

NOMS DES PERSONNAGES.

ABUFAR, vieillard arabe.
FARHAN, son fils.
SALÉMA, } ses filles.
ODÉIDE, }
TÉNAIM, sa sœur.
PHARASMIN, Persan.
GEMMA, jeune fille arabe.
SOBED,
KÉBIR, } jeunes Arabes attachés à la famille d'Abufar.
SALID,

Personnages muets.

PLUSIEURS JEUNES ARABES attachés aussi à la famille d'Abufar.

La scène est dans l'Arabie déserte, sous les tentes d'Abufar.

ABUFAR,

ou

LA FAMILLE ARABE,

TRAGÉDIE.

ACTE PREMIER.

Le théâtre représente dans le désert les tentes éparses d'une tribu, les tentes d'Abufar et de sa famille, celle qui est destinée pour recevoir les étrangers, et un autel domestique. Une partie du désert est assez fertile : on y voit quelques pâturages, des chameaux, des chevaux, des chèvres, des brebis qui paissent en liberté ; des fleurs, quelques ruches à miel, des palmiers, les arbres qui distillent l'encens, et autres productions du pays. L'autre partie du désert est stérile ; on n'y voit que des sables, quelques citernes, des puits à fleur de terre fermés avec de grosses pierres, quelques hauteurs frappées d'un soleil brûlant ; sur la plus élevée de ces hauteurs, deux palmiers qui unissent leurs rameaux et dominent sur un espace

immense, des tombeaux formant la sépulture de la tribu ; dans le lointain, quelques cèdres, quelques ruines aperçues à peine, et, aux extrémités de l'horizon, un ciel qui se confond avec les sables.

SCÈNE I.

TÉNAÏM, SALÉMA, ODÉIDE.

(Elles ne travaillent point encore ; mais elles ont chacune une corbeille à leur portée : celle de Ténaïm renferme des cotonniers qu'elle doit dépouiller ; celle de Saléma, des fuseaux et des laines ; et celle d'Odéide, des aiguilles et des tissus. Le jour est au moment de se lever.)

SALÉMA.

Ma sœur, qu'avec plaisir ton récit plein de charmes
Sur ce vieillard souffrant me fait verser des larmes !
Si nous eussions déjà commencé nos travaux,
Il aurait de mes mains fait tomber les fuseaux.
Heureux qui peut ainsi secourir la vieillesse,
Dans la force de l'âge assister la faiblesse,
Honorer le malheur par des soins consolants,

ACTE I, SCÈNE I.

Et rendre comme au ciel hommage aux cheveux
blancs !

ODÉIDE.

Écoutez-moi, ma sœur; si mon récit vous touche,
Un autre, à votre tour, doit ouvrir votre bouche :
Si l'on plaint d'un vieillard le sort infortuné,
On plaint également l'enfant abandonné.
Ma sœur, de cet enfant racontez-nous l'histoire.

SALÉMA.

Je la voudrais plutôt bannir de ma mémoire.

ODÉIDE.

Pourquoi gémir ? l'enfance a des charmes si doux !
Elle en a pour tout homme, et plus encor pour nous.
C'est à nous que d'abord la nature confie
Ces chers fruits de l'hymen qui nous doivent la vie.
Mais ce trait de vertu, ce trait d'humanité,
Ma sœur, en mon absence, on vous l'a donc conté ?

SALÉMA.

Oui, ma sœur.

ODÉIDE.

Et qui donc?

SALÉMA.

Hélas! ce fut ma mère.
Ce souvenir pour moi la rend encor plus chère.
Nous sortions de l'enfance, et ses yeux vigilants,

Toujours ouverts sur nous, observaient nos pen-
chants.
Pour un infortuné, son cœur avec tristesse
Un jour au fond du mien crut voir moins de tendresse :
Pour m'instruire avec fruit, seule, elle me conta
Un trait noble et touchant que la pitié dicta.
« Ma mère, nommez-moi, lui dis-je avec instance,
« Ce mortel généreux qui secourut l'enfance.
« Non, me dit-elle, non, ma fille : un tel secret
« Souvent du bienfaiteur est un second bienfait :
« S'il faut s'envelopper des ombres du mystère,
« C'est lorsqu'on craint sur-tout d'offenser la misère.
« Hélas ! les malheureux sont des objets sacrés
« Vers lesquels sans effort nos cœurs sont attirés :
« C'est un penchant si doux, qu'il est involontaire ;
« Pour prix d'avoir bien fait on veut encor bien faire :
« Par un nouveau desir ce desir est accru,
« Et voilà le bonheur que produit la vertu. »
Ma sœur, ce fut ainsi que me parla ma mère.

ODÉIDE.

Ah ! ce trait si touchant, c'est trop long-temps le taire :
Ensemble nous plaindrons cet enfant malheureux :

SALÉMA.

Oui : mais je crains, hélas ! ce plaisir douloureux ;
Et d'attendrissement mon ame est trop remplie.

TÉNAIM.

La voilà donc toujours, cette mélancolie
Dont rien jusqu'à présent n'a pu rompre le cours,
Qui fait pâlir ton front, et ternit tes beaux jours!
C'est assez que Farhan, que ton coupable frère,
Ait quitté la tribu, la tente de son père;
Qu'il ait pu, d'Abufar oubliant les vieux ans,
Laisser de Samaël les généreux enfants.
Abufar l'a perdu. Faudra-t-il que sa fille
Mette à son tour le deuil, le trouble en sa famille,
Et que mon frère, hélas! par un tourment nouveau,
Pleure son fils errant et sa fille au tombeau!
Saléma, tu le sais, quand tu perdis ta mère,
Je voulus t'en servir: j'accourus chez mon frère.
Songe, avant qu'Abufar revienne ici bénir
Le cours de nos travaux tout prêts à se rouvrir
(Car c'est ainsi chez nous, selon l'antique usage
Transmis par nos aïeux, consacré d'âge en âge,
Qu'un père à ses enfants annonce le retour
Et du travail de l'homme et du flambeau du jour);
Songe au moins de tes traits à faire disparaître
Ces traces d'un chagrin qui l'ont frappé peut-être,
Ce nuage d'ennui, cette sombre langueur
Qui cache trop souvent les orages du cœur.

SCÈNE II.

TÉNAIM, SALÉMA, ODÉIDE, PHARASMIN.

PHARASMIN, à Odéide.

Quand du jour renaissant la brillante lumière
Vient pour moi des travaux commencer la carrière,
Prisonnier d'Abufar par le droit des combats,
Au sein de ces déserts emmené sur ses pas,
Échappé, jeune encore, aux fureurs de la guerre,
A vos ordres soumis par les ordres d'un père,
Je viens vous demander ceux que je dois remplir.

ODÉIDE.

Faut-il qu'ainsi le sort vous condamne à souffrir?
La force trop souvent n'égale pas le zèle.
Combien de fois le cèdre, à la hache rebelle,
A-t-il gémi long-temps sous vos coups redoublés!
Je vous ai vu, les traits par le soleil brûlés,
Avec effort, le soir, pour nos brebis bêlantes,
Soulever de nos puits les pierres trop pesantes.
Faites-vous, Pharasmin, aider dans vos travaux.

PHARASMIN.

Vos égards, dès long-temps, ont adouci mes maux.

ACTE 1, SCÈNE II.

Éloigné de la Perse, au sein de l'Arabie,
Votre pitié pour moi m'a rendu ma patrie :
Votre père me voit, me traite avec bonté ;
Je ne m'aperçois point de ma captivité.
Il daigne comme un fils m'admettre en sa famille.
J'obéis par son ordre aux ordres de sa fille.
Ces tentes, ces chameaux, ce désert m'est sacré :
Ce cœur, le ciel m'entend, n'a jamais murmuré.
Je rends grace à mon sort. La peine que j'endure
N'est qu'un bienfait de plus, et non pas une injure.
Ah! malgré sa rigueur, sans doute il m'est trop doux
De remplir des devoirs qui sont prescrits par vous.

SALÉMA.

Quel discours! Sa douceur, sa fierté, son courage,
Mais sur-tout sa vertu, sont peints sur son visage.
Ah! le cœur le plus tendre et le plus généreux
Ne nous préserve pas d'un destin malheureux.

SCÈNE III.

TÉNAIM, SALÉMA, ODÉIDE, PHARASMIN, ABUFAR.

(Dès qu'Abufar paraît devant l'autel, ses filles, sa sœur, Pharasmin, et tous les habitants du désert, se mettent à genoux.)

ABUFAR.

Soleil, dont la lumière et la chaleur féconde
Sont l'œil, l'ame, la règle et la splendeur du monde,
Qui, sous l'abri des mœurs, vois l'Arabe indompté
Dans ce vaste désert marcher en liberté;

(Il brûle de l'encens sur l'autel.)

Sur nous, sur tes enfants, sur ta famille immense,
Fais luire avec tes feux le jour de l'innocence;
Vers tes premiers rayons vois se lever mes mains,
Et bénis par ma voix le travail des humains.

(à sa famille et à tous les habitants du désert.)

Levez-vous, mes enfants.

(Ses filles et sa sœur s'apprêtent chacune pour leur ouvrage. Pharasmin apporte un siége pour Abufar, sort et rentre, occupé de différents travaux de la maison.)

ACTE I, SCÈNE III.

(à ses deux filles.)
Mais d'où vient qu'à ma vue
D'un trouble encor récent votre ame semble émue ?
Ténaïm, dans leurs yeux j'aperçois quelques pleurs.

TÉNAIM.

L'histoire d'un vieillard a causé leurs douleurs.
Leur âge à ces récits ouvre une oreille avide ;
Et même, en cet instant, votre jeune Odéide
Conjurait Saléma de lui conter comment
Le ciel, par un vieillard, eut pitié d'un enfant.
Mais sa sœur Saléma craignait de nous l'apprendre,
D'en être trop émue.

ABUFAR.

Eh ! pourquoi s'en défendre ?
Hélas ! sans la pitié, sans ce don précieux,
Le plus cher, le plus doux que nous tenions des cieux,
Dans ces climats brûlants, sur ce sable où nous sommes,
Que deviendrions-nous, si nous n'étions des hommes !
N'est-ce pas elle ici, qui, dans leur pauvreté,
Consacre nos déserts par l'hospitalité ?
Malheur au peuple ingrat, abhorré sur la terre,
A qui cette pitié pourrait être étrangère !
Mais le cœur d'un Arabe a toujours palpité
Aux traits de la valeur et de l'humanité.

(à Saléma.)
Eh bien ! dis : cet enfant... Cet âge a tant de charmes !

Parle, apprends-moi son sort, et fais couler mes larmes.
SALÉMA.
Dans le fond du désert, quand le soleil brûlant
Embrasait de ses feux le sable étincelant,
Un Arabe égaré (ma sœur, c'était un père)
Cherchait de l'œil, au loin, sa tente solitaire.
Il n'aperçoit plus rien. Las, triste, épouvanté,
Pour lui dans l'univers nul vivant n'est resté.
« O mes enfants! dit-il, vous reverrai-je encore? »
Déja l'ardente soif le sèche et le dévore.
Il n'a pour l'apaiser qu'un seul fruit bienfaisant,
Le fruit d'un citronnier, vain secours d'un moment.
Il le porte à sa bouche. O douleur! ô surprise!
Il voit... ciel! une femme auprès d'un roc assise;
Jeune, belle, mourante, et prête à mettre au jour
Le gage tendre et cher d'un malheureux amour.
« Ce fruit! ce fruit! dit-elle, ou dans l'instant j'expire,
« J'expire avec l'enfant que ma soif va détruire.
« Le voilà, le voilà, lui répond le vieillard;
« Vivez tous deux. » Au ciel il adresse un regard,
Il le prie, il le presse; et ce ciel qu'il conjure,
Attendri par ses vœux, vient aider la nature.
L'enfant au moment même est reçu dans ses bras.
« Vis pour lui, dit la mère. Oui, bientôt tu verras
« Ta femme et tes enfants. Vieillard, sers lui de père;

« Par toi, qu'il sache un jour à quel prix je fus mère.
« Jette un œil de pitié sur ce pauvre innocent. »
Et prenant tout-à-coup un prophétique accent,
« Tu ne vois, poursuit-elle, en ce désert immense,
« Que la soif, que la mort, l'espace, le silence.
« Tiens, voilà ton chemin. C'est l'Éternel, c'est moi,
« C'est ce fruit de mon sein qui va veiller sur toi.
« Vieillard, de cet enfant tu soutiens la faiblesse ;
« Cet enfant, à son tour, soutiendra ta vieillesse.
« Emporte avec ses pleurs, pour les jours malheureux,
« La céleste faveur qui vous suivra tous deux. »
Elle expire.

ABUFAR.

Et du ciel, un jour, sans qu'elle y pense,
Tu crois que la vertu reçoit sa récompense ?

SALÉMA.

Mon père, seriez-vous surpris de ses bienfaits ?

ABUFAR.

La vertu, mes enfants, ne m'étonne jamais.

SALÉMA.

Et cet enfant, mon père, existe-t-il encore ?

ABUFAR.

Oui.

SALÉMA.

Quel est son destin ?

ABUFAR.

. Le ciel veut qu'on l'ignore.
Du sort de l'orphelin il daigne se charger.
Je n'en puis dire plus, c'est trop m'interroger.
ODÉIDE.
Vous pleuriez comme nous.
ABUFAR.
Oui, croyez-moi, mes filles,
Les bonnes actions protégent les familles.
Heureux qui peut, au faible accordant son appui,
Mettre un pareil trésor entre le ciel et lui!
Un appui! J'eus un fils; j'ai nourri son enfance;
Sur un si cher soutien j'avais compté d'avance.
Comment croire, en effet, que des enfants jamais
Perdent le souvenir de nos premiers bienfaits;
Qu'ils oublieraient un père? Hélas! dans ma jeunesse,
J'ai du mien saintement honoré la vieillesse.
S'il m'a fallu le perdre, il a reçu du moins
Jusqu'à son dernier jour ma tendresse et mes soins.
Mes filles, de sa fuite expliquant le mystère,
Peut-être avez-vous lu dans le secret d'un frère.
Dites : pourquoi Farhan, non moins prompt que l'éclair,
Sur nos ardents coursiers traversant le désert,
Des bords féconds du Nil passant dans la Syrie,

ACTE I, SCÈNE III.

Courant, cherchant, fuyant la Perse et la Médie,
Par un tourment secret sans relâche agité,
Trop serré dans l'espace et dans l'immensité,
De déserts en déserts changeant de solitude,
Promène-t-il par-tout sa vague inquiétude?
Le vice auprès des mœurs n'est jamais sans effroi.
Sans doute il n'a pas cru pouvoir vivre avec moi.
Comment m'a-t-il quitté? Sans escorte, sans suite,
Comme un vil criminel précipitant sa fuite.
Pourquoi? Pour échapper à son coupable ennui;
Pour s'affranchir d'un joug qui pesait trop sur lui;
Pour acheter bien cher, trompé par ses caprices,
Le tourment des remords, des besoins et des vices.
Qu'il ne revienne point, je ne veux plus le voir.

TÉNAIM.

Mais s'il rentrait un jour, mon frère, en son devoir?

SALÉMA.

A vos genoux bientôt s'il accourait se rendre?

ODÉIDE.

S'il vous forçait enfin à le voir et l'entendre?

TÉNAIM.

Mon frère, écoutez-nous.

SALÉMA.
 Mon père!

ABUFAR.
 Non, jamais.

L'ingrat a trop long-temps oublié mes bienfaits.
Puisque ta fuite, enfin, m'a fait à ton absence,
Loin de moi, malheureux, va porter ta présence.
Mes filles, c'est à vous, à vous que j'ai recours,
Pour jeter quelques fleurs sur la fin de mes jours.
Oui, je rends grace au ciel qui m'a donné des filles.
Tous ces ingrats bientôt ont quitté leurs familles.
Vous, pour notre bonheur, vous restez près de nous.
Tous les soins d'une femme ont un charme si doux!
Ce sexe est tout pour l'homme; il soutient notre enfance,
Il prête à nos vieux ans son active assistance.
Fait pour aimer, pour plaire, et prompt à s'attendrir,
Il nous engage à vivre, et nous aide à mourir.
Le ciel vous fit exprès pour consoler les pères.
Mais, dis: par quels ennuis, à la raison contraires,
D'une morne langueur les rapides progrès
Accablent-ils ton ame, altèrent-ils tes traits?
Pourquoi dans le désert, avec un regard sombre,
Seule, et le front baissé, vas-tu chercher dans l'ombre
Des ravages du temps quelques débris nouveaux,
Et t'asseoir en pleurant sur de tristes tombeaux?
Pourquoi, lorsque la nuit sur ses immenses voiles
De leur rayon tremblant fait briller les étoiles ;
Pourquoi vois-je tes yeux, trop souvent attristés,

ACTE I, SCÈNE III.

Regarder pleins de pleurs leurs rapides clartés ;
Ta main presser ton cœur, et ton regard austère
Du ciel avec lenteur retomber sur la terre ?
Qui donc consterne ainsi ton courage abattu ?
Ce n'est point le remords qui pèse à la vertu.
Le remords naît du crime; il est fait pour ton frère,
Qui méprisa mes pleurs, qui brava ma prière.

SALÉMA.

Il est bien loin de nous.

ABUFAR.

Pourquoi m'a-t-il quitté ?

SAMÉLA.

S'il est dans le malheur ?

ABUFAR.

Il l'aura mérité.
C'est à vous, mes enfants, de fermer ma paupière.
Voici bientôt l'instant qui, bornant ma carrière,
De mes jours pâlissants éteindra le flambeau ;
Mais la vertu nous suit au-delà du tombeau.
J'ai vécu libre, en paix, caché dans l'Arabie,
Chérissant mes enfants, ma femme, ma patrie,
Content de mes égaux, content aussi de moi,
N'ayant jamais connu le remords ni l'effroi ;
J'ai borné tous mes vœux à ces champs de verdure
Que sur nos mers de sable a jetés la nature,

Trouvant dans mon travail, secondé par vos soins,
Trop peu pour la richesse, assez pour nos besoins.
J'acheverai de vivre entre des mains si chères,
Bénissant la nature et le Dieu de mes pères ;
Heureux dans mon matin, plus heureux vers le soir,
De faire encor le bien qui reste en mon pouvoir.

(Pharasmin est revenu auprès de la famille.)

Écoute, Pharasmin : mon captif par la guerre,
Tu vis depuis cinq ans sur notre aride terre.
Passant par nos tribus de Nasser, de Sajir,
Des voyageurs nombreux, bientôt prêts à partir,
Vont regagner la Perse, et quitter l'Arabie ;
Pars avec eux, sois libre, et revois ta patrie.
C'est un plaisir, du moins, que j'emporte au tombeau.
Je te donne des fruits, une tente, un chameau.
Voilà tous nos trésors ; c'est là notre richesse :
Et si la Perse, un jour, t'inspirait la mollesse,
Souviens-toi, Pharasmin, de notre pauvreté,
Et des jours innocents de ta captivité.
Je sens que de t'aimer m'étant fait l'habitude,
Mes yeux te chercheront dans cette solitude :
Nous allons nous quitter ; mon cœur souffre, et je croi
Que le tien quelquefois se souviendra de moi.

(à Saléma.)

Et vous, ma fille, allez, dissipez le nuage

ACTE I, SCÈNE III.

De cet ennui profond qui sied mal à votre âge.
Pour goûter le bonheur, pour trouver près de nous
Et nos plaisirs plus purs, et nos travaux plus doux,
Pour calmer sans effort votre mélancolie,
Donnez par vos vertus du charme à votre vie.
Toi, toujours à ma fille obéis, Pharasmin,
Jusqu'au moment marqué pour ton départ prochain.

(Ils sortent tous, excepté Odéide.)

SCÈNE IV.

ODÉIDE, seule.

Pharasmin va partir : de son triste silence,
De son air abattu que faut-il que je pense?
Ah! lorsqu'il est tout prêt à nous abandonner,
De quel œil à mon tour le vois-je s'éloigner?
Hélas! pourrai-je bien me faire à son absence?
J'y songerai long-temps. Avec quelle constance
Il volait le matin vers ses mâles travaux!
Comme il venait le soir oublier tous ses maux!
Mais il n'est point parti. Quelque trouble l'agite.
Il regarde ma sœur; il soupire, il me quitte,
Il la cherche, il s'afflige, il observe ces lieux;

Et c'est toujours vers moi qu'il ramène ses yeux.
Mais je le vois. Mon cœur déja craint sa présence.

SCÈNE V.

ODÉIDE, PHARASMIN.

PHARASMIN.

Quand il faut vous quitter, quand mon départ s'avance,
Souffrez que Pharasmin goûte au moins le plaisir
Et de vous voir encore et de vous obéir.
Mais quels que soient les lieux où mon destin me guide,
Je n'oublierai jamais les bontés d'Odéide.
Fait aux mœurs du désert, heureux de l'habiter,
Je vois avec douleur ce que je dois quitter.
Mêmes goûts, mêmes soins, la commune habitude,
Tout semble m'enchaîner dans cette solitude.
J'y laisse des objets si chers, si précieux,
Que je ne puis les voir et croire à nos adieux.
Comment, errant au gré de son ame inquiète,
Pouvant goûter en paix les biens que je regrette,
Farhan, si loin d'un père, et si loin de ses sœurs,
D'une vie aussi pure a-t-il fui les douceurs?

ACTE I, SCÈNE V.

Pour lui que de malheurs, de périls sont à craindre !
Je gémis sur son sort.

ODÉIDE.

Est-ce à vous de le plaindre ?
Vous ne l'ignorez pas, il fut votre ennemi.

PHARASMIN.

J'ai voulu vainement devenir son ami.
Soit qu'en moi, comme Arabe, il détestât peut-être
Un Persan toujours prêt à ramper sous un maître ;
Soit que de passions sans cesse tourmenté
Il m'enviât mon calme et ma tranquillité ;
Soit qu'en secret jaloux, son œil avec colère
Vît pour moi l'amitié, l'estime de son père ;
Soit caprice, fureur, ou qu'il trouvât trop doux
Le sort et les travaux qui m'attachaient à vous ;
J'ai toujours remarqué, dans son regard terrible,
Que son cœur me gardait une haine invincible.
J'en ai gémi tout bas. Mais quelquefois, enfin,
Dans nos amitiés même il entre du destin ;
Il m'est cher cependant, puisqu'il est votre frère.

ODÉIDE.

Toujours l'inquiétude a fait son caractère.
Toujours vers les excès je le vis entraîné ;
Mais c'est pour la vertu que son cœur était né.
O malheureux Farhan !

PHARASMIN.
 Votre douleur me touche.
Je gémis du soupir qui sort de votre bouche.
 ODÉIDE.
Cependant (car la Perse a des charmes pour vous)
Vous n'aurez pas long-temps à gémir avec nous.
Vous ne reverrez plus la tribu de mon père,
Les fils de Samaël, la tente hospitalière,
Le sol où croît pour nous le doux fruit du dattier,
Le vallon du chameau, le désert du palmier,
Le chemin du pasteur. Dans l'éclat et la gloire,
De ces songes bientôt vous perdrez la mémoire.
La faveur de Cambyse, un palais...
 PHARASMIN.
 Je l'ai fui.
Combien j'en ai connu la splendeur et l'ennui!
Las de voir de trop près l'éclat du diadème,
De me chercher toujours sans me trouver moi-même,
Mais sans perdre jamais tous ces vains préjugés,
Ces besoins de l'orgueil dont les grands sont chargés,
Entraîné vers les camps, par le droit de la guerre,
Sous ce ciel embrasé j'ai suivi votre père.
C'est là que, sous ses lois, privé de tout secours,
J'ai désappris l'orgueil et le faste des cours;
Que, loin du vice heureux, de l'oisive opulence,

ACTE I, SCÈNE V.

Soumis à mes travaux, aimant ma dépendance,
A l'école des mœurs et de la pauvreté
J'ai senti le bienfait de mon adversité.
Je fus un homme, enfin. Mon épaule tremblante
Se courba fièrement sous la hache pesante.
J'ai nourri de ma main ce coursier généreux
Qui devance les vents ou qui vole avec eux,
Que pour l'Arabe exprès la nature a fait naître,
L'ami, le compagnon, le trésor de son maître,
A toute heure, en tout lieu, lui prêtant son appui,
Qui couche sous sa tente, et combat avec lui.
O comme avec plaisir retrouvant ma jeunesse
De la cour sous mes pieds je foulais la mollesse!
Dans cette cour servile, hélas! qu'eussé-je été?
J'aurais compté des jours sans avoir existé.
Que mon cœur d'un autre œil vit ici la nature!
A mes regards bientôt une volupté pure
Enchanta le désert où paissent nos chameaux,
Les puits où vont le soir s'abreuver nos troupeaux,
Les lieux où croît l'encens, où murmure l'abeille,
Le toit simple et roulant où le pasteur sommeille,
Ce vaste champ des airs par le soleil brûlé,
Tout ce que j'aperçois. Vous seule avez peuplé
Ces montagnes, ces rocs, ces prés, ce sol aride;
Tout l'univers pour moi s'est rempli d'Odéide.

Je n'ai connu, senti qu'une captivité.
Tranquille auprès de vous, loin de vous agité,
Quand vous charmiez mes yeux, ils vous cherchaient
 encore.
J'appelais dans la nuit les rayons de l'aurore;
J'appelais dans le jour les doux rayons du soir.
Enfin, je vous voyais sans avoir cru vous voir;
Je vous suivais par-tout dans le désert errante;
Je recueillais, avide, et d'une bouche ardente,
Votre souffle perdu dans les airs enflammés;
Mes pas pressaient vos pas sur le sable imprimés.
Vous ignoriez mes feux, mes soupirs et mes larmes.
C'est moi qui vous apprends le pouvoir de vos charmes.
Le ciel a mis pour moi dans le même séjour
La beauté, le bonheur, l'innocence et l'amour.
On dirait que le ciel tous deux nous y rassemble
Pour nous voir, nous aimer, pour y mourir ensemble.
Je ne sais, et je cherche, en des transports si doux,
Si je vis dans moi-même, ou si je vis dans vous.
Oui, j'obtiendrai la main d'Odéide attendrie,
Ou je cours dans la Perse oublier l'Arabie.
L'oublier! non, jamais. Un mot peut m'avertir
Si je dois maintenant ou rester ou partir.

ODÉIDE.

Vous savez, Pharasmin, par quelle obéissance

ACTE I, SCÈNE V.

Nous devons de mon père honorer la puissance.
Sa bénédiction, ce bien si précieux,
Tous les matins sur nous descend du haut des cieux.
Il aime avec transport la terre qu'il habite,
Et Pharasmin, hélas! n'est point Samaélite.
Je crains... mais cependant...

PHARASMIN.

Les moments sont comptés.

ODÉIDE.

Quoi! les chameaux sont prêts?

PHARASMIN.

Je vais partir.

ODÉIDE.

Restez.

Mais j'entends quelque bruit. On approche; je tremble
Qu'en ce moment tous deux on ne nous voie ensemble.
C'est toi, Gemma?

SCÈNE VI.

ODÉIDE, PHARASMIN, GEMMA.

GEMMA.

Faut-il que, causant vos douleurs,

ABUFAR.

Je vous vienne annoncer le sujet de vos pleurs!

ODÉIDE.

Quoi donc?

GEMMA.

Farhan n'est plus. Votre malheureux frère
Dans ses destins errants a fini sa carrière.

ODÉIDE.

O ciel!

GEMMA.

Un voyageur vient de m'en informer;
Mais c'est un bruit fatal qu'il a craint de semer.
Il sait que nos tribus à Farhan attachées
Seraient de son trépas trop vivement touchées.

ODÉIDE.

Mon cher Farhan! mon frère! Hélas! tes sœurs en vain
Espéraient ton retour. C'est donc là ton destin!
Tu péris, et si jeune! ah! nos sables peut-être,
Ou les gouffres des mers t'auront vu disparaître.

PHARASMIN.

Dissimulez vos pleurs, cachez bien son trépas.
Pleurez, pleurez sa perte, et ne l'annoncez pas;
Abufar n'en pourrait soutenir la nouvelle.
Craignons de déchirer son ame paternelle :
Il aime encor Farhan. Des pères attendris

ACTE I, SCÈNE VI.

Tout le courroux s'éteint sur la tombe d'un fils;
Et celui qui s'armait d'un front inexorable
Dans l'enfant qui n'est plus ne voit plus un coupable.

(Il sort avec Odéide et Gemma.)

FIN DU PREMIER ACTE.

ACTE SECOND.

SCÈNE I.

PHARASMIN, seul.

Farhan, tu n'es donc plus ! Le sort a pour toujours
Terminé tes tourments, tes périls, et tes jours.
J'avais lu dans ton ame ; en vain tu voulus taire
De ton fatal amour le terrible mystère.
Je ne me trompais pas. Oui, je crois que son cœur
Brûlait pour Saléma d'une coupable ardeur.
Sans doute il aura fui, dans son désordre extrême,
Pour étouffer un feu qu'il abhorrait lui-même.
Au fond de son tombeau trop heureux le mortel
Qu'un jour de plus peut-être eût rendu criminel !
Mais Saléma s'approche, et la jeune Odéide :
Le trouble est sur leur front, leur démarche est timide.

Allons, retirons-nous. Qu'elles goûtent du moins
La triste liberté de pleurer sans témoins!

<div style="text-align:center">(Il sort.)</div>

SCÈNE II.

SALÉMA, ODÉIDE.

Tu ne le sauras point...
<div style="text-align:center">ODÉIDE.</div>
Ma sœur, je vous conjure...
<div style="text-align:center">SALÉMA.</div>
O songe trop funeste! ô trop funeste augure!
<div style="text-align:center">ODÉIDE.</div>
Votre cœur n'ose-t-il se fier à ma foi?
<div style="text-align:center">SALÉMA.</div>
Ma sœur, tu vas frémir!
<div style="text-align:center">ODÉIDE.</div>
N'importe, instruisez-moi;
Vos ennuis sont les miens: pouvez-vous me les taire?
<div style="text-align:center">SALÉMA.</div>
Écoute quel récit, ma sœur, je te vais faire....
Et, puisque tu le veux, vois sous quelles couleurs
Les cieux m'ont annoncé le plus grand des malheurs.

Pour vaincre mes ennuis, par le conseil d'un père,
Ce matin vers nos champs je marchais solitaire,
Voulant y recueillir par d'utiles travaux
Le fruit de nos palmiers, le lait de nos troupeaux.
Aux plus doux sentiments, à la paix disposée,
Je ne sais quelle erreur égarait ma pensée :
J'allais, je regardais, mon œil ne voyait pas ;
Un charme inexprimable entraînait tous mes pas :
Mon esprit enivré, plein de son propre ouvrage,
Se cherchait un bonheur, s'en composait l'image.
Pour mieux goûter, ma sœur, ce plaisir si profond
D'un cœur qui s'entretient, se parle, se répond,
Qui s'écoute, et sur-tout qui craint de se distraire,
Je me suis recueillie à l'ombre solitaire
D'un arbre du désert, où mes esprits charmés,
Séduits par la fraîcheur, par le repos calmés,
Quand déja le soleil de feux couvrait sa route,
Aux douceurs du sommeil se sont livrés sans doute.
J'ai cru que dans la Perse, et sous des cieux si beaux,
J'errais parmi les fleurs, les moissons, les ruisseaux,
Les ombrages, les fruits, mille autres dons encore
Que le Persan reçoit de l'astre qu'il adore.
Tandis qu'à mes esprits vivement enchantés
Tant de riches trésors s'offraient de tous côtés,
Un jeune homme charmant sembla frapper ma vue :

Son front était pensif, son ame était émue ;
Dans ses yeux pleins de flamme, où régnait la pudeur,
Je ne sais quoi de tendre en modérait l'ardeur.
Parmi ces fleurs, ces fruits, ces eaux, cette verdure,
Il semblait s'embellir de toute la nature ;
Et la nature aussi, dont il était l'amour,
Semblait de son aspect s'embellir à son tour.
Mais lorsqu'avec transport observant son visage,
De quelques traits chéris j'y démêlais l'image,
A mon bonheur à peine osant ajouter foi,
Tout cet enchantement s'est enfui loin de moi.
Dans un vaste désert je me crois transportée,
Sur une terre aride, inculte, inhabitée,
Meurtrière, brûlante, où des cieux enflammés
Dévoraient jusqu'aux rocs de leurs feux consumés.
Un jeune voyageur devant moi se présente ;
Il me semblait mourant. Éperdue et tremblante,
Je cours, dans ma pitié, le sauver du trépas ;
Du sable, en gémissant, j'arrache tous mes pas ;
Je m'arrête, et je marche, et je tremble, et j'espère,
Je m'efforce, j'approche : hélas ! c'était mon frère.

ODÉIDE.

Lui !

SALÉMA.

Lui-même, Farhan. « Ma sœur, dit-il, c'est toi!

« Viens-tu t'ensevelir sous le sable avec moi ?
« Hélas ! la même ardeur dans notre sein s'allume ;
« Cet air, ce vent de feu tous les deux nous consume.
« Entends-tu, Saléma, l'aquilon mugissant ?
« Par le sable obscurci, le soleil pâlissant
« Semble expirer au loin dans ce rayon funeste :
« C'est son dernier pour nous, c'est le seul qui nous
 « reste. »
Nos pieds alors, nos pieds cherchent à s'affermir
Sur un sable tremblant, prêt à nous engloutir :
Nous pâlissons tous deux, nos cheveux se hérissent ;
Nous nous tendons les bras, nos corps glacés fléchis-
 sent ;
Et ces sables muets, cette mer sans courroux,
S'entr'ouvre, nous dévore, et se ferme sur nous.
Ma sœur, j'étouffe encor ; mais tu verses des larmes ;
Juste ciel ! tu frémis !... D'où naissent tes alarmes ?

ODÉIDE.

Ma sœur, vous n'aurez plus à trembler sur son sort.
Ce songe... hélas ! Farhan...

SALÉMA.

 Quoi ! ma sœur...

ODÉIDE.

 Il est mort.

SALÉMA.

Grace au ciel, la douleur reste seule à mon ame !

Je ne crains plus enfin ma détestable flamme.

ODÉIDE.

Qu'entends-je? quels forfaits! ô déplorable jour!
Se peut-il...?

SALÉMA.

Eh! ma sœur, connaissez-vous l'amour?
La voilà cette ardeur que ma bouche a trahie,
Que cachaient les langueurs de ma mélancolie;
Ce penchant malheureux, proscrit par la vertu,
Qui troublait ma raison, qu'en vain j'ai combattu.
Oui, je vis pour Farhan, je l'aime, je l'adore;
C'est là cet air, ce ciel, ce feu qui me dévore,
Ce vent de nos déserts, terrible, envenimé,
Moins brûlant que l'amour dans mes sens allumé.
Voilà Farhan, c'est lui : c'était là son visage,
Lorsqu'une douce erreur m'en présentait l'image;
Jeune, sensible, ardent, tel qu'il frappa mes yeux,
Quand seul il enchantait et la terre et les cieux.
Que dis-je? Ah! dans la tombe où j'ai troublé ta cendre,
Sans doute avec horreur, Farhan, tu dois m'entendre!
J'ai donc tout profané : ce vertueux séjour,
L'honneur, les nœuds du sang, la nature, et l'amour!
Ma sœur, venge sur moi ce ciel qui me déteste;
Arrache-moi ce cœur, ce cœur né pour l'inceste.
Frappe, voilà mon sein.

SCÈNE III.

ODÉIDE, SALÉMA, SOBED.

SOBED.

Brûlé d'un ciel ardent,
Farhan qu'on a cru mort arrive en cet instant :
Un pasteur du désert vient de le reconnaître
Sur le même coursier qui le fit disparaître ;
Sur son coursier chéri, qui, par sa voix flatté,
Marquait en bondissant sa joie et sa fierté.
Vous l'allez voir bientôt ; mais, redoutant son père,
A son premier courroux il voudra se soustraire.
Agité, tout poudreux, et prompt à vous chercher,
C'est près de vous d'abord qu'il viendra se cacher.
Le voici.

SCÈNE IV.

ODÉIDE, SALÉMA, SOBED, FARHAN.

FARHAN, à Sobed.
Laissez-nous.

(Sobed se retire.)

SCÈNE V.

ODÉIDE, SALÉMA, FARHAN.

FARHAN.

Mes sœurs, c'est votre frère.
Embrassez-moi.
(Il les embrasse.)

SALÉMA.

Farhan !

ODÉIDE.

O ciel !

FARHAN.

Que fait mon père ?
(à part.)
Je tremble.

ODÉIDE.

En ce moment la tribu de Sajir
Le retient.

FARHAN.

Je respire. Oh ! je puis donc jouir,
Mes sœurs, mes tendres sœurs, après ma longue absence,
Du plaisir de vous voir ! Combien votre présence

Enchante mes regards !... Ce soleil dévorant...
Ces sables... des ennuis... le vent, ce cruel vent
Du désert...tout m'accable...Ah! je suis plus tranquille.
Ces tentes, ces chameaux, cet innocent asile,
L'aspect de Samaël, de ma tribu... je croi
Que le bonheur enfin va s'approcher de moi.
Mais pourquoi, Saléma, vois-je sur ton visage
Des traces de langueur? Pourquoi donc un nuage
Obscurcit-il sitôt les jours de ton printemps ?
Ton cœur paraît souffrir.

ODÉIDE.

Ma sœur, dans tous les temps,
Ne fut que trop portée à la mélancolie.

FARHAN.

Eh ! laissez-la répondre.

SALÉMA.

Ah ! notre triste vie,
Ainsi que ces déserts, nous offre peu de fleurs ;
Mais une main prodigue y sema les douleurs.

FARHAN.

(à Odéide.)

Ah, Saléma ! Ma sœur, tu revois donc ton frère
Avec plaisir ?

ODÉIDE.

Sans doute.

ACTE II, SCÈNE V.

FARHAN.

(à Odéide.) (à toutes deux.)
Oh! viens... Que je vous serre
Toutes deux sur mon cœur! Chère Odéide!

ODÉIDE.

Hélas!
Combien j'ai dans l'instant pleuré votre trépas!

FARHAN.

(à Saléma.) (à Odéide.)
Et tu pleurais aussi? Cette nouvelle encore
Ne s'est pas répandue, et mon père l'ignore?

ODÉIDE.

Je le crois.

FARHAN.

Si j'étais mort avec son courroux!
Ici pour le fléchir, mes sœurs, je n'ai que vous.
Peut-être Ténaïm autant que lui m'abhorre?

ODÉIDE.

Son cœur vous chérissait, il vous chérit encore.

FARHAN.

(à toutes les deux.)
Et toi, Saléma, toi? Vous que j'aimai toujours,
Avec mon père ici, mes sœurs, dans vos discours
Vous avez quelquefois parlé de mon absence?

ODÉIDE.

Il condamna sur vous notre bouche au silence.

FARHAN.

Son cœur pour moi de haine est donc bien pénétré ?

ODÉIDE.

La nuit, en vous nommant, hier il a pleuré.

FARHAN.

Pleuré, pleuré ! dis-tu ?... Saléma, ta tristesse
Et mes erreurs, sans doute, ont troublé sa vieillesse.

ODÉIDE.

Vous soupirez, mon frère ?

FARHAN, à Odéide.

Ah ! ma sœur, c'est à toi
D'adoucir les chagrins qu'il a reçus de moi :
Dans mon absence, au moins, tes accents pleins de
 charmes,
Tes innocentes mains auront séché ses larmes.
Oui, ton aspect lui seul console mes douleurs :
Viens, oh ! viens dans mes bras.

(Il la serre tendrement dans ses bras.)

SCÈNE VI.

ODÉIDE, SALÉMA, FARHAN, ABUFAR.

ABUFAR, *sans être aperçu, regardant Farhan, lorsqu'il presse tendrement sa sœur contre son sein.*
Que vois-je, ô ciel!

FARHAN.
Je meurs.

(à ses sœurs.)
Oui, c'est lui; cachez-moi. Dieu, quelle est sa colère!
Mes sœurs! mes sœurs!

ODÉIDE; *elle disparaît avec Saléma.*
Sortons.

FARHAN.
Où fuirai-je?

SCÈNE VII.

FARHAN, ABUFAR.

FARHAN.
Mon père...

ABUFAR.

Moi! je n'ai point de fils. Je me souviens qu'un jour
J'en crus posséder un bien cher à mon amour.
On le nommait Farhan. J'élevai sa jeunesse;
J'avais fondé sur lui l'espoir de ma vieillesse;
Mais j'ignore en quels lieux il a porté ses pas.

FARHAN.

S'il était devant vous?

ABUFAR.

 Je ne l'aperçois pas.
Mais le nouvel objet qui frappe ici ma vue
M'a saisi tout-à-coup d'une horreur imprévue.
En cherchant dans ton cœur, me dirais-tu pourquoi,
Quand j'observe ton front, je frémis malgré moi?
N'est-ce pas (ton maintien, ton œil, tout m'en assure)
Que l'aspect d'un ingrat fait souffrir la nature?
Ton père, réponds-moi, lorsque tu l'as quitté,
T'accablait-il du poids de son autorité?
Était-il un tyran? fuyais-tu ses caprices,
L'excès de sa rigueur, l'exemple de ses vices?
Mais s'il sentait pour toi ce vif et tendre amour
Que tu devais, ingrat, si mal payer un jour,
Comment à ses regards oses-tu reparaître?
Non, ce n'est point ici que le ciel t'a fait naître.
Va revoir ces climats, ces palais enchantés,

ACTE II, SCÈNE VII.

Où règnent les tyrans, l'or et les voluptés ;
Où le mépris des mœurs, où d'horribles maximes
Ont de leurs traits hideux dépouillé tous les crimes.
Que t'ont fait nos déserts ? De quel front reviens-tu
Y mêler l'air du crime à l'air de la vertu ?
Ne t'ai-je pas surpris parlant avec mes filles ?
Il faut dès ce moment avertir les familles,
Leur annoncer... Que dis-je ? il n'en est pas besoin,
Et je me dois ici charger d'un autre soin.
Va-t'en, fuis ; pour te voir mon horreur est trop forte :
Va-t'en chez des méchants ; où tu voudras, n'importe.
Ce même sol tous deux ne peut plus nous souffrir.
Va, fuis, sors de ma tente, ou je vais en sortir.

FARHAN.

J'obéis, il le faut, à la voix paternelle,
Sans doute avec douleur, mais sans me plaindre d'elle.
Le voyageur pourtant, le mortel égaré,
Consumé par la faim, par la soif dévoré,
En tout temps trouve ici la tente de mon père,
Le pain qui le nourrit, l'eau qui le désaltère,
Dans la main d'Abufar le gage de sa foi ;
Mais sa tente et son cœur se sont fermés pour moi.
Pour moi dans l'univers il n'est plus qu'un asile.
Je m'en vais donc goûter enfin, calme et tranquille,
Cette hospitalité, ce doux et long repos

Qu'un malheureux du moins trouve au fond des tombeaux.
J'approcherai sans peur du juge incorruptible,
Qui lit seul dans les cœurs, et n'est pas inflexible.
Peut-être à mes raisons, s'il m'avait entendu,
Le sévère Abufar se serait-il rendu.
Je perdrai peu de chose en perdant la lumière ;
Mais j'emporte au tombeau la haine de mon père :
Voilà le dernier coup pour ce cœur abattu.
Adieu, je vais mourir.

ABUFAR.

Eh bien ! que diras-tu ?

FARHAN.

Je dis que le destin, que le ciel dans mon ame
Versa de nos climats et l'ardeur et la flamme ;
Qu'un besoin fatigant, un desir furieux
De sortir de moi-même et de voir d'autres cieux,
Un de ces mouvements qui commandent en maître,
Que l'instinct nous inspire, ou la raison peut-être,
M'ont emporté par-tout ; dans ces champs fécondés
Par les trésors du Nil dont ils sont inondés,
Sous ces affreux rochers battus par la tempête,
Où ce fleuve s'enfonce, et cache encor sa tête.
J'ai couru les déserts et les palais des rois,
Observé chaque peuple, et leur culte, et leurs lois,

Leurs trésors, leurs soldats, leurs mœurs, les origines ;
Visité des tombeaux, des temples, des ruines ;
Quelquefois sur l'Atlas, médité près des cieux
L'éternité du temps, l'immensité des lieux.
C'est là que, m'emparant de la nature entière...

ABUFAR.

Et tu n'avais donc pas de famille et de père ?
Tu n'as donc rien aimé ? Qui dans ton cœur, hélas !
Porta cette fureur que je ne conçois pas ?
Le bonheur est le but où tout mortel aspire,
Et le chemin des mœurs peut seul nous y conduire.
Mais ce but, ce bonheur, où donc le cherchais-tu ?
Faut-il aller si loin pour trouver la vertu ?
Eh quoi ! n'avais-tu pas, dès ta plus tendre enfance,
Goûté de nos travaux le charme et l'innocence,
Cette paix des déserts, ces doux, ces nobles soins
Qui parmi nous du pauvre ont prévu les besoins ?
N'avais-tu pas connu nos heureuses familles ;
Vu nos chastes hymens, la pudeur de nos filles,
Tes sœurs, dont le soupçon n'oserait approcher ?
Au bout de l'univers qu'allais-tu donc chercher ?
Des lois ? grace à nos mœurs nous n'en avons aucune.
Des trésors ? nos troupeaux font seuls notre fortune.
Des tombeaux ? c'est ici que dorment nos aïeux.
Des temples ? vois la terre, et regarde les cieux.

Tout ici, mon enfant, sous une image pure,
Offre à nos yeux charmés l'auteur de la nature :
Par-tout dans ses bienfaits nous voyons son amour;
Sa grandeur resplendit dans le flambeau du jour.
La nuit, quand nous levons nos mains vers les étoiles,
Dieu n'est-il pas présent sous ses augustes voiles,
Dirigeant d'un coup d'œil le cours silencieux
De ces globes brillants dispersés dans les cieux?
Cet air, ce sol natal, cette douce patrie,
N'a donc rien dit, hélas! à ton ame attendrie?
Rien donc auprès de nous n'a pu te retenir?
Avais-tu donc sitôt perdu le souvenir
De Ténaïm, l'appui de ton âge timide,
De ta sœur Saléma, de ta sœur Odéide,
De moi, car à mon tour je puis être compté?
Ton cœur, en me quittant, n'a donc point palpité?
Non, je ne croirai point que mon fils inflexible
Sous des dehors heureux cache un cœur insensible :
Mon fils n'est point barbare, il n'a point échappé
Aux premiers mouvements dont tout homme est
 frappé.
Il faut de toi, mon fils, il faut que je m'assure,
Qu'un hymen vertueux t'enchaîne à la nature.

FARHAN.

Quoi! l'hymen...

ABUFAR.
J'ai vieilli, je sais ce que je veux :
Ton âge est imprudent, terrible, impétueux :
J'ai connu ses périls. Ce nœud si nécessaire,
Si pur, si doux, l'hymen pourrait-il te déplaire?
Regarde autour de nous. Ah! lorsqu'en ces déserts
Nos sables agités ont obscurci les airs ;
Quand le soleil pâlit, quand les vents homicides
Élèvent jusqu'au ciel des montagnes arides,
Et font voler au loin ces nuages brûlants
Sur les pas égarés des voyageurs tremblants,
Le chameau mieux instruit, courbé sous la tempête,
Dans le sable du moins ensevelit sa tête ;
Sans braver le péril, sage et fermant les yeux,
Il trompe par instinct ces vents contagieux.
Trompe aussi ta jeunesse et son intempérie ;
Trompe aussi par raison tes sens et leur furie.
N'attends pas, dans ton cœur de mollesse abattu,
Que l'air brûlant du vice ait séché la vertu.
Ah! tremble d'outrager l'implacable nature ;
On ne la vit jamais pardonner son injure.
L'hymen, l'hymen peut seul, en engageant ta foi,
T'arracher aux dangers dont je frémis pour toi.
Choisis dans nos tribus une épouse fidèle
Qui fixe ton bonheur et tes vœux auprès d'elle.

Que je puisse jouir de ta félicité,
T'embrasser, me revoir dans ta postérité !
Crois-moi, suis mes conseils. Va, je suis sans colère :
Rends-moi mon fils, Farhan ; je t'ai rendu ton père.

FARHAN.

Non, vers l'hymen jamais rien ne peut m'entraîner ;
Rien ne peut m'y contraindre ou m'y déterminer.
Je ne saurais souffrir un lien si funeste.
L'amour, je le combats ; l'hymen, je le déteste.
Je soutiendrai mes droits.

ABUFAR.

 Tes droits ! Et la vertu ?

FARHAN.

Je suis, je mourrai libre.

ABUFAR.

 Eh ! malheureux, l'es-tu ?

FARHAN.

Je crois l'être du moins.

ABUFAR.

 Ce n'est qu'au vrai courage
A porter du devoir l'honorable esclavage.

FARHAN.

La liberté toujours m'offrira des appas.

ABUFAR.

Où la vertu n'est point, la liberté n'est pas.

ACTE II, SCÈNE VII.

Ne te souvient-il plus que quitter sa patrie
Est pour tous nos enfants un crime en Arabie?
La malédiction des pères furieux
S'attache sur leurs pas avec celle des cieux.
Irions-nous oublier aux rives étrangères
La pudeur, le travail, les vertus de nos pères,
Pour rapporter chez nous les vices corrupteurs
De cent peuples nourris dans le mépris des mœurs?
Et voilà tes forfaits. Rebelle à la nature,
Rebelle à ton pays, barbare, ingrat, parjure...

FARHAN.

Barbare! ingrat!

ABUFAR.

Tu l'es. Par les mœurs consacrés,
Ces murs n'avaient point vu d'enfants dénaturés;
Le ciel jusqu'à ce jour n'en avait point fait naître :
Un seul, un seul parut, et mon fils devait l'être.

FARHAN.

Savez-vous, savez-vous pourquoi je vous ai fui?
Je vous quittais alors, je vous quitte aujourd'hui :
Un ascendant fatal, terrible, que j'abhorre,
M'a ramené vers vous, et m'en éloigne encore.
Adieu.

ABUFAR.

Tu resteras.

FARHAN.

Non.

ABUFAR.

Je t'en fais la loi.

FARHAN.

Non.

ABUFAR.

J'aurai les moyens de m'assurer de toi.

FARHAN.

C'est la fuite, la fuite, ou la mort que j'espère.
Adieu.

(Il va pour s'échapper.)

ABUFAR, courant à lui, le saisissant et le serrant sur son sein.

Tu resteras dans les bras de ton père;
Oui, dans mes bras, cruel! tu n'en sortiras plus:
Tu ferais, pour me fuir, des efforts superflus.

FARHAN, étonné, hors de lui.

Qui me retient?

ABUFAR.

C'est moi. Ta résistance est vaine;
Mon cœur presse ton cœur, mes bras forment ta chaine,
Voilà le seul lien qui t'arrête avec nous.
Veux-tu partir, Farhan?

FARHAN.

Je mourrai près de vous.

ACTE II, SCÈNE VII.

ABUFAR.

Va, tout est oublié. Séchons tous deux nos larmes.
Si le joug de l'hymen a pour toi peu de charmes,
Diffère, j'y consens, mon fils, à t'en charger;
Peut-être ce dégoût n'est-il que passager:
Mais calme auprès de moi cette fougue orageuse
D'une ame trop ardente et trop impétueuse.
Reste avec Ténaïm, près de moi, de tes sœurs,
Qui t'ont, même en ce jour, servi de défenseurs.
Nous perdons Pharasmin : tu l'estimes, je l'aime;
Je viens de l'affranchir, de le rendre à lui-même :
Mais c'est avec douleur que je le vois partir;
Et parmi nous peut-être on peut le retenir.

FARHAN.

Comment? sous quel prétexte?

ABUFAR.

A lui, par l'hyménée,
Si l'une de tes sœurs joignait sa destinée?

FARHAN.

Laquelle?

ABUFAR.

Saléma.

FARHAN.

Saléma! vous comptez
Qu'à cet hymen déja ses desirs sont portés?

ABUFAR.

Et quel serait l'obstacle à ce nœud que j'espère?
Son ame est libre encore, et Pharasmin peut plaire :
Leur âge les rapproche ; une douce langueur
De Saléma d'avance a préparé le cœur
A ce charme si pur, à ce bonheur suprême,
Que doit l'épouse aimée au tendre époux qu'elle aime.
Unissons-nous tous deux pour la persuader.
Toi, qui veux son bonheur, tu dois me seconder.
Vante-lui Pharasmin, ses vertus, sa jeunesse :
Dis-lui que cet hymen, consolant ma vieillesse...
Mais j'observe en tes yeux des marques de douleurs :
Tu gémis, je le vois, d'avoir causé mes pleurs :
La source en est tarie. En quittant la lumière,
A tes deux sœurs dans toi je laisse un second père :
C'est mon plus doux espoir, c'est mon dernier plaisir ;
Et tu m'ouvres des bras où je pourrai mourir.

FIN DU SECOND ACTE.

ACTE TROISIÈME.

SCÈNE I.

FARHAN, seul.

Saléma va venir. Farhan, que vas-tu faire ?
Pourras-tu t'acquitter des ordres de ton père ?
Quoi ! c'est l'hymen, l'hymen qu'il lui faut proposer !
Et c'est moi, Saléma, qui dois t'y disposer !
Que viens-je ici chercher ? Quelle est mon espérance ?
Qu'ont de commun entre eux le crime et l'innocence ?
Serait-il un instinct dont l'horrible pouvoir
Formât l'attrait du crime et l'ennui du devoir ?
Quoi ! je brûle ! et pour qui ? pour ma sœur, oui, pour
 elle !
Je cache, en l'abhorrant, ma flamme criminelle...

Quel est donc, Saléma, ce chagrin si profond
Qui trouble ton esprit, l'accable, le confond?
Mais si le long ennui que ton front fait paraître
Était né de l'amour... Il le cache peut-être.
Qui sait si sa langueur... Non, non, ce Pharasmin
De la Perse jamais ne prendra le chemin.
N'ai-je pas observé ses yeux pleins de tendresse
Dans ceux de Saléma confondre leur tristesse;
La rechercher, la suivre, à regret la quitter?
Saléma le retient, je n'en saurais douter.
J'ai vu dans ses regards, dans son ame inquiète,
Les signes trop certains d'une flamme secrète.
Se pourrait-il?... O ciel! je sens que mon courroux...
Est-ce à toi, malheureux! à toi d'être jaloux?
Je ne m'étonne plus si le ciel me déteste,
Si mon père a frémi de mon aspect funeste.
Ciel! venge la nature: arrache-moi le jour,
Avant que je déclare un si coupable amour.
Que je crains le moment de nous trouver ensemble!

SCÈNE II.

FARHAN, SALÉMA.

FARHAN, à part.

La voilà : je frémis.

SALÉMA, à part.

Je l'aperçois : je tremble.
Ciel ! sous tes feux vengeurs que j'expire soudain,
Plutôt qu'un tel secret s'échappe de mon sein !

FARHAN.

Je vous vois donc... je puis...

SALÉMA.

Farhan, c'est vous ! mon frère...
Eh bien !... vous l'avez vu.

FARHAN.

Qui donc, ma sœur ?

SALÉMA.

Mon père...
Hélas ! avez-vous pu soutenir son courroux ?

FARHAN.

Ma sœur, je l'ai fléchi.

SALÉMA.

 J'avais tremblé pour vous.
Des pères irrités la menace est terrible;
Mais leur cœur, grace au ciel, n'est jamais inflexible.
Quels que soient leurs enfants, leur colère envers eux
Est souvent la douleur de les voir malheureux.

FARHAN.

De quel mortel, ma sœur, le ciel nous a fait naître!
C'est la vertu, je crois, qui vient de m'apparaître.
Quels traits et quels discours! Mais comment l'imiter?

SALÉMA.

Ah! vous ne voudrez plus, mon frère, le quitter.
Quand vous êtes parti pour ces lointains rivages,
Votre esprit de nos traits emporta les images :
Ces souvenirs pourtant, avec tous leurs appas,
N'ont pas toujours, mon frère, accompagné vos pas.
Mais nous, dans ces déserts, au calme, à la constance,
Au doux recueillement instruits dès notre enfance,
Dans nos cœurs, avec soin, nous gardons imprimés
Les premiers sentiments qui les ont animés.
Leur tendre affection ne meurt point par l'absence;
Elle vit de regrets, de douleur, de silence.
Ils ne vous ont point dit, ces rivages jaloux,
Que nos cœurs vous suivaient; qu'ils volaient près de
 vous.

ACTE III, SCÈNE II.

Eh! comment de si loin concevoir nos alarmes,
Entendre nos soupirs, se figurer nos larmes?
Vous n'avez pas songé, mon frère, à nos douleurs.

FARHAN.

Hélas! peut-être alors versais-je aussi des pleurs.

SALÉMA.

Tu vois sur ce sommet ces deux palmiers fidèles
Qui confondent entre eux leurs ombres fraternelles.

FARHAN.

Eh bien?

SALÉMA.

C'est à leurs pieds, le jour, le triste jour
Où pour d'autres climats tu quittas ce séjour,
C'est à leurs pieds, Farhan, qu'immobile, interdite,
De mes regards au loin j'accompagnai ta fuite.
Au bout de l'horizon mes desirs et mes yeux
Reculaient, pour te suivre, et la terre et les cieux;
Je volais sur tes pas aux portes de l'aurore.
Je ne te voyais plus, je regardais encore.
Quel fut mon désespoir, quand mon œil égaré
N'apercevant plus rien...

FARHAN.

Qu'as-tu fait?

SALÉMA.

J'ai pleuré.

FARHAN.

Est-il vrai, Saléma? Tu répandis des larmes?
Des pleurs pour moi versés ont pu ternir tes charmes?
Hélas! qu'en cet instant n'étais-je auprès de toi!

SALÉMA.

Hélas! qu'en cet instant vous étiez loin de moi!

FARHAN.

Je te vois donc enfin! Mais que ton front paisible
Nous cache un cœur ardent, pur, fidèle, sensible,
Capable du plus doux, du plus tendre retour!
Quel bonheur l'attendait s'il eût connu l'amour!
Mais dis: dans nos tribus tes yeux ont pu, sans crime,
Distinguer quelque objet digne de ton estime,
Quelque fils de nos chefs...

SALÉMA.
 Aucun.

FARHAN.
 Quelque étranger...
Soit Mède, soit Persan...

SALÉMA.
 Aucun.

FARHAN.
 Pour t'engager
Sous les lois de l'hymen, si les vœux de mon père
M'avaient prescrit...

SALÉMA.

Grand Dieu! N'achève pas, mon frère.

FARHAN.

(à part.) (haut.)
Je respire, ô bonheur! Jamais donc, je le vois,
Les flambeaux de l'hymen ne brilleront pour toi?

SALÉMA.

Jamais. Mais vous, Farhan, dans votre longue absence
(Si pourtant j'ose entrer dans cette confidence),
Vous n'avez pas senti votre cœur arrêté
Par un charme plus doux que votre liberté?

FARHAN.

J'en atteste ce jour, qui pour moi luit encore,
Qu'à l'instant sous tes yeux le trépas me dévore,
Si l'amour ou l'hymen, quels que soient ses attraits,
Par le moindre serment peut m'enchaîner jamais!

SALÉMA.

Mon frère, je vous crois... D'où naissent tes alarmes?
Pourquoi fixer sur moi tes yeux remplis de larmes?

FARHAN.

Ah, Saléma!

SALÉMA.

Farhan!

FARHAN; il la serre sur son sein.

Viens dans mes bras, je meurs.

Comme ton cœur gémit !

SALÉMA.

Il s'est rempli de pleurs :
Je crains de le presser.

FARHAN.

Ma sœur !

SALÉMA.

Que veux-tu dire ?
Ah ! parle.

FARHAN.

Écoute.

SALÉMA.

Eh bien ?

FARHAN.

Je me tais, et j'expire.

SALÉMA.

Ah ! quels que soient tes maux, c'est trop être abattu.
Du courageux Farhan où donc est la vertu ?
Que ta sœur te console. Eh ! quels noms sur la terre
Sont plus doux que ces noms et de sœur et de frère ?
Qui nous empêchera, dans nos tendres discours
D'épancher nos douleurs, de nous voir tous les jours ?
La nuit de tes chagrins deviendra moins profonde ;
Heureux dans ces déserts, oubliés, loin du monde,
Nous dirons : « Pour s'aimer, le ciel y renferma

ACTE III, SCÈNE II.

« Saléma pour Farhan, Farhan pour Saléma. »
Allons, n'attendons pas qu'une langueur obscure
Dans nos cœurs accablés ait éteint la nature...

FARHAN.

Eh bien ! j'en vais sentir le charme et la douceur.
Je cède à Saléma, j'obéis à ma sœur.
C'est ma sœur qui le veut, c'est l'amour qui me guide,
L'amour, le tendre amour que j'ai... pour Odéide,
Pour mon père, pour toi, pour Ténaïm. Je sens
Que déja ce bonheur a ravi tous mes sens...

SALÉMA.

Et moi, je goûterai sous les yeux de mon père
Ce plaisir si touchant de consoler un frère.

FARHAN.

Je vois mon père, ô ciel ! Sortons de ce côté.

(à part, avec joie.)

Allons, je n'ai rien dit.

SALÉMA, à part, avec joie.

Mon secret m'est resté.

SCÈNE III.

SALÉMA, ABUFAR, un Arabe.

ABUFAR.

Farhan t'a-t-il parlé?

SALÉMA.

De quoi?

ABUFAR.

De mon envie
De fixer Pharasmin au sein de ma patrie,
Et d'obtenir de lui, par un hymen heureux,
Les soins d'un ami tendre et d'un fils généreux.

SALÉMA.

Il ne m'en a rien dit. Mais ce projet d'un père
N'a rien pour vos enfants qui puisse leur déplaire.
Le bonheur qu'en ces lieux nous goûtons près de vous
Va s'augmenter encor par des liens si doux.
Puisque pour Pharasmin votre choix se décide,
Vous comblerez ses vœux, car il aime Odéide.

ABUFAR, avec étonnement.

Il aime Odéide?

ACTE III, SCÈNE III.

SALÉMA.
Oui.

ABUFAR.
Quel bonheur!

SALÉMA.
Je le croi.
Je vis près de ma sœur: sans lui manquer de foi,
Je puis vous assurer que son penchant d'avance
Prêtera quelque charme à son obéissance.
Cet hymen peut ainsi s'accomplir dans ce jour.

ABUFAR.
Et le ciel par mes mains bénira leur amour.
Que l'on cherche mon fils, Pharasmin, Odéide.
(L'Arabe sort.)
Oh! du ciel à mes vœux si la bonté préside,
Je vais donc, au déclin de mes jours pâlissants,
Du bonheur de ma race entourer mes vieux ans!

SCÈNE IV.

SALÉMA, ABUFAR, TÉNAIM, ODÉIDE,
PHARASMIN, FARHAN.

ABUFAR, à Pharasmin.
Tu ne l'ignores pas, je t'estime, je t'aime,

Et tu peux désormais disposer de toi-même.
De vivre auprès de moi ton cœur est-il jaloux?
Réponds; veux-tu partir, ou rester près de nous?
Tu n'as qu'à dire un mot.

PHARASMIN.

Je reste.

(Il tend la main à Abufar, et Abufar la lui touche.)

FARHAN.

Ciel! qu'entends-je?
D'où peut naître pour lui cette faveur étrange?
Un Persan, un Persan!

ABUFAR.

N'a-t-il pas adopté
Nos climats, et nos mœurs, et notre liberté?

FARHAN.

Qui? lui!

PHARASMIN.

J'eus le besoin d'avoir une patrie;
Tu la reçus du ciel, je me la suis choisie.

ABUFAR.

Sur lui lorsque tantôt je t'ai dit mes desseins,
Tu n'as pas témoigné ces injustes dédains.

FARHAN.

Eh bien! je dévorais une haine funeste.
Malheur à l'ennemi que ma rage déteste!

ABUFAR.

Songe que dès l'instant qu'il a touché ma main
Il est pour nous un frère, et non plus Pharasmin.

FARHAN.

Il ne vous reste plus qu'à l'accepter pour gendre.

ABUFAR.

S'il desirait ce nom; s'il cherchait à me rendre
Le respect et les soins d'un fils respectueux;
Si, brûlant en secret d'un amour vertueux...

FARHAN.

Je ne souffrirai point qu'un étranger s'allie
A ce sang généreux qui m'a donné la vie,
A ce sang de ma race, à ce sang d'une sœur,
Ce sang qui la fit naître et qui coule en son cœur.
J'ai droit de soutenir l'honneur de ma famille.
D'Abufar, en un mot, tu n'auras point la fille.

ABUFAR.

De quel front sous tes lois me croyant enchaîner...

FARHAN.

Avant de l'obtenir, il doit m'exterminer.

ABUFAR.

Moi seul je peux ici disposer de ma fille;
Moi seul je parle en maître au sein de ma famille.

(à Pharasmin.)

Ton secret m'est connu : je te donne en ce jour,

Avec le nom de fils, l'objet de ton amour.

<center>FARHAN, tirant son sabre.</center>

Ah! plutôt dans son sang que ce fer se rougisse!

<center>ABUFAR.</center>

Arrête, malheureux!

<center>FARHAN.</center>

Qu'il meure, qu'il périsse.
Défends, défends tes jours.

<center>PHARASMIN, tirant son épée.</center>

Eh bien! dans mon courroux...

<center>(Il remet son épée à Abufar.)</center>

C'est le sang d'Abufar que je respecte en vous.

<center>FARHAN.</center>

Va, de ce vain respect ma fureur te dégage.
Quoi! je verrais ma sœur en proie à cet outrage!
Ne crois pas m'échapper par ce lâche détour.
Viens mourir de ma main, ou m'arracher le jour.
O mes sœurs!... Odéide, ayez pitié d'un frère;
Point d'hymen, ou mon sang... Mais que dis-je? ô
 mon père!
Me taire, m'abhorrer, vous fuir, voilà mon sort;
Voilà mon seul espoir; je vais chercher la mort.

SCÈNE V.

SALÉMA, ABUFAR, TÉNAIM, ODÉIDE, PHARASMIN, FARHAN, SOBED, KÉBIR, plusieurs jeunes Arabes attachés à la famille d'Abufar, qui les suivent.

ABUFAR, à Sobed et Kébir, et aux jeunes Arabes de leur suite.

Sobed, Kébir, amis, qu'une garde sévère
M'assure de Farhan. Allez, servez un père.
(à part.)
Quels soupçons! Ah! d'horreur mes sens sont pénétrés!
(Sobed et Kébir, et les jeunes Arabes emmènent Farhan.)
Se peut-il?...
(à ses filles et à sa sœur.)
Laissez-moi; Pharasmin, demeurez.

SCÈNE VI.

ABUFAR, PHARASMIN.

ABUFAR.
As-tu vu, mon ami, son crime et mon outrage,

L'excès, l'horrible excès de son aveugle rage ?

PHARASMIN.

Cet excès dans Farhan ne m'a point étonné.
Sa haine est un malheur qui m'était déstiné :
J'en ai vu dès long-temps les signes manifestes ;
Elle éclatait par-tout, dans ses yeux, dans ses gestes ;
Elle a dû s'exhaler par un transport soudain,
Sur-tout quand vos bontés honoraient Pharasmin.

ABUFAR.

Mais pourquoi ce transport a-t-il saisi son ame,
Lorsqu'accueillant tes vœux, lorsqu'approuvant ta flamme,
De l'une de ses sœurs je t'ai promis la foi ?

PHARASMIN.

C'est un Persan captif qu'il voit toujours en moi.
Arabe du désert, libre et fier de sa race,
Aspirer à sa sœur lui paraît une audace.
Il pense que sa sœur ne se peut allier
Qu'avec l'Arabe seul dans l'univers entier :
Né superbe et bouillant...

ABUFAR.

Toujours, quand je l'accuse,
Ta générosité me présente une excuse.
Cependant je suis père, et je dois le premier
Chercher à le défendre, à le justifier.

Mais j'interprète mal cette horrible furie.
Je crois...

PHARASMIN.
Que pensez-vous?

ABUFAR.
O crime! ô flamme impie!
Tout s'explique à mes yeux : voilà, voilà pourquoi
Ce monstre si long-temps s'est éloigné de moi.
J'ai découvert enfin le secret du perfide.
L'exécrable Farhan brûle pour Odéide.

PHARASMIN.
Odéide!

ABUFAR.
Oui, lui-même; oui, son infame ardeur
Dans son éclat naissant dévorait la pudeur.
Je l'ai vu, je l'ai vu d'une main frémissante
Presser entre ses bras une sœur innocente :
Il ne saurait souffrir que, t'assurant sa foi,
Je prépare un hymen entre Odéide et toi.
Il nourrit, il nourrit cette ardeur criminelle,
Ce détestable feu qui l'embrasa pour elle.
Je sens frémir mon cœur, se troubler ma raison.
L'inceste...

PHARASMIN.
Eh bien! l'inceste...

ABUFAR.

Il est dans ma maison.
Crois-moi, jeune Persan, cherche une autre famille,
Un père plus heureux qui te donne sa fille.

PHARASMIN.

Je perdrais Odéide, Odéide! et pourquoi?

ABUFAR.

Ma race maintenant n'est plus digne de toi.

PHARASMIN.

Je pourrais vous quitter!

ABUFAR.

Telle est mon infortune!
O douleur! ô regret! ô vieillesse importune!
Au lieu d'un fils soumis, et tendre, et vertueux,
J'ai donc fait naître un monstre, un vil incestueux!
Et son opprobre, ô ciel! deviendrait mon partage!
Je m'instruirais si tard à dévorer l'outrage!
Nos antiques tribus verraient dorénavant
Abufar avili dans Abufar vivant;
Et ces cheveux sans tache aux yeux de ma patrie
Se montrer sur ma tête avec ignominie!
Malheureux, dont le crime a produit mon affront,
Quand tu ne rougis plus, viens voir rougir mon front!

PHARASMIN.

Juste ciel! vous pleurez!

ACTE III, SCÈNE VI.

ABUFAR.

Où vois-tu donc mes larmes ?
Mon courroux contre lui va me donner des armes.
Oui, je jure, Soleil, par ton sacré flambeau,
Témoin dans nos climats de ce forfait nouveau ;
Je jure que mon bras, que ma juste furie
Vengeant le ciel, les mœurs, ma race, ma patrie,
Pour épurer les airs, et cet éclat du jour
Qu'un monstre a trop souillé par son profane amour,
Dans les flots de son sang, l'horreur de la nature,
Étoufferont ses feux, laveront mon injure,
Et priveront bientôt de ton aspect sacré
Le fils, l'indigne fils qui m'a déshonoré !

PHARASMIN.

Je tombe à vos genoux.

ABUFAR.

Voudrais-tu le défendre ?

PHARASMIN.

Ne précipitez rien ; daignez au moins m'entendre.
Vous vous repentiriez bientôt de son trépas.

ABUFAR.

Un monstre ! un criminel !

PHARASMIN.

Non, non, il ne l'est pas.
Croyez-moi, j'en réponds. J'ose excuser sa flamme ;

L'amour innocemment est entré dans son ame.
Comment fuir, en effet, vers le piége entrainé,
Le plus doux des périls qu'on n'a point soupçonné?
Nourri près d'Odéide, il aura, sans alarmes,
Laissé son jeune cœur se tourner vers ses charmes;
Il aura cru la voir, sensible impunément,
Avec les yeux d'un frère, et non pas d'un amant.
Il n'aura pas prévu qu'une amitié si pure
Lui cachait un penchant proscrit par la nature;
Qu'il connaîtrait un jour, mais trop tard éclairé,
De quel poison fatal il s'était enivré.
Oui, souvent ces déserts, dans leur vaste silence,
Auront de ses remords reçu la confidence.
Son amour vit encor dans son cœur combattu;
Mais il gémit du moins dompté par la vertu.
Moi, plus heureux que lui, plein d'une douce attente,
Je n'ai point rencontré ma sœur dans une amante;
Et le destin pour moi, dans ce nouveau séjour,
N'avait point séparé l'innocence et l'amour.
Plaignez, plaignez plûtôt sa flamme involontaire,
Les efforts qu'il a faits, les efforts qu'il doit faire.
L'amour le poursuivait; il l'a craint, il l'a fui.
Le bonheur est pour moi, mais la gloire est pour lui.

ABUFAR.

Non, tu ne vaincras point le courroux qui m'anime.

J'ai lu dans tous ses traits la preuve de son crime;
Vois comme dans ton sang il voulait se plonger!
Il bravait mon pouvoir, il m'osait outrager;
Il suspend ton hymen, ton bonheur qu'il abhorre.

PHARASMIN.

Je l'attendis long-temps, je peux l'attendre encore.
J'étais, je suis toujours heureux de vous servir,
Et d'aimer Odéide, et de vous obéir.
Pour murmurer jamais, ma tendresse est trop forte.
Je reprendrai mes fers, dix ans, vingt ans, n'importe;
L'amour embellit tout, le présent, l'avenir.
L'on possède déja ce qu'on croit obtenir.
Mais rendez-nous Farhan; oui, bientôt, je l'espère,
Son respect, ses remords vont désarmer son père.
Des cœurs tels que le sien les combats sont affreux;
Mais leurs efforts sont grands, sont prompts, sont gé-
 néreux.
Farhan est votre fils : non, jamais, quoi qu'il fasse,
Il ne démentira son sang ni votre race :
Non, je ne croirai point que le ciel en courroux
Laisse flétrir un sang transmis pur jusqu'à vous.
Vous l'avez dit cent fois à moi-même, à vos filles :
Les bonnes actions protégent les familles.
Dans des besoins cruels, et pauvre, et généreux,
Vous réserviez toujours la part du malheureux.

Le bien qu'on croit caché sort de la nuit obscure,
Et le ciel tôt ou tard le paie avec usure.

ABUFAR.

Tu connais mal mon fils.

PHARASMIN.

Vous l'accusez en vain.
Le repentir, le calme est déja dans son sein :
Farhan n'est point coupable, inhumain, ni perfide.

ABUFAR.

Tu le crois, Pharasmin?

PHARASMIN.

Entendez Odéide;
Entendez Ténaïm. Venez, je suis vos pas.
Vous lui rendrez son père, ou je meurs dans vos bras.

(Ils sortent ensemble.)

FIN DU TROISIÈME ACTE.

ACTE QUATRIÈME.

SCÈNE I.

ABUFAR, TÉNAIM.

ABUFAR.

J'ai suivi vos conseils ; il fallait vous complaire :
Ils sont libres tous deux. Mais d'un fils téméraire
Répondez-vous, ma sœur ?

TÉNAIM.

Votre fils arrêté
Aurait perdu la vie avec la liberté.
Terrible, et l'œil farouche, en sa fureur extrême
J'ai tremblé que sa main n'attentât sur lui-même.
Mais de sa garde à peine il s'est vu délivré,
Que sans bruit sous sa tente il est soudain rentré.

Dans ses sombres regards, sur-tout dans son silence,
De ses sourdes douleurs j'ai vu la violence.
De son calme orageux rien ne peut le tirer,
Et même sa raison m'a paru s'altérer.

ABUFAR.

Et quels témoins plus sûrs demandez-vous encore
De l'exécrable feu dont l'horreur le dévore?
C'est ainsi que le crime, à lui-même odieux,
Jusque dans son repos se trahit à nos yeux.

TÉNAIM.

Non, mon frère, jamais Farhan n'a dans son ame
Senti pour Odéide une coupable flamme,
Elle le justifie; et si de Pharasmin
Pour sa sœur il rejette et l'amour et la main,
Ce n'est point qu'à nos vœux sa passion s'oppose :
C'est la haine, l'orgueil qui seul en est la cause.
Oui, l'orgueil seul, mon frère, a produit sa fureur.
La raison et le temps détruiront son erreur.
Odéide vous peut prouver son innocence.

ABUFAR.

Je veux que Pharasmin lui parle en ma présence.
O si j'ai, dans leurs mœurs imitant mes aïeux,
Peut-être mérité quelque grace à tes yeux,
O ciel! fais qu'il soit pur d'un amour que j'abhorre!
Rends-moi le doux plaisir de l'estimer encore!

Que je puisse bientôt, le serrant sur mon cœur,
Par des pleurs d'alégresse abjurer ma fureur!

(Il sort.)

SCÈNE II.

TÉNAIM, seule.

Oui, bientôt Odéide, en défendant son frère,
Saura le disculper dans l'esprit de son père :
Il verra son erreur.

SCÈNE III.

TÉNAIM, PHARASMIN.

TÉNAIM.

C'est vous, cher Pharasmin ?
Ah! rendez grâce au ciel qui vous a fait humain!
Votre amour fut constant, pur, patient, timide :
L'amour va tout payer par l'hymen d'Odéide.
Farhan s'est apaisé. Puisse enfin son courroux
Ne pas jeter encor la terreur parmi nous!

(Elle sort.)

SCÈNE IV.

PHARASMIN, seul.

Oui, Farhan nourrissait une haine cachée,
Sur moi depuis long-temps en secret attachée :
Mais je n'ai pas prévu qu'un jour, dans sa fureur,
Il dût, en s'oubliant, me marquer tant d'horreur.
Eh quoi ! ce n'est donc pas Saléma qui l'enflamme ?
Odéide est l'objet qui captive son ame !
Je m'étais donc mépris ! C'est dans Farhan, ô cieux !
Que vous deviez m'offrir un rival odieux !
Je ne m'étonne plus de sa rage homicide :
Je conçois cependant ses feux pour Odéide.
Plein d'un amour fatal, long-temps dissimulé,
Pour sa sœur quelquefois plus d'un frère a brûlé.
Farhan, qu'à tous les deux ton ardeur est contraire !
Pourquoi ne puis-je pas te chérir comme un frère ?
Tu me hais ; je te plains. Hélas ! dans ma pitié,
Je fais du moins pour toi les vœux de l'amitié.

SCÈNE V.

PHARASMIN, FARHAN.

FARHAN, avec un grand calme.
Ah! c'est toi, Pharasmin! Mon père sans alarmes
Avec la liberté m'a fait rendre mes armes.
Plus calme maintenant, je confesse entre nous
Que tantôt j'ai trop cru mon aveugle courroux.
Hélas! pour mon malheur le ciel me fit extrême;
Il est de ces moments où l'on n'est plus soi-même :
Devant mes propres yeux je suis humilié.
J'eus tort : pardonne-moi.

PHARASMIN.
Va, tout est oublié.
Ta main, Farhan?

FARHAN.
Ami, ta flamme est légitime.
Ma sœur peut te chérir, tu peux l'aimer sans crime;
Et mon père, crois-moi, s'il écoute mes vœux,
Ne retardera pas le bonheur de vos feux.

PHARASMIN.
Pour son gendre Abufar voudra me reconnaître!

FARHAN.

Tu deviendras son fils... son fils... le seul peut-être...
Adieu, cher Pharasmin.

PHARASMIN.

Où vas-tu donc, Farhan?

FARHAN.

Retrouver près d'ici mon coursier qui m'attend,
Cet ami généreux qui va, loin de ta vue,
Prêter tous ses secours à ma fuite imprévue,
Sans appareil, sans bruit, plus prompt que les éclairs,
M'emporter pour jamais au fond de nos déserts!
Il est certains moments à saisir dans la vie.
A mes vœux pour jamais je sais qu'elle est ravie,
Je ne la verrai plus. Oh! non; jamais ces lieux
Ne m'offriront sa grace, et ses traits, et ses yeux;
Non, jamais; c'en est fait.

PHARASMIN, à part.

Dieu! quelle horrible flamme!
Quoi! sa sœur!

FARHAN.

Que dis-tu?

PHARASMIN.

Le trouble est dans ton ame.
Tu parais méditer quelque projet affreux?

FARHAN.

Je n'ai plus qu'un moment pour être vertueux.

Ce coursier...il est prêt...ma sœur...Tous deux peût-
être
Dans un instant... un seul, nous pouvons disparaître.

PHARASMIN.

Avec qui ? Quelle horreur !

FARHAN, égaré, à part.

Oh ! non ; je n'ai rien dit.
Une idée a pourtant occupé mon esprit.
(haut.)
Dis-moi donc... que voulais-je ? Ah ! dans mon trouble
extrême,
Je veux... je crains... j'ai froid.

PHARASMIN.

Rentre, hélas! dans toi-même.

FARHAN.

Je me sens affaissé. N'es-tu pas averti
D'un changement dans l'air ?

PHARASMIN.

Non.

FARHAN.

Tu n'as pas senti
De ces vents du désert la dévorante haleine?
Mon ami, mon cœur souffre, et je respire à peine.

(très-vivement, après un silence.)

Je veux la voir.

PHARASMIN.

(à part, avec douleur.)
Qui donc? C'est Odéide: ô cieux!

(haut.)
Qui donc?

FARHAN.
Je veux la voir, et mourir à ses yeux.

PHARASMIN.
Tu ne la verras pas.

FARHAN.
Quelle ame assez hardie
Pourrait m'en empêcher?

PHARASMIN.
Moi, moi.

FARHAN.
Je t'en défie...
Mon bras...

PHARASMIN, l'arrêtant sans violence et avec amitié.
Ton bras, Farhan, ne peut rien contre moi.

FARHAN.
Est-il possible? ô ciel! il s'est levé sur toi!

PHARASMIN.
Farhan, dans ton état, quand mon ami m'offense,
Je crois qu'il est absent, et n'en prends point vengeance.

ACTE IV, SCÈNE V.

FARHAN.

Tu ne méprises pas un si lâche ennemi?

PHARASMIN.

J'embrasse, en le plaignant, mon frère et mon ami.
Allons, reprends tes sens; sois homme, allons.

FARHAN.

Écoute:
Mon amour me consume; il est affreux, sans doute.
Je l'étouffe, il renaît: il cède, il est vainqueur.
Quels feux! Ah, Pharasmin! mets ta main sur mon cœur.
La pointe du rocher que le soleil dévore
De ce cœur embrasé n'approche point encore.
Ah, Saléma!

PHARASMIN, à part, avec joie et surprise.

C'est elle!

FARHAN.

Ah! mon ami, je meurs!
Je ne la verrai plus. Tu vois mes feux, mes pleurs,
Mon trouble, mon tourment. Mais malgré leur atteinte,
Ma raison, grace au ciel, ne s'est jamais éteinte.
Oui, je peux l'attester; oui, jusques à ce jour,
J'ai haï, détesté mon exécrable amour.
Le ciel, le ciel m'entend; je ne suis point coupable:
Non, je ne le suis point. Ce juge redoutable,

Ce rempart si sacré, je ne l'ai point franchi.
Ma volonté du moins n'a pas encor fléchi.
Mais, hélas! ma vertu peut bientôt disparaître;
Il ne faut qu'un instant, un seul instant peut-être.
Je te conjure, ami...

PHARASMIN.

Parle, parle, de quoi?

FARHAN.

D'être homme, d'être humain, de t'emparer de moi,
De ne point me quitter : je suis près de l'abyme.
Si j'allais l'enlever, me souiller par un crime!
Mon ami, tu m'entends? Tiens, brave ma fureur,
Accable-moi de fers, ou me perce le cœur;
Poignarde-moi plutôt.

PHARASMIN.

Ciel!

FARHAN.

Mon ami, mon frère,
Ne me perds pas des yeux; sois mon guide sévère,
Mon témoin, mon garant.

PHARASMIN.

Je le suis.

FARHAN.

Entends-tu?
Te voilà maintenant chargé de ma vertu.

Je ne suis plus à moi : grace au ciel, je respire.
Ma raison sur mes sens a repris son empire;
Et je t'assure même, en des moments si doux,
Que de toi, Pharasmin, je ne suis plus jaloux.
Puisses-tu, vers l'hymen en entraînant son ame,
Engager Saléma de répondre à ta flamme!

PHARASMIN.

Saléma!... De sa sœur je recherche la main.

FARHAN.

Quoi! sa sœur? Odéide?

PHARASMIN.

 Oui, sa sœur.

FARHAN.

 Pharasmin!
Tu ne me trompes pas?

PHARASMIN.

 Non, non, c'est elle-même.

FARHAN, après un long silence.

Quelle était mon erreur!

PHARASMIN.

 Depuis long-temps je l'aime.

FARHAN.

Et tu peux l'épouser, rends grace à ton destin.
Moi, je cède à mon sort. Adieu, cher Pharasmin.
Que l'amour le plus doux, l'amour pur et timide,

Charme à jamais ton cœur et le cœur d'Odéide.
Vivez long-temps heureux dans ces déserts sacrés,
De vous-mêmes connus, et du monde ignorés !
De ton bonheur du moins j'emporterai l'image.
A ta vertu, bien tard, hélas! je rends hommage;
Mais, Pharasmin, pardonne à la fatalité
De ce cruel amour dont je fus tourmenté.
Quand je n'y serai plus, ami, sous cette tente
Prends pitié d'Abufar, de Saléma mourante.
Qu'elle ignore à jamais qu'un frère malheureux
Puisa dans ses regards ces détestables feux.
C'est l'amour qui t'a fait adopter l'Arabie.
Honore par tes mœurs ma race et ma patrie.
Et moi, loin de ces lieux, je vais dans les combats,
Non chercher des lauriers, mais chercher le trépas.
Je ne cours qu'à la mort, et non pas à la gloire.
Cher Pharasmin, adieu; ne hais pas ma mémoire.
Souviens-toi de Farhan, long-temps ton ennemi,
Mais qui connut ton ame, et qui meurt ton ami.
Je pars en l'adorant, pur et digne encor d'elle.

SCÈNE VI.

PHARASMIN, FARHAN, KÉBIR.

KÉBIR.

Pharasmin, sous sa tente Abufar vous appelle.
Il écoute Odéide, il écoute sa sœur.
Il voudrait vous parler.

PHARASMIN.

(à part.)
Je te suis. Quel bonheur !

(à Farhan.)
Je te laisse un moment. Je vais trouver ton père.
Mais je le sens, ami, ta fuite est nécessaire.
Hélas ! c'est le conseil, Farhan, que je te doi.
Il le faut, je le veux : tu m'as donné sur toi
D'un garant, d'un ami, le pouvoir sans mesure :
Garant, je te l'ordonne ; ami, je t'en conjure.
Attends moi. Je reviens.

(Il sort.)

SCÈNE VII.

FARHAN, seul.

. Oui, je l'ai résolu.
Le devoir me l'ordonne, et le ciel l'a voulu.
Adieu, de Samaël tribu paisible et chère,
Ténaïm, Odéide... adieu, sur-tout, mon père!
Et toi que j'aime en sœur, que je tremble d'aimer,
Mais que d'un autre nom j'aurais voulu nommer,
Hélas! déja privé de sa fraîcheur première,
Ton front, bientôt flétri, penchera vers la terre.
Il existera donc si loin de nos berceaux
Un intervalle immense entre nos deux tombeaux!
Allons, vainqueur d'un feu que du moins j'ai pu taire,
Souffrant, mais sans remords, j'embrasserai mon père,
Et hâtant aussitôt mon départ imprévu,
Je fuirai, mais si loin...

SCÈNE VIII.

FARHAN, SALÉMA.

SALÉMA.

Quels apprêts! qu'ai-je vu?
Que méditeriez-vous? Répondez-moi, mon frère.
Vous ne nous quittez pas! vous aimez votre père?
Vos sœurs, votre patrie, ont quelque droit sur vous?

FARHAN.

Je sais ce que je dois.

SALÉMA.

Eh quoi! si loin de nous,
Farhan, mon cher Farhan, voudrais-tu vivre encore?

FARHAN.

Ne m'interroge pas.

SALÉMA.

Où vas-tu?

FARHAN.

Je l'ignore.

SALÉMA.

Vous allez être encor loin de nous entraîné.

FARHAN.

Mon sort en tous les lieux est d'être infortuné.
O Saléma! ma sœur!

SALÉMA.

Que ce nom a de charmes!

FARHAN.

Non, tu ne connais pas la source de mes larmes :
Je succombe, et je meurs sous l'excès de mes maux.
Ah! nos pasteurs errants, suivis de leurs troupeaux ;
De déserts en déserts parcourent l'Arabie ;
De douleurs en douleurs je traverse la vie.

SALÉMA.

Farhan, mon cher Farhan!

FARHAN.

O que dès mon berceau
N'ai-je suivi ma mère au fond de son tombeau !
Sans doute le destin, car à tout il préside,
Appelle Pharasmin sur les pas d'Odéide ;
Et pourtant d'autres cœurs, trop faits pour se chérir,
Nés sous les mêmes cieux, n'ont jamais pu s'unir.
O si j'avais trouvé, dans l'antique Assyrie,
Dans la féconde Égypte, ou la riche Médie,
Quelque objet vertueux qui me dût enflammer,
Qui fût né pour l'amour, et qui craignît d'aimer,
Qui portât dans son sein, modeste et recueillie,

Le doux, l'heureux trésor de la mélancolie,
Ce bonheur douloureux, cette tendre langueur,
L'aliment, le plaisir, et le charme du cœur;
O comme à ses genoux, soumis, tendre et fidèle,
Heureux de ses regards, heureux d'être auprès d'elle,
Oubliant l'univers, et vivant sous sa loi...

SALÉMA.

Mon frère, existe-t-elle?

FARHAN.

Ah! Saléma, c'est toi!

SALÉMA.

Que me dis-tu, Farhan?

FARHAN.

C'est toi, connais ma flamme,
Mes ardeurs, mes tourments, les transports de mon ame.
Tu vois dans ces déserts l'image de mes feux,
Muets, brûlants, sans borne, et terribles comme eux.
De mon aspect errant j'ai fatigué l'Asie,
Et le Nil, et l'Atlas, et la triple Arabie.
J'aurais voulu, courant, m'élançant loin de toi,
Sortir de cet amour qui fuyait avec moi.
Vains efforts! j'emportais ton image et tes charmes.
J'ai retenu mes cris, j'ai dévoré mes larmes;
Mais pourtant quelquefois, laissant couler mes pleurs,

Les échos étonnés m'ont rendu mes douleurs.
Enfin je suis venu, te cachant ton ouvrage,
Rapporter à tes pieds ma flamme et ton image.
J'ai tout fait pour me vaincre; ici même en ce jour,
J'ai craint de t'avertir de mon fatal amour.
J'enchaînais, mais en vain, cet aveu qui te touche;
Il sortait par mes yeux, il errait sur ma bouche.
Je souffrais, je brûlais, j'adorais tes appas.
Je te parlais d'amour, tu ne m'entendais pas.
Non, tu n'as pas su lire en mon ame éperdue...

SALÉMA.

Et toi-même, à ton tour, ne m'as pas entendue.
Quoi! n'as-tu pas compris, dans tout notre entretien,
Tout l'excès d'un amour qui répondait au tien?
Dans mes regards au moins n'as-tu donc pas su lire?
Mon air, mes yeux, ma voix, tout devait t'en instruire.
Oui, sous ces deux palmiers d'où je t'ai vu partir,
J'allais chercher l'espoir de te voir revenir.
Je regardais au loin, j'interrogeais l'espace,
De tes pas vers mes pas je rappelais la trace.
Je hâtais, je pressais, j'implorais ton retour.
Je t'attendais la nuit, je t'attendais le jour.
Je te disais tout bas : « Oui, ta vie est la mienne;
« Viens me rendre mon ame errante avec la tienne. »
Mes vœux sont exaucés; enfin je te revoi,

ACTE IV, SCÈNE VIII.

Mon cher Farhan, mon frère! O cieux! écrasez-moi!

FARHAN.

Anéantissez-nous! c'est ma sœur!

SALÉMA.

C'est mon frère!
O cieux! cachez ma honte au centre de la terre!
Un moment, malgré moi, mon cœur s'est égaré.

FARHAN.

La vertu, le devoir dans le mien est rentré.

SALÉMA.

Notre crime est horrible.

FARHAN.

Il est involontaire.

SALÉMA.

Où fuir?

FARHAN.

J'entends du bruit.

SALÉMA.

On vient.

FARHAN.

Dieu! c'est mon père.

SCÈNE IX.

FARHAN, SALÉMA, ABUFAR, TÉNAIM, ODÉIDE, PHARASMIN.

ABUFAR, à Odéide.
Ma fille, grace à toi je suis désabusé;
Mon malheur est fini, mon courroux apaisé.
Mais il faut avant tout que mon cœur se soulage.
Mon fils, je l'avouerai, je t'ai fait un outrage.
Oui, j'ai cru que ton ame avait, dans sa fureur,
Conçu pour Odéide un amour plein d'horreur.
Je t'accusais à tort de cet énorme crime.
Je te rends ton bonheur, mon amour, mon estime.
Confondons nos transports et nos embrassements.

FARHAN, interdit, et se détournant.
Mon père...

ABUFAR.
 A quel effroi sont livrés tous ses sens?
(à Saléma.)
Ma fille!

SALÉMA, interdite, et se détournant.
Eh bien!... Mon père...

ABUFAR.

O ciel! quel trouble extrême!
Que me faut-il penser? M'abusé-je moi-même?
(à Saléma.)
Ma fille, parle.

SALÉMA.

Hélas!

ABUFAR.

Vous frémissez tous deux.
Quel secret cachez-vous?

FARHAN.

Connaissez donc nos feux.
N'estimez plus un monstre, un coupable, un perfide.
Non, je ne brûle point pour ma sœur Odéide,
Mais...

ABUFAR.

Va, ce mot suffit pour calmer mon courroux.
Nomme, nomme l'objet.

SALÉMA.

Il est à vos genoux.
Dans notre indigne sang étouffez notre flamme.

ABUFAR.

Avez-vous accueilli cette ardeur dans votre ame?

FARHAN.

Abandonnés du ciel, nous nous sommes tous deux

Avoué, dans l'instant, nos exécrables feux.
####### ABUFAR.
Sans craindre que le ciel, pour vous réduire en
poudre...
####### FARHAN.
Le remords a sur nous tombé comme la foudre.
####### SALÉMA.
Il a mis dans mon cœur ses plus cruels tourments.
####### FARHAN.
Il m'accable à vos pieds.
####### SALÉMA, tombant à ses pieds.
Punissez vos enfants :
Je ne mérite plus le nom de votre fille.
####### ABUFAR.
Tu ne l'es pas.
####### FARHAN, avec joie.
O ciel !
####### SALÉMA.
Quelle est donc ma famille?
####### ABUFAR, en montrant Saléma.
Voilà, voilà l'enfant que d'une faible main
Sa mère, en expirant, a remis dans mon sein.
####### SALÉMA.
Quoi! je suis cet enfant? Quoi! pouvais-je le croire?
De mes propres malheurs j'ai raconté l'histoire!

ACTE IV, SCÈNE IX.

ABUFAR.

Oui, mon cœur t'écoutait, palpitant de plaisir :
De mes faibles bienfaits tu me faisais jouir.
C'est moi qui t'ai cachée au sein de ma famille.
On ignora ton sort; je t'appelai ma fille.
J'entendais tous les jours par une heureuse erreur
Odéide et Farhan qui te nommaient leur sœur.
J'aurais craint à leurs yeux que tu fusses moins chère,
S'ils avaient à mon sang pu te croire étrangère.
Ce nom de mes enfants par tous les trois porté
Conserva parmi vous la sainte égalité.
Quand Dieu m'appellera, je pourrai, sans alarmes,
Vers lui lever mes yeux remplis de douces larmes,
Finir comme mon père, et dans mon dernier jour,
Ainsi qu'il m'a béni, vous bénir à mon tour.
Oui, vos pieuses mains fermeront ma paupière ;
Voilà ce qu'en mourant m'avait prédit ta mère :
J'ai secouru l'enfance, et j'en reçois le prix.
 (à Farhan et Saléma.) (à Saléma.)
Vos feux sont innocents. Je te donne mon fils.

SALÉMA.

Je ne quitterai point votre heureuse famille.

ABUFAR.

Dans l'épouse d'un fils j'embrasse encor ma fille.

FARHAN.

Pour vous aimer, tous deux nous voilà dans vos bras.
Ah! quand je vous quittai, je ne vous fuyais pas!
J'obtiens donc sans remords une épouse si chère!
Elle est pour moi le prix des vertus de mon père.

PHARASMIN.

De Pharasmin aussi vous comblez tous les vœux.

ABUFAR.

Ah! ne me quittez plus, et soyez tous heureux.

ODÉIDE.

Ah, Pharasmin!

SALÉMA.

Farhan!

ABUFAR.

Vivez long-temps ensemble.
Songez que, sous sa main, c'est Dieu qui vous rassemble;
Et que de votre amour, pour l'avoir combattu,
Il fait ici pour vous le prix de la vertu;
Que c'est par le remords qu'il vous sauve du crime;
Qu'il rend vos feux plus doux, votre hymen légitime;
Que la bonté l'honore, et que, chers à ses yeux,
Les traits d'humanité sont écrits dans les cieux.

FIN D'ABUFAR.

VARIANTES

DE LA TRAGÉDIE D'ABUFAR.

Acte second.

SCÈNE II.

SALÉMA, ODÉIDE.

ODÉIDE.

De quel effroi, ma sœur, votre ame s'est remplie!
O trop funeste effet de la mélancolie!
Craignez, hélas! craignez son horrible poison.

SALÉMA.

Il consume ma vie, il détruit ma raison.
Laissez-moi seule, en pleurs, errante, solitaire.

ODÉIDE.

Quoi! de ces noirs ennuis rien ne peut vous distraire?

SALÉMA.

Tout m'afflige, ma sœur, dans ce triste séjour;
Moi-même je me hais, je déteste le jour :
A quel prix, juste ciel, que peut-être j'offense,
Aux malheureux humains donnas-tu l'existence !
Que n'avons-nous tari, mourant dans nos berceaux,
La coupe inépuisable où tu cachas nos maux !
Hélas ! quand nous naissons, notre ame s'en défie;
Sur ses bords, en tremblant, nous essayons la vie :
Mais ce breuvage amer, après l'avoir goûté,
Libres de notre choix, l'aurions-nous accepté ?
Ah! par nos cris plaintifs, sur le sein de nos mères,
Nous avons annoncé, pressenti nos misères;
L'homme, au premier aspect des maux qu'il doit souf-
 frir,
Se rejette en arrière, et demande à mourir.

ODÉIDE.

Vous me faites trembler : que faut-il que je pense ?
De ces sombres douleurs d'où naît la violence ?
Vous cherchez le trépas ?

SALÉMA.

Fuyons.

ODÉIDE.

Ah ! je vous suis;
J'apprendrai le secret de vos cruels ennuis,
Ou tombant à vos pieds...

VARIANTES.

SALÉMA.

Tu frémiras, sans doute.

ODÉIDE.

N'importe.

SALÉMA.

Tu le veux?

ODÉIDE.

Parlez.

SALÉMA.

Eh bien! écoute;
Mais ne m'interromps pas. Vois sous quelles couleurs
Les cieux, etc.

Même scène, après ce vers :

S'entr'ouvre, nous dévore, et se ferme sur nous.

Ma sœur, j'étouffe encor.

ODÉIDE.

Dieu! quelle affreuse image!
Qu'elle a dû vous frapper d'un sinistre présage!

SALÉMA.

Ma sœur, ce n'est pas tout : un autre objet d'horreur
M'agite, suit mes pas, redouble ma terreur.

ODÉIDE.

Qu'entends-je, ô ciel!

SALÉMA.

Muette, immobile, surprise,

De ma profonde erreur lorsque je fus remise,
Où croyez-vous, ma sœur, sans m'en douter, hélas!
Que mon égarement m'ait fait porter mes pas?
Ma sœur, ce n'était point dans ces champs de verdure
Que de ses dons pour nous orne encor la nature,
Parmi ces doux parfums, ces trésors enchanteurs,
Amassés par l'abeille, et conquis sur les fleurs :
C'était dans cette enceinte où des cyprès funestes
Couvrent de nos aïeux les déplorables restes ;
Où, gravés sur la pierre, et semés sur nos pas ,
Leurs noms offrent par-tout les leçons du trépas :
Parmi ces rangs de morts, ces dépôts de poussière,
Des tombeaux, des débris, les cendres de ma mère.
J'ai cru d'abord, j'ai cru que mon étrange erreur,
Par le sommeil produite, enfantait ma terreur.
Veillais-je? ô ciel! dormais-je? En ce désordre extrême,
J'ai craint de me tromper, j'ai douté de moi-même;
J'ai voulu par un cri m'en assurer soudain :
Ce cri par ma frayeur expira dans mon sein.
Je me parlais tout bas, je fixais la lumière ;
Ma main pressait ma main, mon pied pressait la terre,
Il pressait les tombeaux... Non, tout ce long tourment
N'était point né, ma sœur, d'un assoupissement :
Je veillais, je veillais; j'ai droit de m'en répondre :

Je ne me trompe pas. Ah! je me sens confondre.
Quel est donc ce pouvoir, cet horrible poison
Qui, lorsque le corps veille, endort notre raison?
Quoi! du flambeau du jour quand nous voyons la flamme,
Serait-il un sommeil qui s'attache à notre ame?
Quel sommeil, juste Dieu! je tremble encor d'effroi.
Eh! qu'est-ce donc, ma sœur, qui s'est passé dans moi?
Je ne m'abuse point, j'entends ce triste augure:
Farhan, Farhan n'est plus, tout mon cœur me l'assure:
Sans doute en ce moment quelque nouveau danger,
Les piéges d'un brigand, le fer d'un étranger,
La soif dans le désert, la tempête, la guerre,
Auront tranché les jours de mon malheureux frère.

ODÉIDE.

Hélas! vous n'aurez plus à trembler sur son sort.
On m'a dit dans l'instant...

SALÉMA.

Quoi! ma sœur... etc.

Acte troisième.

SCÈNE II.

Après ce vers :

Par un charme plus doux que votre liberté.

FARHAN.
Ma sœur, tu vois d'ici les tombeaux de nos pères,
Où tu pleuras souvent sur des cendres si chères ;
Tu vois ces froids cercueils, ce séjour du repos
Où vont de nos desirs se briser tous les flots ;
Ce port de la vertu que le malheur implore :
Qu'à l'instant sous tes yeux le trépas me dévore,
Si l'amour ou l'hymen, quels que soient ses attraits,
Par le moindre serment peut m'enchaîner jamais !

SALÉMA.
(cachant sa joie.)
Je vous crois. Mais d'où vient que vos yeux, pleins de
 larmes,
A fixer ces tombeaux semblent trouver des charmes ?
Est-ce à vous, libre, errant, fougueux dans vos de-
 sirs,
A goûter comme moi ces funestes plaisirs ?

VARIANTES.

Cette douleur, hélas! peut-elle être la vôtre?

FARHAN.

Les extrêmes, ma sœur, sont bien près l'un de l'autre.

SALÉMA.

Vous allez être encor loin de nous entraîné?

FARHAN.

Mon sort, en tous les lieux, est d'être infortuné.

SALÉMA.

Infortuné! comment?

FARHAN.

Crois-moi, dans leur furie,
Les cœurs les plus ardents ont leur mélancolie.
Dans un songe pénible, abusés par leurs vœux,
Ils traînent l'impuissance et l'espoir d'être heureux.
Leur obstacle au bonheur, c'est leur vertu peut-être.
Ce n'est que pour souffrir que le ciel les fit naître.
Leur sensibilité les trouble et les détruit.
Emportés par l'attrait d'un bonheur qui s'enfuit,
Ils embellissent trop une image si chère.
Ce qu'ils aiment s'échappe, ou n'est point sur la terre;
La terre sous leurs pas fait germer tous les maux.
Ah! nos pasteurs errants, suivis de leurs troupeaux,
De déserts en déserts parcourent l'Arabie ;
De douleurs en douleurs je traverse la vie.

SALÉMA.

Farhan, mon cher Farhan!

FARHAN.

Oh! que dès mon berceau
N'ai-je suivi ma mère au fond de son tombeau!

SALÉMA.

Comme une fleur, hélas! je la vis disparaître.

FARHAN.

Comme une fleur, hélas! tu vas tomber peut-être.

SALÉMA.

Tu me regretterais! Tu m'aimes donc?

FARHAN.

O cieux!
Si je t'aime!

SALÉMA.

Des pleurs obscurcissent tes yeux.

FARHAN.

O Saléma!... ma sœur...

SALÉMA.

Que ce mot a de charmes!

FARHAN.

Non, tu ne connais pas la source de mes larmes.

SALÉMA.

Quel est donc ce secret?

FARHAN : *il la serre sur son sein.*

Viens dans mes bras, etc.

VARIANTES.

Même scène, après ce vers :

Saléma pour Farhan, Farhan pour Saléma.

Nous pourrons tous les deux, empressés à lui plaire,
Couvrir de nos respects la vieillesse d'un père,
Honorer Ténaïm, lui payer tout le soin
Dont long-temps sous ses yeux notre enfance eut besoin.
Allons, n'attendons pas, etc.

A la scène IV, FARHAN, après ce vers :

Ce sang qui la fit naître et qui coule en son cœur.

Au sein de cet éclat dont ta cour est jalouse,
Que ne vas-tu, Persan, te chercher une épouse?
Qui donc t'arrête ici? Sujet et courtisan,
Cours aux pieds d'un despote incliner ton turban :
J'ai droit de soutenir, etc.

Même scène, FARHAN, après ce vers :

Avant de l'obtenir, il doit m'exterminer.

Nous n'avons plus tous deux qu'un seul mot à nous dire ;

L'un de nous doit mourir pour que l'autre respire.
Il faut que de ta main tu me perces le flanc,
Ou bien que de ce fer altéré de ton sang...

PHARASMIN.

Je n'ai point soif du tien, mais je sais me défendre;
Pour toi l'humanité se fait encore entendre.
Oui, j'aime; oui, mon amour me retient en ces lieux.
J'espère...

FARHAN.

Non, jamais...

ABUFAR.

Moi seul, audacieux;
Moi seul, etc.

Acte quatrième, à la scène V, FARHAN, après ce vers :

M'emporter pour jamais au fond de nos déserts.

Cet ami si sensible à ma voix qui l'appelle,
Qui lit dans mes regards, intrépide, fidèle,
Mon coursier est tout prêt.

PHARASMIN.

Tu nous fuis! et pourquoi?
D'où vient?...

FARHAN.

J'ai mes raisons.

VARIANTES.

PHARASMIN.

Qu'entends-je ?

FARHAN.

Écoute-moi :

Il est certains moments, etc.

A la scène VIII, après ces mots :

Je l'ignore.

SALÉMA.

Crains-tu de voir l'hymen et les félicités
De deux cœurs innocents, l'un de l'autre enchantés ?
Pharasmin et Farhan, tous deux d'intelligence...

FARHAN.

Je l'avais offensé, j'ai réparé l'offense.
J'ai confessé ma faute, il m'a tendu la main,
Et tu vois dans Farhan l'ami de Pharasmin.

SALÉMA.

Je reconnais mon frère à ce noble courage.

FARHAN.

Que mon père lui donne Odéide en partage.
Qu'il goûte de l'hymen les plaisirs les plus doux,
Je ne le verrai point avec un œil jaloux.

SALÉMA.

D'où vient que dans vos traits tant de tristesse est peinte?

VARIANTES.

FARHAN.

Dans les vôtres, ma sœur, n'en vois-je pas l'empreinte ?
Vous redoutez l'hymen ; comme vous, je le fuis ;
Chacun a le secret de ses propres ennuis.
Sans doute le destin, car à tout il préside,
Appela Pharasmin sur les pas d'Odéide :
Et pourtant d'autres cœurs, trop faits pour se chérir,
Nés sous les mêmes cieux, n'ont jamais pu s'unir.

. .

SALÉMA.

Mon frère, existe-t-elle ?

FARHAN.

Ah ! ma sœur, je la vois.
Mes regards enchantés... C'est toi ! Connais ma flamme,
Mes ardeurs, mes tourments, les transports de mon ame.
Tu vois dans ces déserts, etc.

A la scène IX, après ce vers :

Elle est pour moi le prix des vertus de mon père.

ABUFAR.

Cher Pharasmin, la Perse est toujours loin de toi !

PHARASMIN.

Odéide a mon cœur.

ABUFAR.

Qu'elle ait aussi ta foi.

ODÉIDE, à Pharasmin.

Vous ne regrettez point les palais de l'Asie?

PHARASMIN, à Odéide.

L'amour m'a fait par vous pasteur de l'Arabie.

(à Abufar.)

Je vous servis cinq ans ; j'ai le prix de mes feux.

ABUFAR.

Donnez-vous tous la main, et soyons tous heureux.

(Farhan et Saléma, Pharasmin et Odéide tombent tous ensemble aux pieds d'Abufar ; chaque amant donne la main à son amante. Ténaïm les contemple avec joie et tendresse.)

ODÉIDE.

Ah, Pharasmin!

SALÉMA.

Farhan!

ABUFAR.

Vivez long-temps ensemble :
Songez que, sous ma main, c'est Dieu qui vous rassemble,
Et que de votre amour, pour l'avoir combattu,
Il fait ici pour vous le prix de la vertu ;
Que c'est par le remords qu'il vous sauva du crime ;

Qu'il rend vos feux plus doux, votre hymen légi-
 time ;
Que la bonté l'honore, et que, chers à ses yeux,
Les traits d'humanité sont écrits dans les cieux.

FIN DU TOME TROISIÈME.

TABLE

DES PIÈCES CONTENUES

DANS LE TOME TROISIÈME.

Jean Sans-Terre.	Page 1
Avertissement de Jean Sans-Terre.	3
Othello.	87
A M. Ducis, de Saint-Domingue.	89
Avertissement d'Othello.	91
Variantes d'Othello.	206
Romance du Saule.	212
Abufar.	217
A Florian.	219
Variantes d'Abufar.	317

FIN DE LA TABLE.

www.ingramcontent.com/pod-product-compliance
Lightning Source LLC
Chambersburg PA
CBHW071621220526
45469CB00002B/434